中國美術分類全集

中國美術分類全集

中國現代美術全集

中國美術分類全集

中國現代美術全集
建築藝術
2

中國現代美術全集編輯委員會

凡例

一　《中國現代美術全集》是《中國美術分類全集》的重要組成部分，亦是《中國美術全集》60卷古代部分的後續延伸，二者爲有機的組合體。

二　《中國現代美術全集》分繪畫、雕塑、工藝美術、建築藝術、書法篆刻等編，每編分若干卷。

三　本卷爲建築藝術編的第二卷住宅。

四　本卷内容分三部分 (1) 論文 (2) 圖版 (3) 圖版説明。

中國現代美術全集編輯委員會

顧　　問	古　元　張　仃　關山月　王　琦　周幹峙
主　　任	劉玉山
副 主 任	王伯揚　陳宏仁　張文學　劉建平
委　　員	(按姓氏筆劃爲序)

王伯揚　朱乃正　朱秀坤　李路明　周韶華
吳　鵬　林瑛珊　陳宏仁　陳惠冠　奚天鷹
常沙娜　張文學　張炳德　程大利　楊力舟
靳尚誼　趙　敏　劉玉山　劉建平　錢紹武
鍾　涵

本卷主編：鄒德儂　路　紅

總體設計：呂敬人

目錄

中國現代住宅建築藝術概論・路紅　　　*1*

圖　版

住宅建築

上海　曹楊新村　　　*1*

1　沿河住宅　　　*1*

2　住宅前的休憩空間　　　*2*

3　居住區幼兒園　　　*3*

北京　地安門宿舍　　　*4*

4　自景山的鳥瞰　　　*4*

5　外景　　　*5*

長春　一汽宿舍區　　　*6*

6　具有民族形式的住宅　　　*6*

遼陽　化纖居住區　　　*7*

7　中心街景　　　*7*

上海　70年代末高層住宅　　　*8*

8　漕溪北路高層公寓羣　　　*8*

常州　紅梅新村　　　*9*

9　小區中心綠化與住宅　　　*9*

無錫　支撐體住宅　　　*10*

10　外觀　　　*10*

11　局部退臺處理　　　*11*

深圳　園嶺聯合小區　　　*12*

12　中心鳥瞰　　　*12*

13　住宅組團鳥瞰　　　*13*

深圳　濱河新村　　　*14*

14	連廊住宅之一	14
15	連廊住宅之二	15
16	庭院綠化	16

新疆　維吾爾族新住宅 17

17	住宅與庭院	17
18	住宅外廊內景	18
19	住宅外廊	19
20	住宅內景	20
21	住宅外觀	21
22	住宅入口	22
23	住宅細部	23
24	住宅內景	24

蘭州　白山窰洞居住區 25

| 25 | 上下層叠的窰洞 | 25 |
| 26 | 窰洞內景 | 26 |

北京　臺階式花園住宅 27

| 27 | 外觀之一 | 27 |
| 28 | 外觀之二 | 28 |

齊魯石化公司　辛店居住區 29

29	街景鳥瞰	29
30	高層住宅	30
31	多層住宅庭院	31

天津　80年代新住宅 32

| 32 | "蛇形"住宅 | 32 |
| 33 | 小屋簷住宅 | 33 |

| 34 | 欄杆式女兒墻住宅 | 34 |

東營　新興石油城住宅 35

35	勝利油田仙河鎮住宅庭院	35
36	勝利油田仙河鎮住宅庭院	36
37	勝利油田局機關西三區庭院	37
38	勝利油田集輸小區中心	38
39	府前小區住宅組團庭院	39

深圳　蓮花北村 40

40	鳥瞰	40
41	入口鋼雕	41
42	中心綠化	42
43	住宅庭院	43

深圳　怡景花園 44

44	住宅區鳥瞰	44
45	住宅外景之一	45
46	住宅外景之二	46

北京　方莊居住區 47

47	芳城園中心高層住宅	47
48	芳城園中心綠化	48
49	住宅圍合的中心庭院	49
50	芳城園多層住宅	50

北京　安慧里居住區 51

| 51 | 高層住宅羣 | 51 |
| 52 | 高層住宅庭院 | 52 |

北京　德寶居住小區 53

53	鳥瞰	53
54	小區幼兒園	54
北京　東花市小區		55
55	住宅外景	55
56	多層點式住宅	56
57	小區幼兒園	57
58	住宅內景	58
北京　菊兒胡同		59
59	新四合院鳥瞰	59
60	新四合院	60
61	新四合院內綠化	61
62	住宅外景	62
天津　川府新村		63
63	連廊式住宅	63
64	臺階式花園住宅	64
濟南　燕子山居住小區		65
65	中心公園	65
66	入口及雕塑	66
無錫　沁園新村		67
67	主入口	67
68	住宅與庭院	68
北京　恩濟里小區		69
69	鳥瞰	69
70	中心公園	70
71	周邊綠地內的游戲場	71

72	住宅內景	72
上海　康樂小區		73
73	住宅陽臺變色處理	73
74	住宅外景之一	74
75	住宅外景之二	75
76	小區幼兒園	76
成都　棕北小區		77
77	綠化與住宅	77
78	"蛙式住宅"外觀	77
合肥　琥珀山莊		78
79	環湖住宅	79
80	下沉式公共建築	80
81	住宅與庭院之一	81
82	住宅與庭院之二	82
83	住宅與庭院之三	83
常州　紅梅西村		84
84	區中心鳥瞰	84
85	住宅與庭院	85
86	幼兒園	86
濟南　佛山苑小區		87
87	中心綠地	87
88	退臺式住宅	88
青島　四方小區		89
89	中心區住宅外觀	89
90	中心公園	90

91　住宅庭院　　　　　　　　　　　　　　　*91*	廣州　名雅苑小區　　　　　　　　　　　　*109*
92　住宅外觀之一　　　　　　　　　　　　*92*	109　首層架空的住宅及庭院　　　　　　　*109*
93　住宅外觀之二　　　　　　　　　　　　*93*	110　中心綠地及住宅　　　　　　　　　　*110*
石家莊　聯盟小區　　　　　　　　　　　　*94*	111　高層住宅及公共建築　　　　　　　　*111*
94　中心鳥瞰　　　　　　　　　　　　　　*94*	112　高層與多層住宅的結合　　　　　　　*112*
95　兒童游戲場　　　　　　　　　　　　　*95*	**大慶　住宅小區集錦**　　　　　　　　　　*113*
96　住宅與庭院　　　　　　　　　　　　　*96*	113　憩園小區沿街住宅　　　　　　　　　*113*
唐山　新區11號小區　　　　　　　　　　*97*	114　怡園小區中心　　　　　　　　　　　*114*
97　住宅外景　　　　　　　　　　　　　　*97*	115　悅園小區中心　　　　　　　　　　　*115*
蘇州　三元四村　　　　　　　　　　　　*98*	116　府明小區住宅及庭院　　　　　　　　*116*
98　小區入口　　　　　　　　　　　　　　*98*	117　府明小區沿街住宅　　　　　　　　　*117*
無錫　蘆莊小區　　　　　　　　　　　　*99*	**哈爾濱　遼河小區**　　　　　　　　　　　*118*
99　沿河住宅　　　　　　　　　　　　　　*99*	118　中心綠化　　　　　　　　　　　　　*118*
100　住宅庭院　　　　　　　　　　　　　*100*	**哈爾濱　宣慶小區**　　　　　　　　　　　*119*
上海　三林苑小區　　　　　　　　　　　*100*	119　入口　　　　　　　　　　　　　　　*119*
101　住宅與水景　　　　　　　　　　　　*101*	120　中心休息區　　　　　　　　　　　　*120*
102　住宅外景　　　　　　　　　　　　　*102*	121　小區幼兒園　　　　　　　　　　　　*121*
103　首層架空住宅及里弄式庭院　　　　　*103*	122　具有科技主題的兒童游戲場　　　　　*122*
104　小區街景　　　　　　　　　　　　　*104*	**秦皇島　東華小區**　　　　　　　　　　　*123*
鄭州　綠雲小區　　　　　　　　　　　　*105*	123　中心花園　　　　　　　　　　　　　*123*
105　住宅外景　　　　　　　　　　　　　*105*	124　住宅入口綠廊　　　　　　　　　　　*124*
106　庭院小品　　　　　　　　　　　　　*106*	**青島　銀都花園**　　　　　　　　　　　　*125*
太原　漪汾苑小區　　　　　　　　　　　*107*	125　小區中心與雕塑　　　　　　　　　　*125*
107　全景鳥瞰　　　　　　　　　　　　　*107*	126　高層與多層住宅相結合的佈局　　　　*126*
108　住宅庭院　　　　　　　　　　　　　*108*	127　多層住宅與綠化　　　　　　　　　　*127*

深圳　華僑城海景花園大樓	128	上海　城市別墅式住宅	144
128　正面外景	128	144　世外桃園別墅	144
129　背面外景	129	145　加州小別墅	145
深圳　花菓山商住大樓	130	146　虹橋美麗華別墅	146
130　正面外景	130	天津　寧發花園別墅村	147
131　背面外景	131	147　全景	147
海口　銀谷苑住宅	132	148　做歐式住宅	148
132　平臺花園	132	深圳　鯨山別墅區	149
133　網球場	133	149　依山佈置的別墅	149
海口　海景灣花園	134	150　活動中心	150
134　小區入口	134	151　別墅外景	151
海口　龍珠新城	135	深圳　華僑城錦繡公寓	152
135　小區游泳池	135	152　遠景	152
海口　夢幻園建設銀行宿舍	136	153　臨街近景	153
136　入口	136	深圳　金碧苑居住區	154
137　網球場	137	154　全景	154
天津　體院北高層住宅	138	155　遠眺	155
138　臨水外景	138	156　依山住宅羣	156
上海　古北新區明珠大廈	139	157　低層住宅與街景	157
139　多層住宅	139	158　多層住宅與街景	158
140　多層住宅與高層的結合	140	蘇州　桐芳巷小區	159
上海　高層商住樓	141	159　小巷人家	159
141　新世紀廣場	141	160　住宅之間的月亮門洞	160
142　海華花園	142	161　住宅後院的雲墻	161
143　達安廣場	143	162　青篁幽徑	162

163	住宅簷口的藝術處理 163	184	中心的公共建築 184
164	石子鋪築的小徑 164	185	建築小品之一 185
165	宅院門頭細部 165	186	建築小品之二 186
166	簷頭細部 166	187	具有民族特色的壁畫之一 187

湖州　馬軍巷小區 167

167	小橋、流水、人家	167
168	入口庭院	168
169	街景	169
170	外景	170

188　具有民族特色的壁畫之二　188
189　具有民族特色的壁畫之三　189
圖版說明

上海　御橋小區 171

171	中心綠地	171
172	綠地中的石徑與小河	172
173	住宅外觀	173
174	廣場鋪地的藝術處理	174
175	住宅之間的里弄式庭院	175

昆明　西華小區 176

176	全景鳥瞰（屋頂有太陽能設施）	176
177	區標"西鬻靈儀"	177
178	秋韻里綠地和休息區	178
179	春怡里入口	179
180	春怡里綠地和小品	180

昆明　春苑住宅小區 181

181	中心鳥瞰	181
182	中心小品	182
183	公共建築與雕塑	183

中國現代住宅建築藝術概論

路 紅

住宅是人類温馨的家,歷史是啓示未來的指南。對中國現代住宅建築的建設成就特別是建築藝術方面的成就作階段性的總結,將促使居住建築的建設者和居住者一道,去創造未來更加完美的居住環境。

住宅最重要的屬性是適應居住者的居住要求,同時也應滿足精神方面的需要。在我國,由於經濟發展等方面的歷史性原因,多年來,住宅建築的經濟性一般擺在藝術性之前。但在這種條件下,廣大建築師依然發揮了巨大的創造力,爲中國現代建築的藝術之園增添了獨特的風景。

住宅的建設與經濟活動是同步的,50年代以來,中國的住宅建築建設包含了許多不同的階段,顯示出不同的平面佈局和藝術處理。但我們可以看到,經濟力量對居住建築的這些特點具有決定性的影響。80年代以來,隨着國家改革開放政策的實施,我國的經濟得到了飛速的發展,無論在住宅建設的數量上,還是住宅建設的質量上乃至在觀念上,都超過了以往,成爲中國住宅建設開始起飛的時期。更重要的是,該時期居住區規劃理論及設計方法取得了前所未有的突破,居住建築的藝術處理也日趨成熟。這將是我國住宅建設發生質變而走向未來的里程碑。

各個時期的規劃設計思想、設計方法的進步是重要的,這是一個時期社會思想觀念進步的反映,也是居住建築藝術處理的依據。這些觀念無不與當時的政治、經濟及社會環境有密切的關係。社會思想觀念會使人們的生產、生活、社會結構、家庭結構、生活方式等發生很大的變化,甚至是根本性的變革。規劃、設計思想的進步如何適應這種變化,我們將會在不同的時期看到。

一、50年代以前中國近現代住宅建築形態的回顧

1950年開始的中國當代住宅建築,是此前中國近現代住宅建築的延續,有必要對中國近現代住宅建築概況做簡要回顧,以說明

其傳承關係和本質區別。

1. 多難社會背景中的分化居住形態

回顧1840年第一次鴉片戰爭以來的中國連年戰亂。住宅建築在此社會背景下，呈4種不同的形態：

(1) 各國列強在華人員以及依附於他們的官僚、買辦等，在大城市建立豪華宅第，包括一系列配套的娛樂設施，如跑馬場、俱樂部等享樂場所；

(2) 城市中産階級以及資方的雇員等具有穩定收入的人員，主要居住在城市四合院、里弄式和公寓式住宅，成爲近代城市中有特色的居住形態；

(3) 農村地主、紳士建造四合院模式的中國傳統宅第；一般農民則是利用簡陋的營建工具，結合自然條件，運用傳統的方法自建棲身之所，也形成農村有特色的居住形態。

(4) 生活在底層的廣大城市居民，住在條件惡劣的環境中，沒有像樣的住宅，甚至還有許多人無家可歸。

可以看出，當時的居住形態具有兩極分化的明顯特徵，在這兩極之間的廣大地帶，不論是城市還是農村，基本上是以傳統的方法，結合當地的條件，營建自己的住所，形成了近代建築中有特色的"民居"的主體。

2. 中國近現代居住建築設計的演變

近現代的居住建築，尤其是一些沿海大城市的居住建築，除了繼續沿用傳統的設計手法之外，還引進了許多西方建築佈局和形式，使當時的中國具備了發達國家所流行的建築形式。這些建築有外國人設計的，也有中國人設計的，它們不僅反映了各國的基本風格，而且還反映了中國傳統建築在新形勢下的應變。

這個時期的居住建築形式主要有以下幾種：

(1) 外國傳統形式

這是在外國租界住宅中出現最多的形式。如上海英商沙遜別

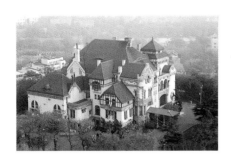

圖1　青島總督府（今迎賓館）

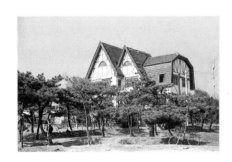

圖2　某地歐式住宅

圖3　天津香港大樓外觀

墅、馬勒住宅、青島八大關住宅（圖1）、（圖2）以及天津各個租界的各國建築形式。這些建築的平面佈局一般延續本土的生活習慣，建築形式也沿用當時風行的折衷主義手法。在現代結構上罩以古典外衣，或在同一類平面上做出不同風格的外形，形成本土傳統居住建築的中國版本。

(2) 反映現代建築思潮和技術的住宅形式

外國來華的建築師和出洋留學歸來的中國建築師，也把現代建築思潮和技術傳入中國，在大城市的許多住宅建築中可以看到這些影響。如由奧地利建築師蓋苓設計，建於1937年的天津香港大樓（圖3），採用單元式住宅佈局，每套住宅有獨立的生活和服務空間，各類設備齊全，非常接近現代的平面佈局；在立面處理上，充分顯示了現代結構和材料的可能性，是十分典型的現代建築。

(3) 中國傳統形式

中國傳統的居住建築文化，是世界居住建築文化中的瑰寶。傳統民居緊密結合當地自然條件、地理環境、氣候特點、地方材料和風俗習慣。在不同地區、不同民族之間，表現出多姿多彩的鄉土文化和民居形式。如雲南、貴州的杆欄式住宅，北京的四合院，江浙一帶臨水的民居和如畫的園林，新疆維吾爾族的平頂住宅，西藏藏族住宅，內蒙的氈包，西北的窰洞，皖南民居，山西民居，福建土樓民居……等，無一不體現當地的風土人情及獨特的審美情趣。這些優秀的傳統建築文化以它們特有的面貌進入了現代社會，成為近現代建築的重要補充。

二、新的規劃設計思想和新的居住建築形態

人類的一切活動是在社會政治、經濟和文化組成的三維社會空間中進行的，建築作為一種滿足人們的物質和精神需要的特殊產品，它的生產活動及發展，無不受着社會政治、經濟和文化等背景的制約，居住建築尤然。

1. 急切解決城市勞動者的住房問題

50年代之初，醫治戰爭創傷，解決和改善人民羣衆的居住問題是我國城市建設的主要任務。據1949年統計：上海棚戶區320多處、17萬間，住着100餘萬人，占城市人口1/5；天津破危棚屋57萬平方米；西安有116處，30萬平方米草棚房；重慶的捆綁結構住房達到195萬平方米；北京的城市住宅僅有1354萬平方米……。政府在經濟極端困難的情況下，本着儘量快、儘量多地解決勞動人民居住問題的原則，在各地修建了一些單層平房，簡易樓房，以應急需，同時，也在一些大城市進行了居住區的規劃和建設。

如上海在幾年內，全市共投資648萬元，使棚戶、簡屋區227處得到了改善；整理、鋪築道路71萬平方米，敷設下水道192公里，開闢火巷326公里，受益居民達100萬人；同時政府按照方便生活，充分利用城市原有的市政公用設施和生活服務設施，配套齊全，提供較好居住條件的原則，投資建設了九個住宅新村，用地128.8公頃，建築面積60萬平方米，共建設住宅單元21830套，解決了一大批人民羣衆的居住問題。同時也開創了上海成批建設住宅新村的道路，帶來了新的規劃與住宅形式。有代表性的住宅區有：

(1)上海曹楊新村。該新村位於上海的西北郊，始建於1951年、1953年基本完成，此後30年間仍有續建；一期建設占地23.63公頃，建築面積11萬平方米，建成住宅4000套。到1975年新村占地158.5公頃，建築面積56萬平方米，容納六萬多人。在規劃中，利用地段之內的小河，採用自由式的佈局，因地制宜，隨坡就勢，創造了一個環境優美宜人的居住區，頗有"花園城市"的意味。除住宅外，在新村中心設立了各項公共建築，如合作社、郵局、銀行和文化館等。小學及幼兒園不設在場內，平均分佈在獨立地段。新村綠化呈點、綫、面結合，構成一個有機的體系；住宅多爲2~3層，每人占住宅面積約4平方米。在當時的條件下，居住狀況能得到如此改善，居住環境優美宜人，實屬非常之舉，應該說是具有中國特

圖4 50年代初期住宅平面

圖5 50年代中期單元住宅平面

色的新型居住建築的代表。

(2) 北京"復外鄰里"住宅。於1951年興建，規劃採用了西方"鄰里單位"的設計思想，住宅爲二層花園式小樓和三層里弄式鄰里住宅，居住舒適，環境優美。聯係到前面所提到的"花園城市"，可以看到在50年代之初西方城市規劃和住宅建築設計思潮，在新的條件下得到了延續和發展。

(3) 天津"中山門工人平房新村"於1950年建設，是50年代之初天津市第一個大規模建設的居住區。整個新村占地約92公頃，建築面積16.45萬平方米，建設住房1.01萬間。新村設計以"鄰里單位"理論爲依據，内部道路爲八卦形，將新村劃分爲12個街坊，圍繞中心的公園佈置中學、小學、百貨店、副食店等。新村當年設計，當年施工，當年竣工，當年進住，使大量無家可歸的人搬入了新居，解決了人民羣衆的燃眉之急。

2. 外來影響下的居住建築形式

50年代中期，隨着蘇聯的援建項目，蘇聯專家來華進行工業建築項目建設的同時，也開始了一些包括住宅在内的民用建築配套項目的建設。

(1) 蘇聯的居住區規劃思想及單元式住宅設計手法，引入中國的住宅建築領域。此前，中國城市住宅設計，大體是按照歐美方式結合當時的具體條件進行平面佈局：以起居室爲中心佈置其他空間（圖4），多爲低層，一般爲磚木混合結構，少數爲鋼筋混凝土結構。這種低層小住宅，占地多、耗資大，已經不能適應大規模工礦企業、機關等興建住宅的需要。學習蘇聯住宅建設經驗之後，在經濟性和大量性建設方面取得了明顯效果：居住小區規劃出現了大量的周邊式、行列式佈局；住宅形式完全是單元式住宅，其設計適應了新的生活方式，取消了以起居室爲中心的居住模式，改爲走廊式佈置，增加了獨立房間，改善了厨、衛條件（圖5）。蘇聯專家十分强調加大進深，減小開間尺寸，以降低造價；同時，住宅的標準化和構件

的系列化、定型化，也給大量性住宅的建設提供了條件。但因建設中參考了蘇聯的住宅標准和圖紙，與當時我國居住水平不相符合，使得多戶合用一個單元。這樣做的結果是，房間面積偏大（20平方米左右），每個家庭缺少聚會的獨立空間；共用的廚房、廁所也造成一系列的使用不便，使其形成了事實上的"合理設計，不合理使用"的局面。

圖6　北京百萬莊小區總平面

　　新的規劃設計手法帶來了新的居住環境與空間藝術效果。周邊式的規劃佈局可以運用東西向的住宅建築，圍合成比較完整的庭院，有利於室外環境的佈置，這在天氣比較寒冷的蘇聯是比較可取的規劃手法。結合我國比較溫暖的氣候，東西向的建築勢必出現大量的西曬，使得居住條件相對惡化。所以在一個時期以後，批評了"周邊式"佈局，而多採用行列式。行列式的佈局，解決了西曬問題，但又被認爲是千篇一律的"兵營式"。爲此，後來的一個時期，特別是在改革開放以後，又有周邊式的佈局出現，這一規劃手法的循環，是一件耐人尋味的事。典型的居住區有北京百萬莊小區（圖6）、夕照寺小區等。

　　(2) 住宅建築的民族形式探索與實踐。蘇聯專家帶到中國來的建築設計思想主題是"社會主義的内容，民族的形式"。在居住建築中，"民族形式"主要體現在建築物的外部造型和裝飾上。如在住宅加上大屋頂，或者把當時廣泛採用的雙坡或四坡屋頂，裝飾成傳統中國建築的屋頂外形。屋頂由木結構或鋼結構製作，簷口有的作斗栱和簷椽、飛簷椽，這些部件或用木料、或用木模澆混凝土製成。梁枋等部位，加以傳統木構件形狀的裝飾構件，並在混凝土面上施以彩畫。在單元入口、陽臺、窗口等細部，也作了很多民族形式的花紋。代表作有北京地安門宿舍。該宿舍位於故宫中軸綫兩旁，從景山上望去，處於城市重要的軸綫上，大屋頂、綠色琉璃瓦的採用，對於協調城市軸綫上的建築輪廓綫很有作用。這顯然是住宅建築中的特例，但作爲住宅，其形象過於沉重，裝飾也嫌繁瑣，

曾受到嚴厲的批評。其他比較典型的還有許多廠礦和學校的住宅，如長春一汽工人宿舍，北京和平里、幸福村街坊和一些高等院校的宿舍等。

我們今天仔細觀察當時的設計，有許多設計手法和藝術處理恰是我們今天的設計所十分缺乏的，特別是對建築細部的推敲，例如屋脊及其吻部、簷口起翹、陽臺的欄杆、各單元入口的比例尺度處理等。那種繼承傳統建築構件的神韻又力求簡化的努力，爲當今建築設計所少見。不過，這一努力被籠罩在復古主義的氣氛之下，其正面的意義被埋沒了。

3. 工業新區中的居住建築規劃

隨着工業的發展，在一些大城市開闢了一些近郊工業區和衛星城。住宅建設適應形勢發展，在近郊工業區和衛星城開闢住宅新村。國務院提出了"統一投資，統一規劃，統一設計，統一施工，統一分配，統一管理"的六統一要求，使住宅規劃建設進入了一個新的有序階段。

住宅新村注意接近工業區，配置基本的生活設施，以方便生活，對城市規劃和住宅設計提出了新的要求。比如，"一條街"形式的出現。

在大城市的衛星城住宅新村規劃中，運用"先成街後成坊"的設計原則，新村中心採用"一條街"的形式。這種形式的出現首推上海閔行一條街。街全長550米，沿街兩旁的建築物，體型活潑，色彩明快；各種商店、飯館、旅館、劇場等商業、文化設施比較齊全，形成了熱鬧繁華的商業中心，既方便了居民的日常生活，又體現了新的城市風貌。上海張廟一條街將這種形式又推進了一步。這種新的規劃模式，得到了好評，也引起各地爭相倣效。其中雖然不乏成功的例子，但也出現了盲目照搬的情況。

1959年5月18日至6月4日，建工部和中國建築學會在上海聯合召開了《住宅標準及建築藝術座談會》，會議用了四天的時間

討論了住宅的標準問題，對當時的住宅建設作了必要的總結，對新的規劃模式："閔行一條街"、"張廟一條街"提出了寶貴的意見，確立了製訂和掌握住宅建築標準的一些原則問題。會議帶動全國建築界對住宅問題投入了更多的關注。

4. 高層住宅建築的萌發

70年代，隨着經濟形勢的緩解，爲了解決大城市土地缺乏，而住宅又急需的矛盾，在北京和上海等大城市少量興建了一些高層住宅。這些高層住宅雖然仍在探索期，但其不同凡響的現代建築造型給城市帶來了新的生機。

如上海漕溪北路高層住宅羣由6棟13層和3棟16層高層住宅組成，總計建築面積77000平方米。羣體由塔式組合，交錯佈置，中心設置綠地，底層配套建設公共服務設施，居住環境得到改善，也形成了新的城市風景。北京的前三門高層住宅，由幾棟板式高層組成，在住宅户型及平面組合上都有一定的探索。

北京建國門16層外交人員公寓，於1974年建成，主要供給駐華使館的外交人員使用，標準較高，是住宅建築的特例。其平面爲矩形，一梯六户，採用框架結構，面積及裝修水平較高，建築造型有新意，整體環境也有提高。

這些高層住宅的興建，在建築設計、結構形式、設備選型、建築管理、施工管理和施工工藝上都積累了初步而必要的經驗，爲以後高層住宅的發展開闢了道路。

三、居住區規劃和住宅設計的再探索與深化

(一) 居住區規劃設計思想的深化

1. 住宅建築按居住區建設，規模逐年擴大

長期以來，住宅建設多是在某個住宅小區或地段"見縫插針"，小區和居住區整體建設較少。有時，"先成街"之後卻遲遲不能"成坊"；由於資金的匱乏和觀念的滯後，雖然完成了建築，但道路和

綠化等基本環境卻長期滯後。住宅建設開始向着大型綜合性居住區方向發展，無疑是住宅建設觀念的更新，也是徹底解決居住問題的決心所在。1982年興建的天津市體院北居住區，座落於天津市西南部，其用地面積達到89.7公頃，總建築面積約82.64萬平方米，約居住五萬人，下設13個居住街坊。按居住區進行建設，具有明顯的優點，如有利於儘快地形成完整的室外環境，有利於各種管理和各種設施的配套建設等等。這也成爲我國近一段時期規劃設計的主流。

2. 居住區規劃設計手法多樣化的探索

在住宅區規劃的指導思想上明確了"以人爲本"的原則，講求經濟效益、社會效益與環境效益的統一。

(1) 採用和完善了多種居住區規劃手法。

自50年代後期開始，我國城市住宅區規劃一般採用"居住區—居住小區—住宅組團"及"居住區—街坊"的規劃模式。由於用地的限制，後來各地大多採用"居住小區—住宅組團"模式。如常州的花園小區，於1980年規劃，小區占地12.7公頃，總建築面積12.16萬平方米，居住6957人，小區以道路爲骨架，建築自由佈局，住宅劃分爲五個組團。主要日用品商店放在小區的主入口，而文化站、托幼建築等靠近中心綠地。住宅雖然仍爲行列式佈置，但已有了初步的領域空間劃分。

深圳園嶺聯合小區於1982年規劃，占地60公頃，小區採用"聯合"的規劃結構，不劃分獨立的小區而是以組團爲基本生活單元，以集中的商業綜合體代替分散的公共建築。綠化與鄰近的市級公園溝通，並引入小區中心，造成了良好的園林氣氛。小區開闢架空廊道作爲步行層，形成了立體交通，提高了土地使用率，又豐富了小區景觀。

山東勝利油田仙河鎮於1984年開始興建。規劃密切結合自然地形、地貌、河流與樹木。規劃總人口6萬人，分佈在八個居民村，

每個村由4～5個住宅組團組成，每個住宅組團容納400～500戶居民。鎮中心設商業、服務、文教體育、娛樂以及行政管理等設施。住宅佈置與單體設計力求多樣化，八個村分期建設，每個村各具特色，具有良好的景觀環境和可識別性。其他的規劃形式還有"工廠→生活居住綜合區"(天津市黃緯路居住區)；"行政辦公—生活居住綜合區"(南寧市南湖路居住區)；"商業—生活居住綜合區"等。

(2) 在住宅區規劃中，注意給居民提供方便的生活條件。如配置比較齊全的公建設施，設計便捷、安全的出行路綫；注意給居民創造良好的居住環境；在住宅區中配置相當數量的綠化和游戲場地。如無錫的清揚新村，占地21.1公頃，總建築面積20.5萬平方米，小區結合地形住宅採用南偏東15度的最佳朝向。住宅成團成組佈置，形成錯落的室外空間。住宅陽臺、花飾及綠化等的變化，改變了呆板的佈局和單調的造型。

3. 國家建設部城市住宅試點小區的藝術成就

1986年，建設部選擇無錫、濟南、天津三個城市作爲建設部第一批城市住宅試點小區，並將其列爲"七五"國家重大技術開發項目50項之一。這三個小區考慮了北方、南方及南北方過渡地區三種氣候特點，建設規模總計50萬平方米，是一次大規模、多目標的科學實驗，國內很多專家參與了方案的製定和科學實驗工作，許多設計及施工單位參加了建設。三個小區分別從1986、1987年開始建設，1989年全部竣工。

三個試點小區各具特色，如無錫沁園新村的規劃設計、濟南燕子山小區的工程質量和天津川府新村新技術的應用等成績顯著。並且在整體環境的藝術處理上，都有其獨到之處。

無錫沁園新村位於無錫市南郊，離市中心5公里，占地11.4公頃，總建築面積12.5萬平方米；其中住宅建築面積11.2萬平方米；公共服務設施建築面積1.3萬平方米；總投資7955萬元，可提供商品房2102套，約居住7300多人。小區於1987年4月開工，1988年

12月竣工。

沁園新村小區採用了改良型行列式佈置手法,將點式住宅和條式住宅搭配,條式住宅單元拼接長、短結合,南北進口相對佈置,插配一些臺階型花園住宅和四、五層住宅樓,既爲住宅爭取了較好的朝向,同時小區空間也有所變化。小區還將不同屬性的空間領域作了劃分,並強調了空間的序列,精心配置公共綠地的小品及綠化。在設計上,完善了住宅的內部設施,注意了內部設施與公共服務設施、市政設施的配套建設。住宅吸取了江南民居的傳統形式,成爲具有濃郁江南地方風格的花園式住宅小區。

濟南燕子山小區地處濟南市東部,離市中心約3.8公里,占地17.3公頃,總建築面積219547平方米;其中住宅建築面積201098平方米;公共服務設施建築面積18449平方米;可提供住房3468套,約居住12138人。小區於1987年4月開工,1989年4月竣工。

小區選址在濟南市城鄉結合部的一個自然村——馬家莊的原址上,探索了一條改造"市內村莊"的可行的路子。在規劃設計中,充分利用村莊土地資源,不徵農田耕地,符合節約用地的國策。二是拆除農民舊房,歸還其新房,產權仍然屬於農民,保護了農民的切身利益;同時集中建房,提高了建設的容積率,可建設部分商品房。三是小區內的部分配套公建可安排馬家莊的剩餘勞動力,解除了農民的後顧之憂。四是將規劃、道路、綠化、市政等納入了整個城市的總體系統,有利於城市建設和管理,改善了市容市貌。燕子山小區代表我國南、北氣候過渡地帶的住宅實驗小區,在我國有相當大的代表性。小區在規劃佈局中因地制宜,充分考慮當地氣候特點及地區民風、民俗特色,做了多種"新型院落式鄰里空間"的嘗試,提供了良好的日照與通風,密切了鄰里關係,增加了安全感。燕子山小區的工程質量管理工作,獲得了建設部授予的一等獎,是我國建築工程質量由個體優良向羣體優良轉變的開端。

天津川府新村位於天津市區偏西部,離市中心約5.65公里,小

區占地12.83公頃，總建築面積157837平方米；其中住宅建築面積137364平方米；公共服務設施建築面積20473平方米；可提供住房2398套，約居住8400人。小區於1987年元月開工，1989年6月竣工。

川府新村爲代表我國北方地區的住宅實驗小區。在小區建設中，依靠科技進步，開發運用新技術、新材料是該小區的特色。川府新村首先提出與應用的住宅建設"四新"（新技術、新材料、新工藝、新設備），推動了當時的住宅建設，並爲以後的住宅建設提供了寶貴的經驗。

川府新村在總體規劃佈局中，採用了"小區—組團—住宅單體"的規劃結構，四個形式各異的住宅組團圍繞中心綠地；小區規劃在組團設計中充分重視規劃師與建築師的密切合作，通過規劃的意圖要求與建築形式的多樣化相結合，達到了空間層次豐富與規劃佈局的完整性。

每個組團採用不同的住宅單體和不同的空間構成是川府新村的又一特色。小區四個組團分別冠以"田川里"、"園川里"、"易川里"、"貌川里"，取田園易貌之意。"田川里"主要佈置了大開間內板外砌系列住宅，以單元錯接的組合體圍繞組團中心，形成三個橢圓形的院落。"園川里"選用臺階式花園住宅，組團採用里弄與庭院相結合的方式，以小廣場、里弄及庭院形成疏密有致的空間層次。"易川里"以11.16米進深磚混住宅爲主，由多種單元組合體，間以蟹形點式個體，構成七個不同開口方向的半開敞式院落。"貌川里"處於小區中心，採用"麻花型"七層大柱網升板住宅，首層頂部做成外連廊式大平臺，形成一個整體。首層佈置商業服務設施，節約了用地。四個組團各有特色，具有強烈的可識別性。

第一批城市住宅試點小區建設的成功，在全國範圍內引起了反響，國家建設部及時總結經驗，加以推廣。1989年建設部在濟南召開會議，總結了第一批三個試點小區的成功經驗，決定在全國範圍

內開展住宅小區試點建設工作。

自此，在全國範圍內，又進行了第二、第三、第四批全國城市住宅小區建設試點的工作，同時，各省、直轄市、自治區也相繼進行了省級試點工作。截止1996年底，先後有78個小區分四批列入全國城市住宅小區建設試點計劃，另有166個列入省級試點，它們分布在全國26個省、直轄市、自治區的110多個城市（縣），總建築規模約2千多萬平方米。1997年，全國將新增加137個試點小區。至1996年上半年，相繼告竣了30多個試點小區，它們創造了所在地區乃至全國城市住宅建設的最高水平。作爲試點，它們全方位地探索了多、快、好、省地實現小康居住目標的途徑；作爲新型住宅小區的樣板，正推動着全國住宅建設邁向新的階段；它們以嶄新的風貌展現在中華大地，讓中國的普通百姓看到了實現小康居住目標的曙光。

在這幾批全國城市住宅小區建設試點中，第二批集中地反映了"試點水平"。1994年，建設部公布了對第二批15個全國城市住宅試點小區的驗收評比結果。15個小區分別榮獲金、銀、銅質獎。集中地體現了本時期住宅小區在規劃設計、施工管理、建設管理上的成就，在建築界乃至全國引起了強烈的反響。其中的合肥琥珀山莊、北京恩濟里小區、上海康樂小區，常州紅梅西村等優秀小區更成爲我國住宅建設的經典之作。

琥珀山莊位於安徽合肥市區西部，緊靠舊城，毗鄰綠樹成蔭的環城公園，景色宜人，離市中心一公里左右，交通便利。琥珀山莊規劃爲三個小區，占地爲32公頃，總建築面積33萬平方米。南村是其首期開發的小區，總用地11.398公頃，總建築面積11.76萬平方米，可居住1428戶，4998人。南村用地狹長，呈不規則帶狀，地形起伏，最大高差15米。規劃佈局突出了因地制宜的原則，設計了便捷自然、順應地勢的道路系統；沿地形設置一條主幹道串聯起四個各有特色的組團及公建羣：第一組團利用高地佈置獨院住宅，

而低窪的地形則佈置下沉式公共建築,用大踏步臺階和環城公園有機聯繫,形成小區第一個景點;第二、第三組團則利用向陽坡佈置條形住宅,利用向西坡佈置跌落式住宅,妥善地解決了高差,也豐富了室外的環境,形成了獨特的山莊風貌;主幹道中段佈置了幼兒園和小學,位置適宜;第四組團原爲幾個串聯的魚塘,地勢低窪,規劃將水塘保留修繕,作爲小區活動中心的小游園,其他低窪地的住宅建半地下室,用來存車、儲物,既減少了土方工程,又增加了可利用的建築面積。與小游園遙相對應的幾幢住宅的山墻爲具有皖南民居風格的馬頭墻,隔水相望,其景色美不勝收。琥珀山莊南村的規劃不拘泥於一般的有規律的居住小區的模式,它依據當時當地的具體情況,作出了富有創造性的設計,極大豐富了我們的居住建築創作。

　　北京恩濟里小區位於北京市西郊,距阜成門約六公里。小區占地9.98公頃,總建築面積13.62萬平方米,可居住1885户,6226人。在恩濟里小區的規劃與設計中,設計人員運用多年來積纍的經驗和研究成果,創造了一個綜合體現社會效益、經濟效益和環境效益的嶄新小區。它的規劃構思合理而有特色: 首先它以人爲中心,在有限的用地上既做到高密度,又爭取每户都有好朝向,滿足人的生理需求,同時試做了部分殘疾人住宅; 其次它吸收北京傳統四合院的形態,將住宅組團建成"内向、封閉、房子包圍院子"的"類四合院"。美國建築師O·紐曼在他的專著《能防衛的空間》中將居住區與城市聯繫起來,將城市道路作爲公共空間,住區的公共綠地作爲半公共空間,組團或院落空間作爲半私有空間,即呈現出城市—居住區(小區)—組團—家庭的多級狀態,分爲公共的、半公共的、半私有的、私有的四個層次。恩濟里小區的設計就很好地表現了這個層次與序列。恩濟里小區周圍爲城市道路和公共綠地,屬公共空間,由兩個出入口進入小區主路,并由此進入小區公園、公建等半公共空間; 小區主路串聯起四個住宅組團,組團内的半封閉

式的庭院則是本組團居民擁有的半私有的空間,最後進入到住宅戶內則是私有空間了。整個小區以小區級道路爲主軸綫串聯起各類有所歸屬的領域空間,有序有機,層次分明,各類空間既有分隔,又互相滲透,滿足了空間領域劃分的要求,也滿足了現代人的安全防衛要求;恩濟里小區的規劃結構分級明確,即小區—組團—住宅單體,其道路、綠化、公建系統均根據這個結構而分級設置,每個級别都有各自的功能及相應的空間和領域。住宅單體是最基本的構成元素,組團的規模相當於我國目前最基本的社會行政單位——居委會,約400戶,等級分明,井然有序,用有效的規劃手段建立和鞏固了基層社會結構;同時它遵循人的行爲軌迹,安排各項公共設施,道路分級佈置,順而不穿。可以説,恩濟里小區的規劃與設計是本時期居住小區規劃設計的樣板,它創造與總結的一系列設計手法與經驗在全國各地被推廣與應用。

　　上海的康樂小區則是南方地區居住小區規劃的代表。它位於上海市郊西南部的漕河涇地區,小區占地8.72公頃,總建築面積11.87萬平方米,可居住2154戶,7539人。康樂小區的規劃與設計針對上海市人口多、土地緊、住房擠、資金少的實際情況,以及上海人小而精、巧而新、精打細算的居住心態,在廣泛吸取上海的"里弄建築"優點的基礎上,創造了"總弄—支弄—住宅"的空間序列,强化了住宅組羣的歸屬性,運用過街樓、頂層退臺、加大進深等手法,有效地節約了土地,强化了里弄空間領域,具有一定的社會凝聚力,讓人有一種安全感和親切感。

　　從80年代以來,常州的居住小區規劃與設計佳作迭出,紅梅西村更是其中的佼佼者。紅梅西村位於常州市區東北角,離市中心2公里。占地14.86公頃,總建築面積16.07萬平方米,可居住2277戶,8000餘人。其規劃與設計體現了江南水鄉風貌和常州地方特色,小區主路爲袋形,串聯起五個里弄式或院落式組團,每個組團的住宅有一個主導色彩,入口設小品或過街樓,强調了領域感和識

別性。小區的環境設計富有層次，以位於中心的"樂"園爲主，鋪蓋大片綠地與中心游泳池相映成趣，各個組團庭院或堆石成園，或引水爲景，情趣盎然。住宅採用江南傳統粉牆黛瓦坡屋頂，配以山牆構架符號和不同顏色的大色塊，給小區增添了活力。

城市住宅小區建設試點工作是 80 年代中期以來住宅建設最引人注目的焦點之一，對跨世紀的城市住宅建設的啓示作用不可估量。

4. 新唐山的住宅規劃與建設

爲重新建設新唐山，國家有關部門組織了上千名專家和工程技術人員，幫助唐山進行總體規劃設計。1976 年 10 月底就提出了總體規劃方案。1977 年 5 月得到國務院的批復。1979 年下半年，大規模的建設全面展開。建設中，唐山市始終把解決居民住房問題放在首位，堅持集中人力、物力、財力，重點保證住宅建設，先後解決了百萬人口的居住問題。1984 年底，全市共建成住宅 969 萬平方米，有 185984 户居民搬進了新房。

唐山市的新建住宅以小區成片建設爲主，匯集了全國優秀的設計力量進行了衆多住宅區規劃設計實踐。住宅分多種套型設計，每套住宅都有獨用的厨房、衛生間、壁櫃、吊櫃等，煤氣、暖氣、上下水、電等設施齊全，創造了良好的居住生活環境 (圖 7)。1989 年底，市區擁有成套住宅 1479 萬平方米，人均住房使用面積達到 10 平方米，居住面積達到 6.6 平方米。在住宅建設的同時，還建設了配套的文教、服務、娱樂、體育等設施。

1990 年 11 月 13 日聯合國向唐山頒發"人居榮譽獎"，這是我國第一個獲此殊榮的城市，聯合國副秘書長人居中心執行主任阿考特·拉馬昌德蘭博士將唐山譽爲"科學而熱忱地解決住房，基礎設施和服務設施的杰出典範"。

5. 小康示範小區的設計與實施

根據中國 2000 年實現小康的戰略目標和國家住宅建設發展的

需要，國家科委將"中國2000年小康型城鄉住宅科技產業工程"列為優先實施的國家重大科技產業工程項目，於1994年正式批准啟動。該項目的總體目標是：本世紀最後五六年內，在全國範圍內針對南北地區不同的地理氣候條件和東西部不同的經濟發展狀況，選擇一些既有條件又有代表性的城鎮，建設40～60個總建築面積約1000萬平方米的小康住宅示範小區。它們與小康居住水平相適應，既具有超前性和導向性又可以推廣普及，從而以點帶面，改善城市和農村居住環境，推動住宅建設上一個新臺階。

為了保證"中國2000年小康型城鄉住宅科技產業工程"的順利推進，建設部組織各行各業專家編制了《2000年城市小康住宅規劃設計導則（試行）》，為跨世紀的住宅設計指出了方向。

從1994年底開始，國家進行了多次小康住宅示範小區的設計審查工作。預計1998年將進行第一批小康住宅示範小區的驗收。

小康住宅為中國大眾下個世紀的居住方式提供了理想的模式。

(二) 住宅設計的再探索與深化

1. 全國城市住宅設計方案競賽

從1979年開始，建設部舉辦了幾次全國性的城市住宅競賽。這些競賽對當時的人民生活及居住觀念做了深入細緻的調查研究，提出了一些切實可行的設計方案，促進了當時的住宅設計和建設。

(1) 1979年建設部舉行了"全國城市住宅設計方案競賽"；這是中斷了22年後的一次舉動最大、規模最大的方案競賽。參賽方案數達7～8千個，參加人數逾萬。方案的特點一是注意居住功能方面的多種要求，首次提出了"住得下"、"分得開"與"住得穩"的要求；開始出現平面緊湊的一梯兩戶型，在平面模式上出現了由窄過道型演變而成小方廳型（圖7），又進而把小方廳變成小明廳。二是注意了設計標準化、定型化與多樣化的問題，提高工業化的程度；提出了多種不同結構類型的住宅體系。三是注意了經濟合理性，開始運用加大進深縮小面寬及低層高密度的設計手法，達到節

約用地的目的。此外，也注意了樓梯間的合理平面尺度與廚衛管綫集中等。出現了一大批新穎、合理的住宅設計。由於當時唐山大地震結束不久，本次競賽方案特別强調住宅結構的抗震性能，同時由於經濟條件尚差，依然標準較低。

(2) 1984年開展了"全國磚混住宅新設想方案競賽"。其目的是對大量性建造的磚混住宅通過方案競賽以實現有效的提高。本次競賽首次要求提高磚混住宅的工業化水平，以使住宅內部的裝飾裝修制品、廚衛設備、隔墙、組合家具等建築配件走上定型化和系列化道路。同時，方案設計首次引入了"套型"的概念，以使今後住宅統計更符合科學的計量要求。這次方案競賽共收到近700個方案，反映了住宅單體設計的平面佈置合理性、功能實用性與外部環境的優美，出現了以基本間定型的套型系列與單元系列平面和整體建築的花園退臺型、庭院型、街坊型低層高密度等多種類型的建築，體現了標準化與多樣化的統一，還出現了大廳小臥室的平面模式（圖8），已逐漸向現代生活靠攏。

圖7　小方廳形住宅平面

(3) 1987年"中國'七五'城鎮住宅設計方案競賽"。這是一次為響應國際住房年而組織的活動，有近5000個方案參加競賽。與以前的競賽相比，這次方案競賽更多地考慮了現代生活居住行為模式的影響，以起居室為中心的"大廳小臥"式住宅設計得到普遍重視和應用，是本次競賽的主流。此外，不少方案還從傳統民居、地方風格中吸取營養，創造了富有傳統形式的街坊院落式、跌落四合院式、凹口天井式、臺階花園式等類型，豐富了住宅設計和居住環境。各類方案重視了室內使用功能，利用有限的面積，創造出豐富實用的空間，對廚房、衛生間給予了重視，提出了不少新穎和切實可行的設計。

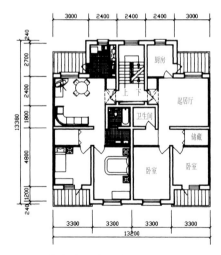

圖8　大廳小臥室住宅平面

(4) 1989年"全國首屆城鎮商品住宅設計競賽"，這是配合住房體制改革和住宅商品化而進行的。競賽要求設計者把自己置於主人翁的地位，把方案設計成"我心目中的家"，設身處地地創造一

個宜人的居住環境。競賽還要求設計者在設計手法與設計理論上有所創新，認識商品住宅的特性，探討商品住宅的模式，更新設計觀念，推進商品住宅的發展。參賽的共有4000多個方案，方案着重對中、小套型的商品住宅設計和住宅室內外環境的創造、室內空間的靈活度和適用度的增加，在充分利用每一平方米方面下功夫，以滿足住戶的多種選擇要求和適應商品化的要求。

(5) 1991年"全國'八五'新住宅設計方案競賽"。本次競賽採取先地方組織選拔，然後推薦到全國進行競賽的辦法。經地方選拔後的申報方案總數達1500個，評審後在全國部分城市進行了巡展，廣泛地征求了設計人員、人民羣衆的意見，對今後的住宅設計提供了寶貴的經驗。方案競賽反映了當前住宅設計注重功能改善，由追求數量轉爲講求質量，由粗放型向精細型轉換；方案還重視住宅的適應性、居住的舒適度和安全度，充分利用面積和空間、節地節能、厨衞功能改善、地方風貌及新結構新材料應用等。特別應指出的是，這次方案競賽出現了空間利用的衆多手法，如變層高、復合空間、坡屋面、錯層設計以至四維空間設計等，使住宅模式有了較大的變化和改進。

除以上所述的全國性的住宅競賽外，各地也進行了一些規模不等的住宅設計競賽。大部分的競賽獲獎方案均得到了實施。如上海市在1991年選擇15個優秀競賽方案作爲"91上海新住宅試點房"進行試建，儘管面積標準控制得較緊，但15個方案在平面形式、空間利用、厨衞佈置、立面處理等方面都有不少的成功經驗。

可以看出，我國住宅設計的進展，密切貼近當時的社會發展和生活形態，每個發展階段解決的重點問題不同，其規律是由簡易至複雜，由平面至空間，每次探索都獲得了一定的成效。這些住宅及規劃設計競賽在全國範圍內引起了反響，使人們尤其是建築師，對住宅建設重新煥發了創作熱情，對住宅形式及藝術處理進行了多樣化的探索。競賽的優秀方案在全國各地相繼建成，表現了這些優秀

方案的現實可行性。

2.在住宅設計中突出"以人爲核心"的設計原則；對我國城市住宅進行了多方面的探索研究。

(1) 對不同城市、不同人口構成、不同職業、年齡和生活習慣的居民，設計出適合不同要求的各類住宅。如生活水平較高的廣東等地普遍採用"大廳小卧"的設計方案；在住房緊張的上海、天津等地建成了以一室套型爲主的"青年公寓"，以適應青年急需；爲適應老齡化社會，而設計了"兩代居"。

(2) 加强住宅室内設計工作，尋求提高室内空間利用效益。各地建築師不僅精心研究了厨房、衛生間的設備佈置，還注意了門斗、壁櫃、吊櫃、陽臺、窗下食物櫃等的設計，中國建築標準設計研究所還做出了一套組合家具系列設計。

(3) 立足現實，兼顧未來，做到遠近期結合。如對小開間住宅，在分户墻的適當位置預留門洞，以便今後將少室套型改成多室套型；研究中開間和大開間住宅，以便今後可進行再分隔。

(4) 引進國外住宅建築設計手法，作了多方面的住宅設計探索。1979年天津大學建築系提出了低層高密度的住宅設計方案，並在天津市一些地區得到實施。該設計爲三層住宅，北向退臺，有效的節約了土地，創造了宜人的空間尺度，不失爲當時形勢下對住宅設計的有益探索。

1983年東南大學建築系在無錫進行了"支撑體系"住宅的試點。借鑒了SAR支撑體住宅理論，該"支撑體系"住宅祇爲住户提供結構空間，而由住户自己劃分户内空間和進行室内裝修，開創了一條解決住宅標準化與多樣化矛盾的新途徑。

清華大學建築系提出的臺階式花園住宅，則是在借鑒了國外臺階式住宅的經驗基礎上出現的一種新住宅形式，用少量參數設計成套單元系列，平面組合靈活，建築外形豐富，每户均有一個大露臺。該方案在北京等地興建，取得了良好的藝術效果。

(5) 確立和創建了一些新的住宅設計手法。如："開間定型法"。將一個居住單元，按使用功能、結構或設備劃分，沿縱軸方向分成1～2個開間，成為更小的定型單位。一般將較複雜的厨、厠、樓電梯等作為定型化的固定内容，其他則為可變部分，可調整增減，從而組合出多種户型。"套型定型法"，即根據住户不同的生活需要、居住標準和人口構成，確定多種定型化套型，建築物及其配件均按套確定。套之間則依靠交通部分聯繫，從而組成居住單元乃至建築物。"基本間定型法"（基本間指由六面或五面承重構件圍合的一個結構空間）即指在統一模數、參數的基礎上，使基本間功能和大小固定下來，然後根據住户的情況，選擇不同的基本間去組合套型的居住單元。這些新的設計手法成為了住宅建設標準化和多樣化的較好的協調手段。

(6) 注意住宅室外環境的設計。住宅建設已不單是住宅樓本身的事了，在設計中，建築師們注意將地形、環境等引入住宅，讓住宅適應環境，適應生活。如1980年代初，青島山東路一帶的某些住宅，就很好地利用當地高低錯落的地形，建造了室外儲藏室和自行車棚，既順應了地形，又解決了居民的實際生活問題。而1990年代初，青島四方小區的住宅設計則與環境取得了更深層次上的呼應。

3. 高層住宅的興起與各種住宅體系的實驗

由於城市人口的急劇增加、用地的緊張以及建設單位提高用地容積率的迫切願望，加之"高層建築就是現代化城市標誌"這一偏頗認識的推波助瀾，住宅層數呈逐步增加的趨勢。在一些大城市，已經萌芽的高層住宅在本時期得到了很大的發展。據統計，整個70年代全國共建造高層住宅建築面積約182萬平方米。而80年代的頭幾年，僅北京市每年建造的高層住宅建築面積就達130～140萬平方米（占北京市住宅竣工面積的三分之一左右）。各地的高層住宅多為12～16層，個別的18層以上（圖9）。

高層住宅的興起帶動了設計的變革。首先表現在結構形式上，引發了多種住宅體系的設計與實驗。在衆多體系中，以大模板現澆剪力墻體系的建造量最多，約占總數的70%，其餘爲框架、大板及滑模體系。其次在住宅的平面佈局中，既注意了設計良好的生活空間，又完善了消防功能；在立面造型上也有了一些創新。

　　高層住宅的興起也給城市帶來一系列新的變化。打破了原有的城市空間輪廓，建立了新的城市天際綫。但是，這一現象也包含了負面影響，在一些歷史文化名城或風景城市，對原有的城市格局和氣氛有不同程度的破壞；同時，它給城市市政設施帶來了過重的負荷，一個時期內的市政建設尚不能完全滿足這種新型高層建築的需要；高層住宅形成的一系列城市小氣候環境和居民的心理健康問題，也日益引起人們的重視（圖10）。

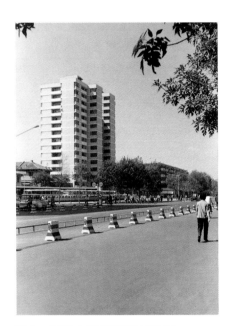

圖9　天津三多里高層住宅外觀

　　蓬勃發展的高層住宅勢頭不減，在建設量加大的同時，對高層住宅的設計也有了新的突破。首先在平面功能上，除了滿足套型的功能需要外，完善了高層住宅的防火防災設計，同時，在爲高層住戶創造良好的交往空間和宜人環境方面作了一些有益的嘗試。如深圳的麗景花園，擴大兩幢高層之間的交通空間，種植花草，創造了一個良好的空中花園。

　　爲適應高速發展的經濟形勢，也爲了取得更好的經濟效益，有些高層住宅發生了轉型，加入了新的功能，走向了綜合化。即由單純的住宅轉變成多用途、綜合性的商住樓。它有幾種組合形式，如商業—住宅型，辦公—住宅型，商業—辦公—住宅型。由於高層建築多呈單元式，結構形式也比較特殊，這就爲多用途房間的集合創造了條件，給開發商帶來了可觀的經濟效益。同時，由於加入了其他公共建築的內容，建築形式的處理也打破了單一住宅的形式而趨向多變，因而也給城市景觀帶來了新的活力和更豐富的風景綫（圖11）（圖12）。

　　4. 城市"別墅"住宅的興建

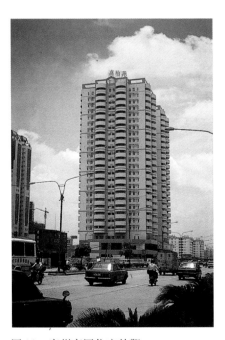

圖10　廣州高層住宅外觀

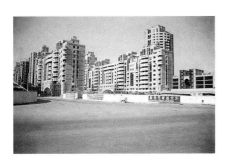

圖11　上海某高級公寓外景

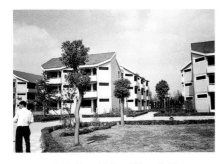

圖12　上海某"城市別墅"外景

隨着經濟建設的飛速發展，在很多大中城市，出現了別墅式住宅，供外方或企業家購買或租用。如深圳的怡景花園，使我國多年不見的住宅類型又重新出現。這些"別墅"式住宅一般2~3層，面積標準較高，一套100~300平方米左右，有獨用的小院和車庫，室內設施豪華，外形以仿古典歐式造型爲主，大多建在城市的邊緣地帶，也有部分插建在市中心的住宅區内。

"別墅"式住宅由於受用地條件的限制，多數密度很大，其佈局猶如低層高密度單元式住宅，在設計上流於低俗。但由於它比較適應部分開發商的要求，因而占有很大市場。

5. 小康住宅的研究

自從1985年，國家科委明確提出"到本世紀末，我國人民的生活要達到小康水平"，"到2000年，爭取基本上實現城鎮居民每户有一套經濟實惠的住宅，全國居民人均居住面積達到8平方米"之後，多年以來，圍繞這一課題，國家組織了多次全國性住宅設計競賽，進行了提高住宅功能質量，改善居住環境的研究。有關部門積極地進行小康住宅的定位和設計研究，取得了一系列重大的成果。在這些成果中，中國建築技術發展研究中心與日本國際協力事業團（JICA）合作的，無論從研究規模、研究方法還是研究成果上都有着突出的成就。

根據研究成果設計的小康住宅試驗工程的實施，在社會上引起了很大的反響，石家莊聯盟小區小康住宅與北京市玻璃鋼製品廠小康住宅試驗工程分別榮獲1995年建設部住宅設計一等獎與二等獎。《中國城市小康住宅研究》獲日本國際住房年"松下獎"。

從以上所述住宅設計的演變，可以看出，我國住宅設計的進展是密切貼近當時社會發展和生活形態的，是循序漸進的，每個發展階段要解決問題的重點也是不同的，其規律是由簡易至複雜，由低級至高級，由平面至空間，每次探索都獲得了一定的成效，給住宅設計的進步與完善打下了良好的基礎。如住宅設計中"套型"的演

變就很好地說明了這一點。我國住宅套型模式從早期的"居室型"或稱"起居就寢合一型"（它只能適應於較低的標準化的家庭生活要求，也可稱"生存型"）進入"餐寢分離型"（它能克服部分起居活動與休息、睡眠、就餐及學習之間的相互干擾，是較低級的功能分室形式）。目前居民生活水平逐漸由"溫飽型"向"小康型"發展，住宅套型也出現了"起居就寢分離型"（它基本做到起居、就寢有各自獨立的空間）。以後隨着居民生活水平進一步提高，住宅套型將會出現新的形式，如把會客、聚會、休息、睡眠、就餐及學習等活動更細緻地分離的新套型或在電腦引入家庭後，考慮適應住宅智能化的新套型……。

（三）舊住宅區的改造

1949年以來，我國新建住宅中約70%是徵用農田新建的，30%是舊城拆遷或"見縫插針"建造的。舊住宅區改造工作在50年代和60年代初取得了一定的成績。以後一直處於停頓狀態。1978年以後的幾年里，這項工作又重新提到議事日程，並取得了實質性的進展。全國的一些大中城市或是成區成片，或是成路段地進行了改造。舊住宅區的改造特別突出因地制宜，在設計上充分尊重當時、當地的特定條件，注意與環境、歷史文脈的有機結合，創造了一批具有顯著地方藝術特色的居住建築。

如1983年上海市對蓬萊路303弄舊里弄住宅進行了改造，在不拆除舊房屋的前提下，經過改造平面，升高屋面，不僅使原住户人均居住面積從4.27平方米提高到6.3平方米，而且還為新住户提供了一些住宅。同時，在經濟上、社會上、居民心理上及歷史文脈的延續性上均取得了較好的效果。

北京市菊兒胡同的改造，堪稱這類實例的典範。該工程由清華大學吳良鏞教授主持，將理論上的"有機更新"與"類四合院"住宅模式進行了初步實踐。其結果不僅使居民的居住條件有了改善提高，而且還為住户提供了良好的居住人文環境。菊兒胡同的建築具

有良好的尺度，富有人情味，有濃郁的東方色彩和北京地方特色。它在社會上、居民心理上及歷史文脈的延續性上均取得了突出的效果，無愧于聯合國"人居獎"的殊榮。

北京的小後倉胡同改造、槐柏樹片改造及蘇州桐芳巷小區均在創造地方特色上做出了有益的嘗試。

(四) 居住建築環境藝術的新起點

人離不開環境，好的居住環境是衡量居住質量的一個重要的標準。80年代以來，建築師們對居住區的整體居住環境設計有了新的探索和深化。

1.重視整體居住環境質量，注意與住宅小區的室外環境工程、綠化配置、周圍城市環境的整體配合，使之形成完整統一的整體居住環境。現代的住宅小區設計中，基本保證居民有一定的綠化用地。綠地有屬於半公共空間的，也有屬於半私有空間的，這些綠地一般以"點、綫、面"的佈局結合，從而形成住宅區有機的整體居住環境。

2.因地制宜，尊重地方特色，充分利用地形，創造獨特的居住環境。如青島的四方小區就是一個合理利用地形，創造獨特居住環境的實例。該小區原址的1/3為溝及池塘，1/3為荒坡和農田，1/3為簡易庫房。規劃設計中，利用溝及低窪部分進行綠化，開闢小區中心綠地；結合坡地分層築臺建房，形成高低錯落的住宅佈局；同時利用其高差設置居民交往廊，廊下佈置自行車庫；將原有池塘修整，形成優美的觀賞水面。住宅鱗次節比，分別飾以粉墻紅瓦，富有青島地方建築的特色。

3.在整體居住環境的創造中，藝術手法在變化中求統一。在住宅佈局中，將平面前后錯開，加插東西向住宅，立面上採用不同的層數，北向退臺等多種手法，組織各種不同的組團空間；色彩上，採用雅致、明快的顏色，一般住宅為淺色，公共建築為深色；有的城市住宅採用樸素的清水磚墻外飾面，頗具地方特色。

4.重視建築小品的設計。對住宅小區中的圍牆、路燈、鋪地、座椅、花壇等，都進行精心設計，選用合適的材料，形成和諧的環境；小區中配套的公共建築，如垃圾站、煤氣調壓站、變電所、水泵房等的建設，也注意與周圍環境相結合，有的還結合園林綠化，將其作爲小品設計，美化了環境。如常州紅梅西村的變電所、水泵房等均作爲建築小品，成了小區中的一景；哈爾濱宣慶小區將一些世界著名建築作爲縮微品，集中放置在小區中心，別具風情。

5.重視兒童游戲場地、居民活動場地的設計。一般的住宅小區均在適當的位置佈置了兒童與居民活動場所。有的小區對各種活動場地有了很合理的劃分，將學齡前兒童的游戲場地靠近住宅佈置，便於家長照看；將老年活動場地靠近大塊集中綠地佈置，比較安靜。兒童游戲場地佈置的滑梯、沙坑、吊杆等傳統玩具，結合一定的主題做出了很多新的藝術造型。如哈爾濱宣慶小區以科技爲主題的兒童游戲場。

6.注重傳統建築文化和地方特色的繼承和發揚。作爲提高住宅規劃設計質量的一個方面，許多住宅小區在設計中力求體現中國傳統文化的精神。譬如：小區嚴謹有序的空間組合與等級序列，折射了"禮樂相成"的傳統文化思想，如前所述的恩濟里小區的空間序列。優美怡人的環境設計和因地制宜的設計方法，反映了"天人合一"的傳統文化思想，如最近通過驗收的浙江省湖州市馬軍巷小區，巧妙地借用基地旁邊的小河、拱橋，在住宅的設計中，配置富有浙江民居特色的粉牆黛瓦，使建築與自然環境和諧一致，營造了一種"小橋、流水、人家"的水鄉的特殊意境。蘇州桐芳巷小區緊鄰著名私家園林——獅子林，規劃設計中保留了原有道路和五顆古樹，將有保留價值的套院修復一新，其他住宅設計保留原有宜人的尺度，並加進月亮門、花式漏窗等細部，將傳統的地方文化與現代生活有機地結合在一起。

住宅小區設計中的景點設名與傳統建築的"點題法"一脉相

承。我國傳統建築中，有一種很特殊的審美方式，即用建築中的匾、聯、碑、牌坊以及雕刻、繪畫、文學等相關藝術來闡述建築的蘊義。它是直接的理性提示，具有很高的審美價值。如一座大殿名叫"太和"，便有皇宮之美，名叫"稜恩"便有肅穆之美。這一傳統方法在試點小區的設計中也得到了較好的運用。常州的紅梅西村，其設計者就巧妙地運用了"琴棋書畫，樂在其中"的幾個字，將它們鑲嵌在每個組團的命名中。地處祖國邊陲的雲南，匯集了衆多少數民族的文化精粹。昆明市的春苑、西華小區在設計中，運用雕塑、壁畫等形式很好地展現了多民族的文化。春苑小區在小區入口作了"生活之樹常青"的主題雕塑，雕塑採用鋼結構，造型蘊含着對社會、家庭、老年、成年、幼兒的良好祝願和希冀，對"春苑"的寓意作了很好的點題和延伸；春苑小區還借鑒傣、彝、佤、白、漢五個民族傳統民居符號、工藝品、吉祥物等進行環境小品創作，增強了住宅的可識別性和民族特色。西華小區在小區入口作了"西翥靈儀"的主題雕塑，雕塑的基座兩側鎸刻着著名的昆明"大觀樓"的180字的長聯，點出了西華小區的獨特的歷史人文環境；在小區主入口右側的實牆上，設計了大型的"碧鷄"神話傳說浮雕，並以"大觀樓"180字的長聯中重墨描繪的"三春楊柳"、"九夏芙蓉"、"四圍香稻"分別命名三個組團爲"春怡里"、"夏蓉里"、"秋韵里"，組團綠地呈潑墨狀，體現了豐富的建築文化意境。

我國傳統的建築佈局中，室外公共空間以街道（即綫性空間）爲主，半私密性的活動空間以庭院（即院空間）爲主。人們一般在綫性空間裏從事購物，交通等動態活動，而在庭院裏從事社交、休息等靜態活動。從動態空間到靜態空間，總要穿過沿街界面上的某種有形或無形的門洞。

現代住宅小區的設計將這些傳統的空間作了新的詮釋。它們基本上將小區的主幹道作爲各公共活動空間的串聯體，以"綫"帶動各公共活動空間，而組團內的半私密性空間則以住宅單體圍合成

院，而"院"與"綫"空間的交接處則往往佈置組團的入口，一般設置一個有特色的標誌物。如恩濟里小區，以彎曲有致的小區主路串聯起小區副食中心、幼托、小學、公共綠地，而每個組團以住宅單體圍合起較封閉的"類四合院"，組團的入口則結合居委會、垃圾收集站做一個顯著的標誌。

住宅是基本建設領域中的一個永恒的話題。尤其是處在世紀之交的中國住宅建設，更是任重道遠。《中華人民共和國國民經濟和社會發展"九五"計劃和2010年遠景目標綱要》提出："要加快城市住宅建設，實施安居工程，大力建設經濟適用的居民住宅，五年建設城市住宅10億平方米"。住房"九五"發展規劃指出：到本世紀末，要達到人均使用面積14平方米。相當於居住面積9平方米的小康水平，並解決人均居住面積在4～6平方米以下的城鎮家庭的困難問題。這意味着在未來的五年里每年平均要建住宅2.4億平方米；到2010年城鎮人均居住面積將達到12平方米，並需每年要建住宅3.35億平方米。建築行業將比過去的十年要投入更大的力量。而住宅建設也將成爲下一輪經濟發展的新的增長點和新的消費熱點。國家的住房體制改革將在本世紀末基本完成。

這些舉措，必然帶來住宅設計的重大變革。首先，應加快住宅產業現代化的步伐，以規劃設計爲龍頭，以相關的材料和部件爲基礎，以推廣應用新技術爲導向，以社會化大生產配套供應爲途徑，逐步建立標準化、工業化、符合市場導向的住宅生產體制，逐步實現住宅建設向質量、效益型轉軌。

住宅發展的科技含量將更高。主要在建築體系、墙體改革、建築節能、厨衛整體設計、新設備、防水、防滲漏新材料、新工藝、新型門窗、上下水與供電、供暖、供氣的新技術、新設備、外墙飾面及室內裝修的新設備、新工藝、地基處理、現代管理等方面推行科技進步。

住宅建築規劃與設計發展的前景廣闊。住宅是一種高價耐久的

特殊消費品，它必須經得起時間的考驗，一方面體現結構的耐久性，一方面體現內部空間的適應性。它要求設計人員密切掌握居住狀態和科技新動向，具有超前意識，使住宅設計成爲可持續發展的設計。

未來的住宅規劃與設計必須是節能、節地型的。我們除了繼續堅持與發展過去經過檢驗的正確的設計方法，而且要開拓適應新的形勢的設計方法。如節能的生土建築的再設計，建立起使有限的資源和能源可持續再利用的"生態住宅體系。"

未來的住宅規劃與設計必須是環保型的保護我們賴以生存的環境，創造良好的室內外居住環境是我們未來的唯一選擇。當今人類對各種自然環境的適應是在成千上萬年的積纍中形成的，已與自然界形成了互相依賴的協同進化關係並形成了十分明顯的生物性節律。因此，未來的住宅規劃與設計要充分強調對居住環境的尊重，使居住環境在現代化的基礎上自然化，運用先進的科學技術手段，建立無廢無污、高效和諧的"綠色住宅體系"。

未來的住宅規劃與設計必須是居民參與型的。"以人爲本"的指導思想是住宅設計的正確思想，這是從設計的角度考慮問題的基本原則。作爲使用者的居民，他們的想法與意見，對提高住宅的適用性至關重要，這是住宅設計的又一個角度。未來的住宅設計應建立一種機制，能方便地引進居民進行參與規劃和設計，充分尊重住户的意見和要求，並給他們創造自行改造和調整的條件。建立以人爲主體的"靈活性住宅體系"。

未來的住宅規劃與設計應充分反映科技的發展與進步，21世紀將是高科技的社會，科學技術將更多地用於人們的日常生活，這必將帶來住宅設計的革命，建設"高智能化的住宅"將不會太遙遠。

未來的住宅設計應該是綜合性的，要在規劃的指導下，將設計進一步精細化，從宏觀到微觀，形成一種從"城市規劃—住宅設計—鍋碗瓢盆"，這一切能推動住宅產業和相關產業的現代化，需要

建築師提高自己的修養，以及培養大協作的精神。

欲達到上述目的，關鍵在於住宅的科學和理論研究。爲了住宅建設健康、穩定、可持續地發展，必須展開住宅的科學和理論研究。過去我們有了一個開端，但遠不充分，應該運用先進的科技手段，建立住宅設計的科學理論、住宅創作的支持體系和試驗體制。如果說在解決住宅數量的時期還顧不上理論研究，現在應該是迫在眉睫了。而這些科學和理論研究也正是居住建築藝術創造的基礎。

感謝我的導師，天津大學建築系鄒德儂教授傾力指導我完成這個艱巨的任務。感謝我的校外導師、天津市城鄉規劃設計研究院住宅建築專家張菲菲高級建築師，毫無保留地指導我的研究工作、提供各種資料，有力地支持了我的工作。

感謝建築界的前輩，居住區規劃及居住建築設計方面的專家：北京市建築設計院白德懋先生，中國建築研究發展中心趙冠謙先生，天津大學聶蘭生教授，全國住宅設計研究網秘書長張慶仲先生，他們的著作和具體詳盡的意見，給我指出了研究方向。

感謝我的工作單位——天津市房屋鑒定勘測設計院對我的大力支持。

還有很多單位和個人在我的調研過程及圖片徵集中給了我以慷慨的幫助，這是永遠不能忘懷的。限於篇幅，不再一一列出。

作者：路紅（天津大學建築學碩士·天津市房屋鑒定勘測設計院總建築師）

圖版

住宅建築

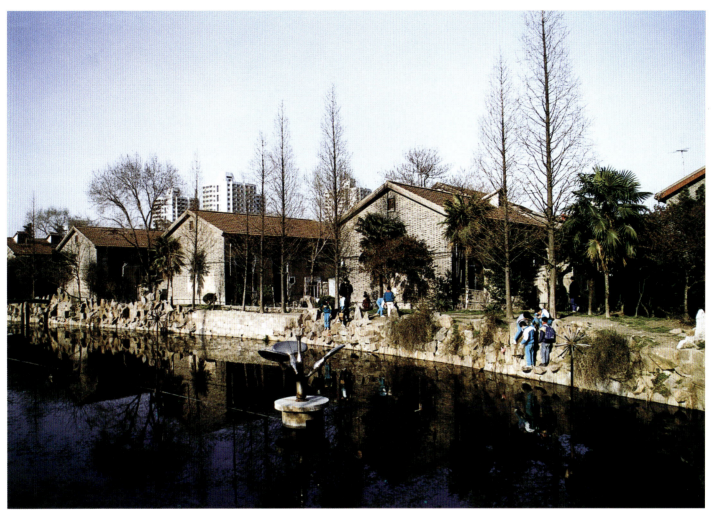

上海　曹楊新村　　　　　　　　　　　　　　　　　　　　　　　　　　　　1　沿河住宅

2 住宅前的休憩空間

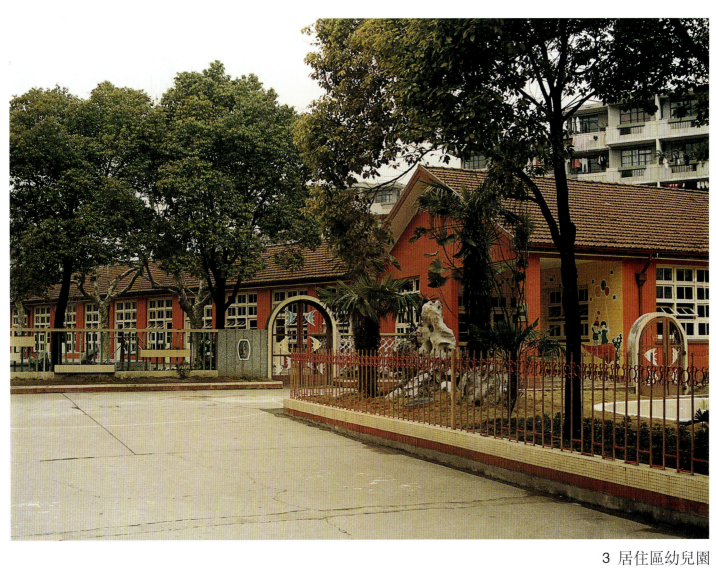

3 居住區幼兒園

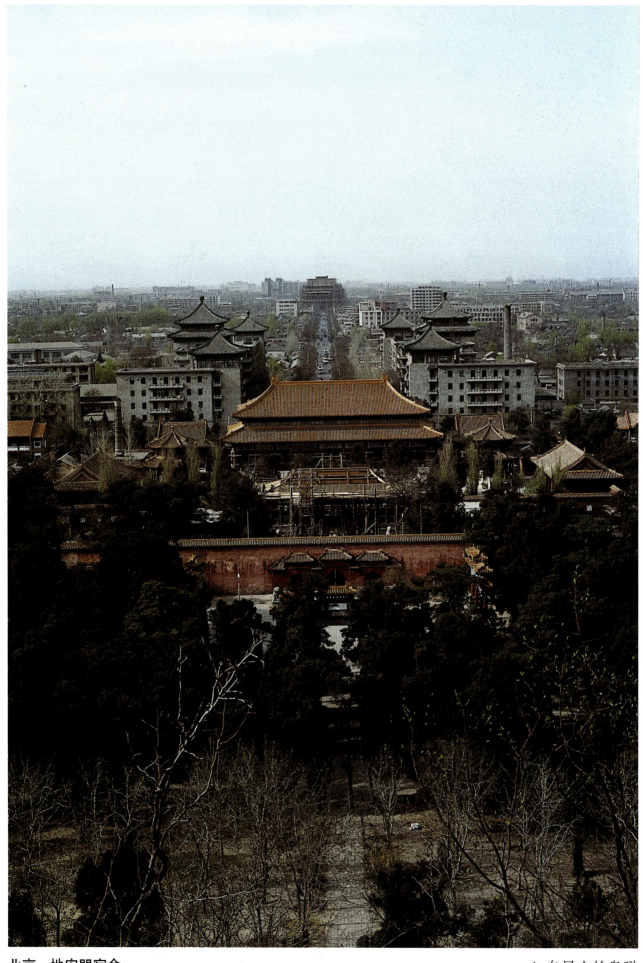

北京　地安門宿舎　　　　　　　　　　　　　　　4　自景山的鳥瞰

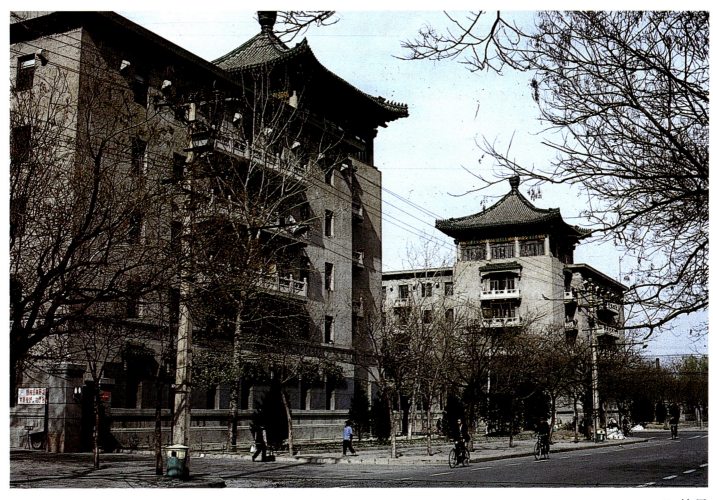

5 外景

長春　一汽宿舍區　　　　　　　　　　　　　　　　　　　　　6 具有民族形式的住宅

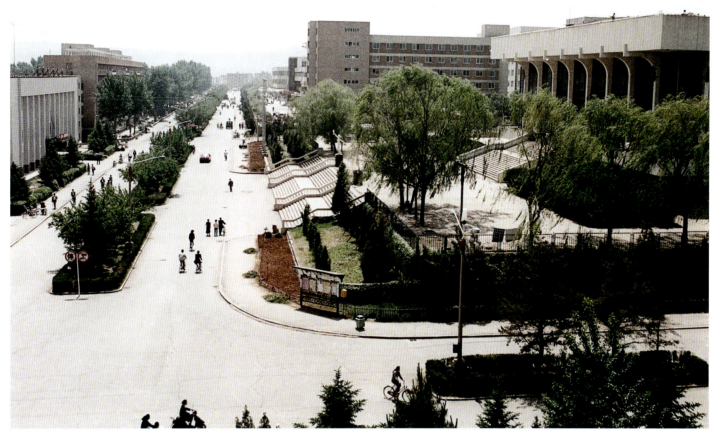

遼陽　化纖居住區　　　　　　　　　　　　　　　　　　　　　　　　　7 中心街景

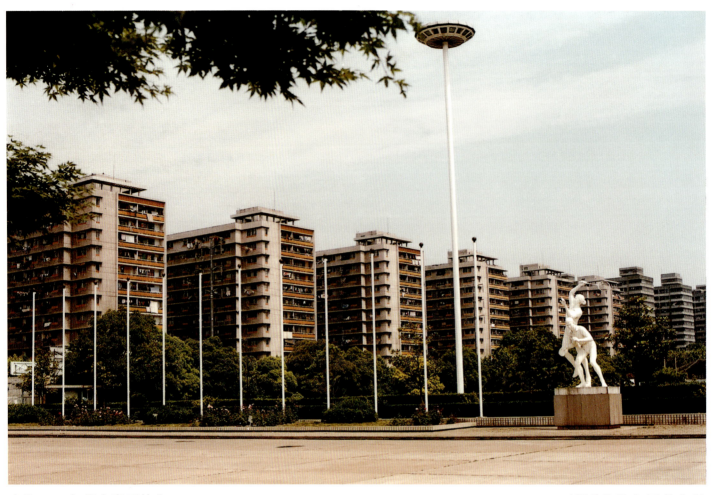

上海　70年代末高層住宅　　　　　　　　　　　　　　　8 漕溪北路高層公寓羣

常州　紅梅新村　　　　　　　　　　　　　　　　　9 小區中心緑化與住宅

無錫　支撐體住宅　　　　　　　　　　　　　　　　　　　　　　　　10　外觀

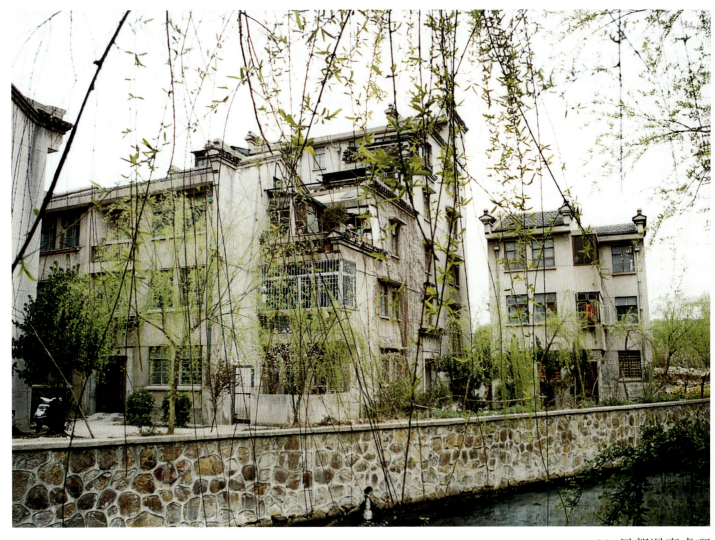

11 局部退臺處理

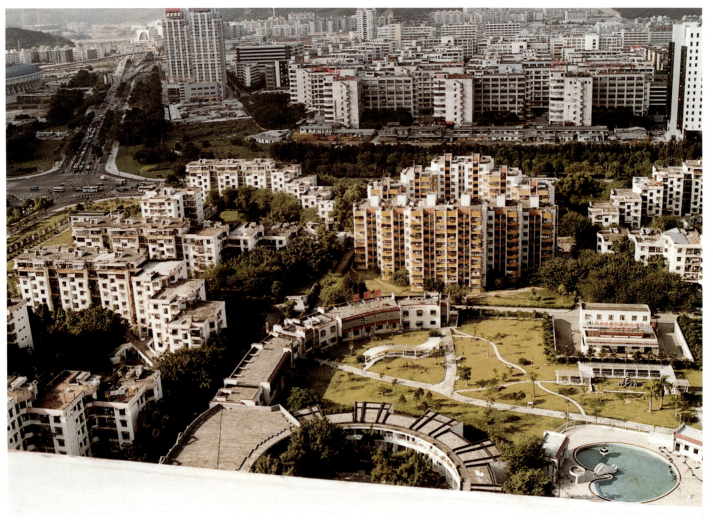

深圳　園嶺聯合小區　　　　　　　　　　　　　　　　　　　　12 中心鳥瞰

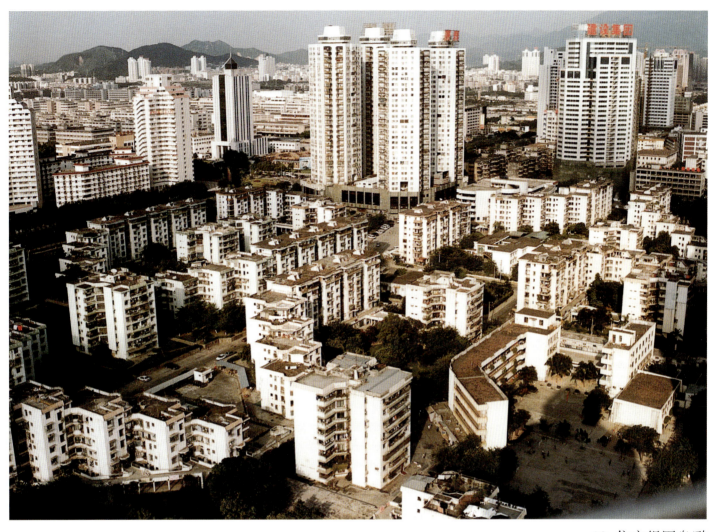

13 住宅組團鳥瞰

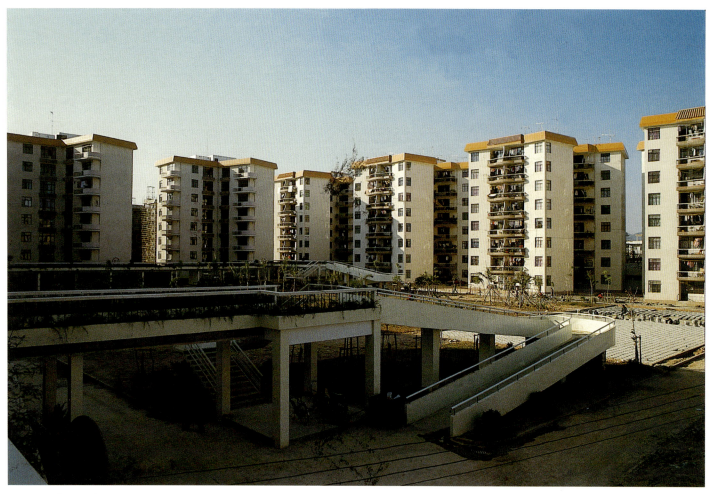

深圳　濱河新村　　　　　　　　　　　　　　　　　　　　　　　　14　連廊住宅之一

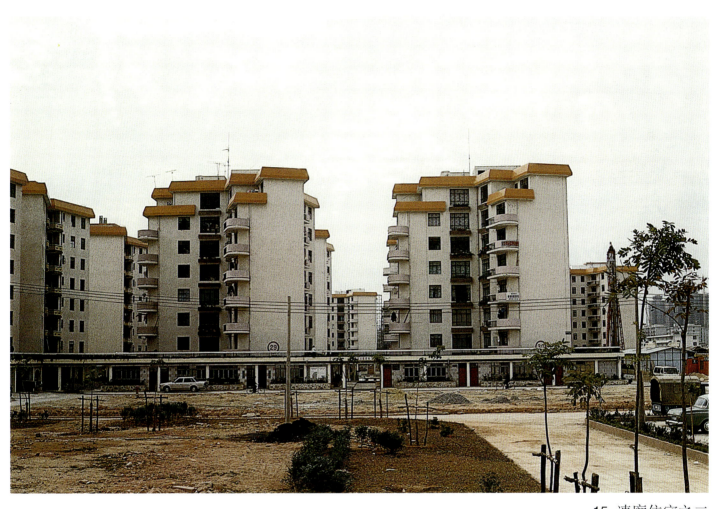

15 連廊住宅之二

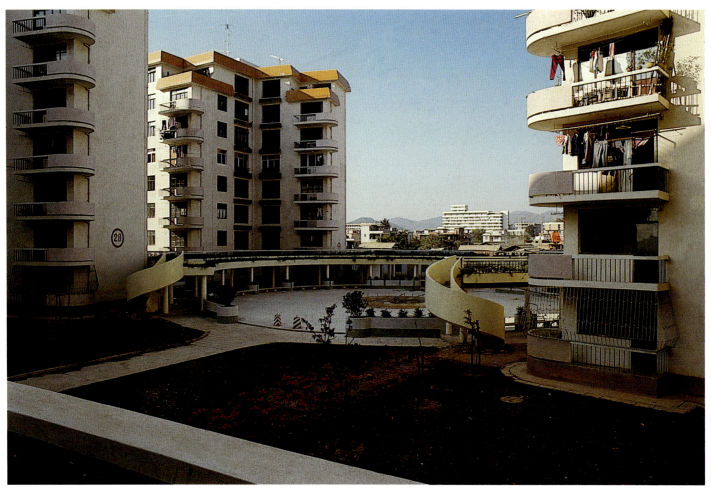

16 庭院緑化

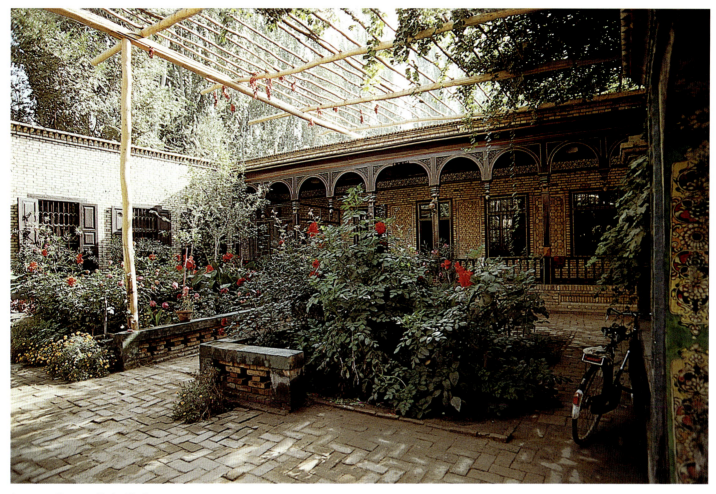

新疆　維吾爾族新住宅　　　　　　　　　　　　　　　　17 住宅與庭院

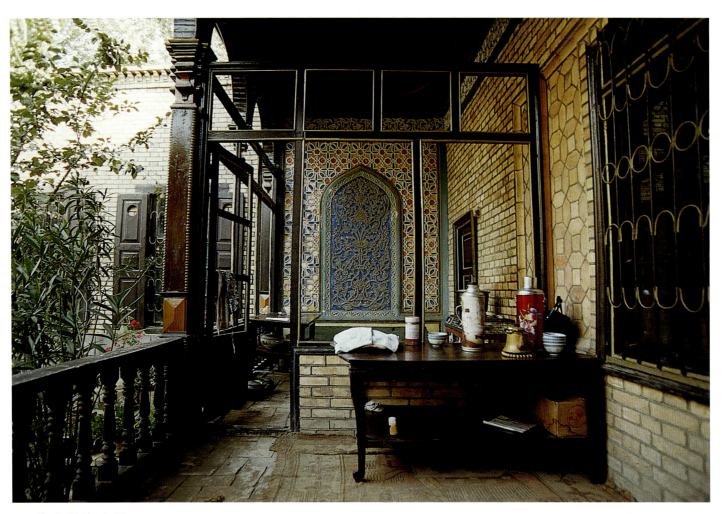
18 住宅外廊内景

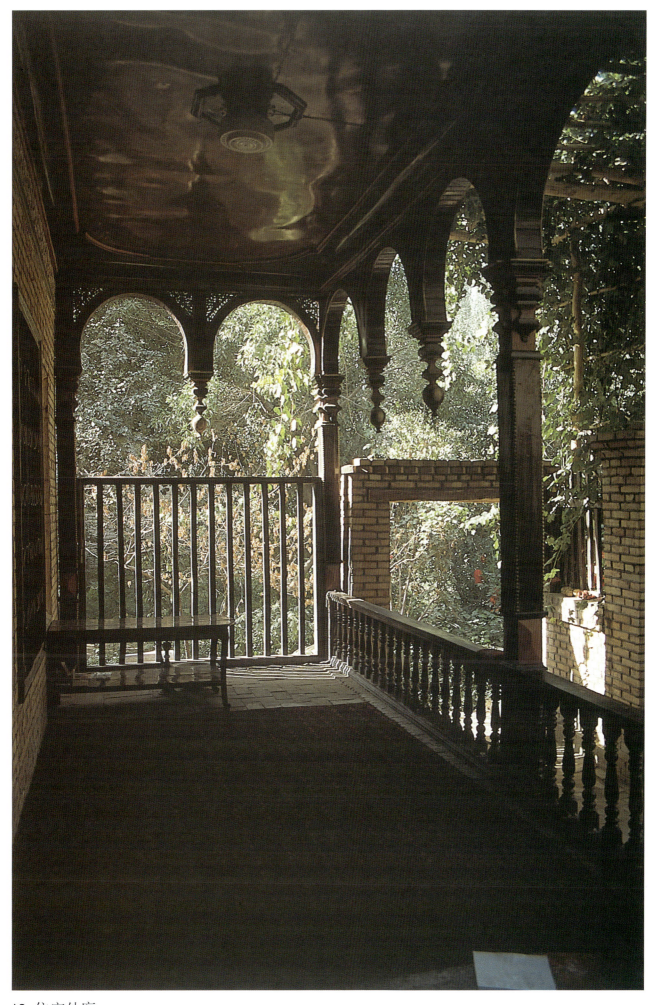

19 住宅外廊

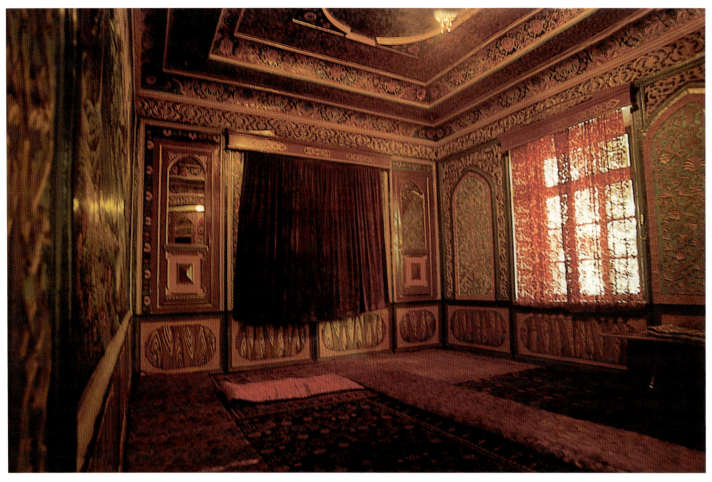

20 住宅内景

21 住宅外觀

22 住宅入口

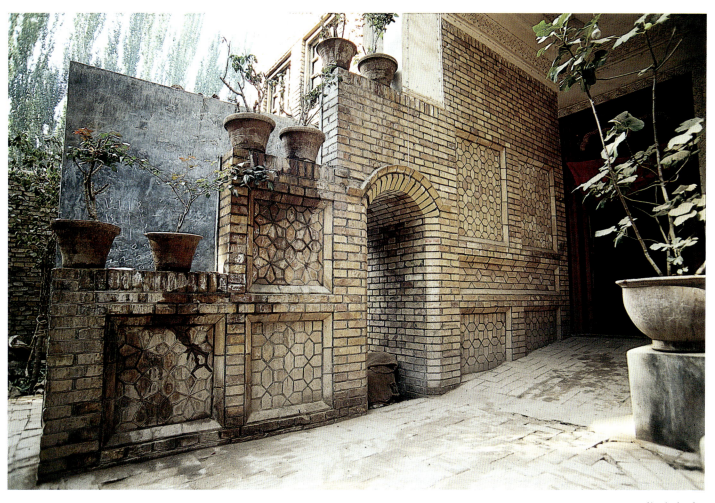

23 住宅細部

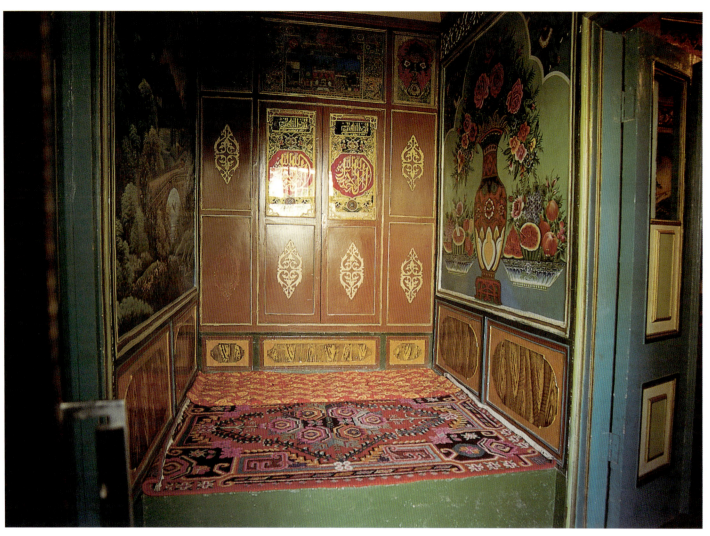

24 住宅内景

蘭州　白山窰洞居住區　　　　　　　　　　　　　　　25　上下層叠的窰洞

26 窑洞内景

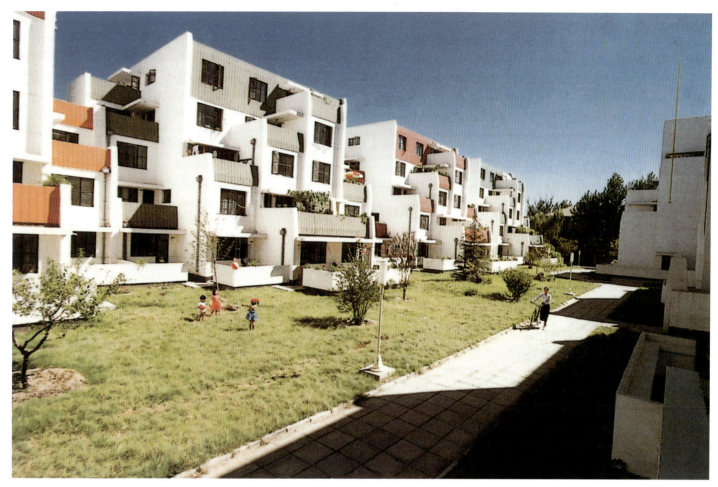

北京　臺階式花園住宅　　27 外觀之一

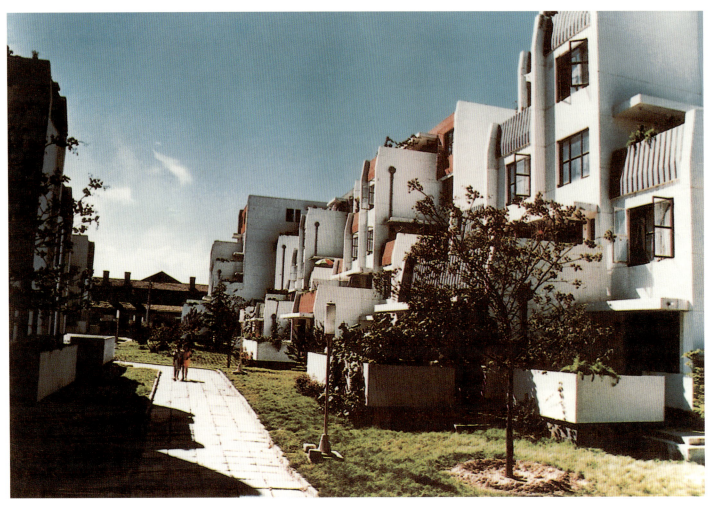

28 外觀之二

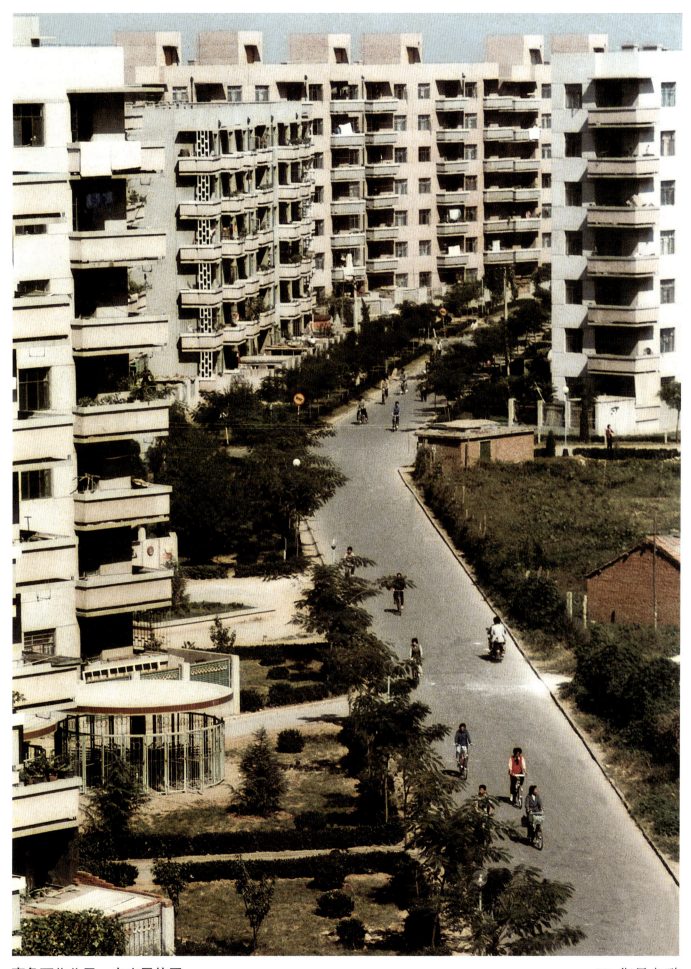

齊魯石化公司　辛店居住區　　29 街景鳥瞰

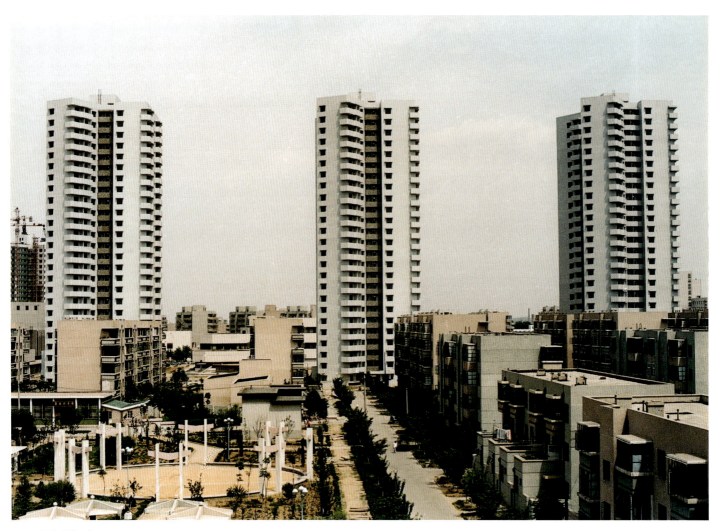

30 高層住宅

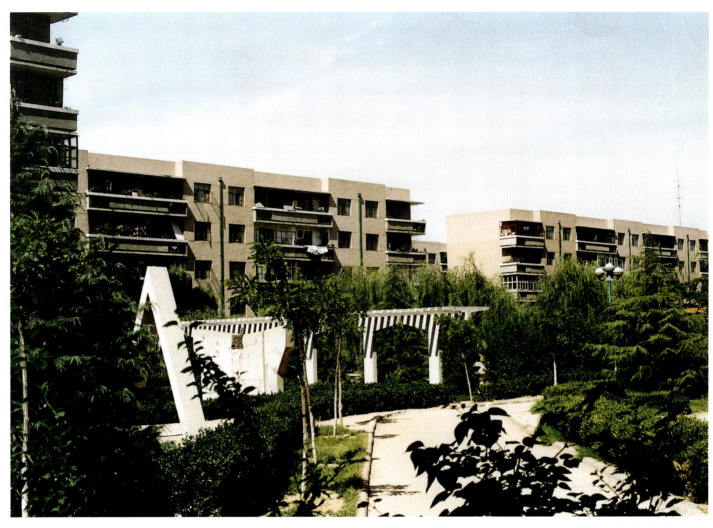

31 多層住宅庭院

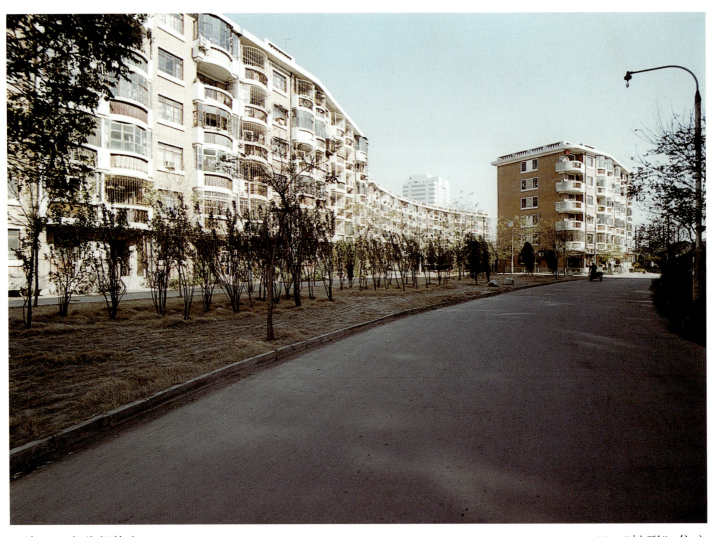

天津　80年代新住宅　　　　　　　　　　　　　　　　32 "蛇形"住宅

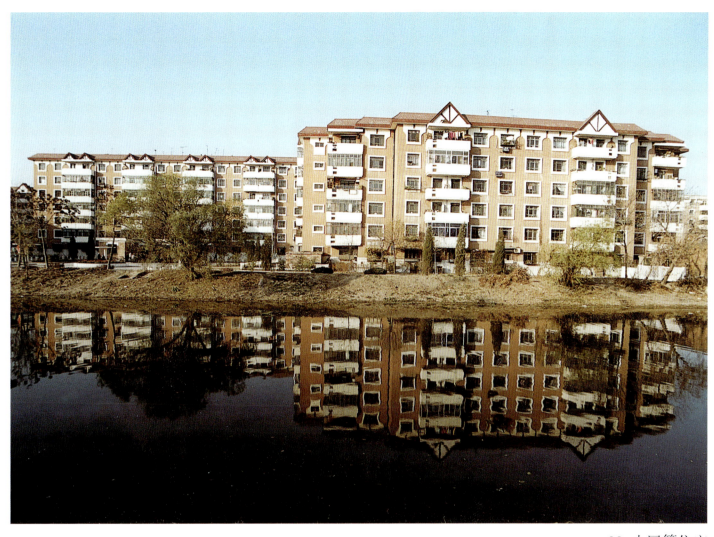

33 小屋簷住宅

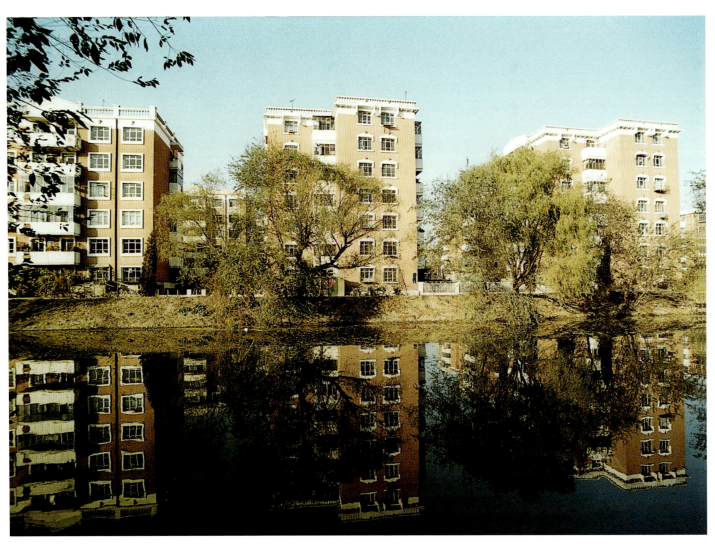

34 欄杆式女兒墻住宅

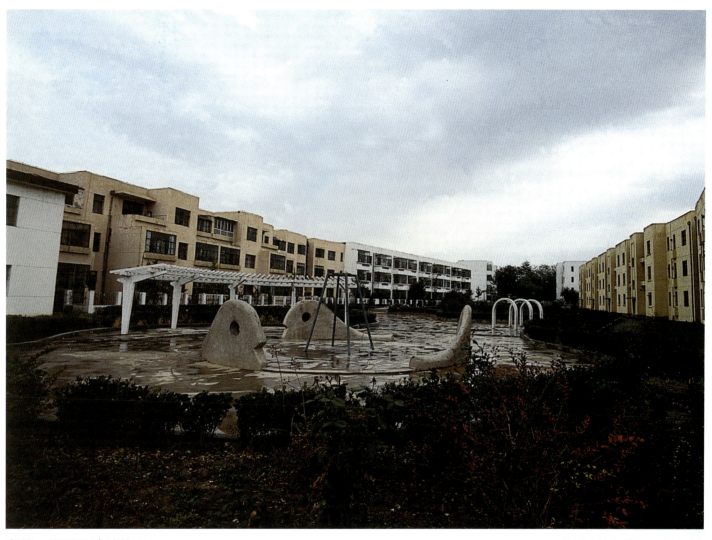

東營　新興石油城住宅　　　　　　　　　　　　　　　　35 勝利油田仙河鎮住宅庭院

36 勝利油田仙河鎮住宅庭院

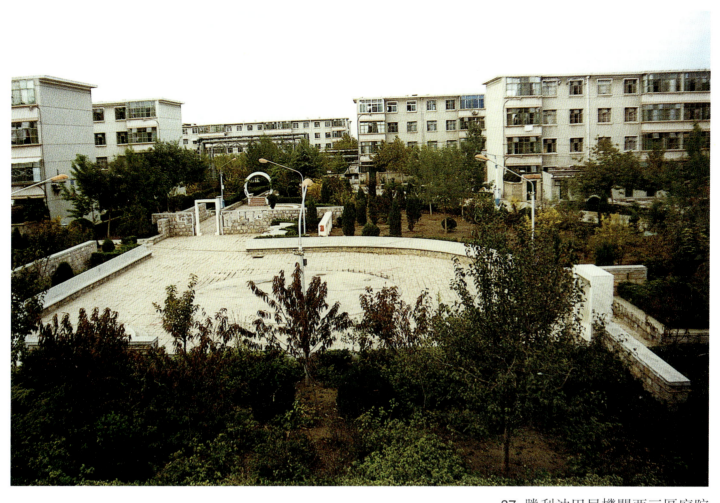

37 勝利油田局機關西三區庭院

38 勝利油田集輸小區中心

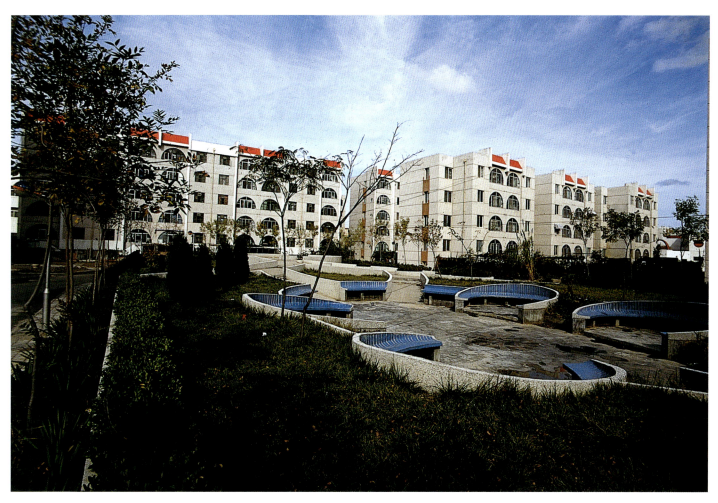

39 府前小區住宅組團庭院

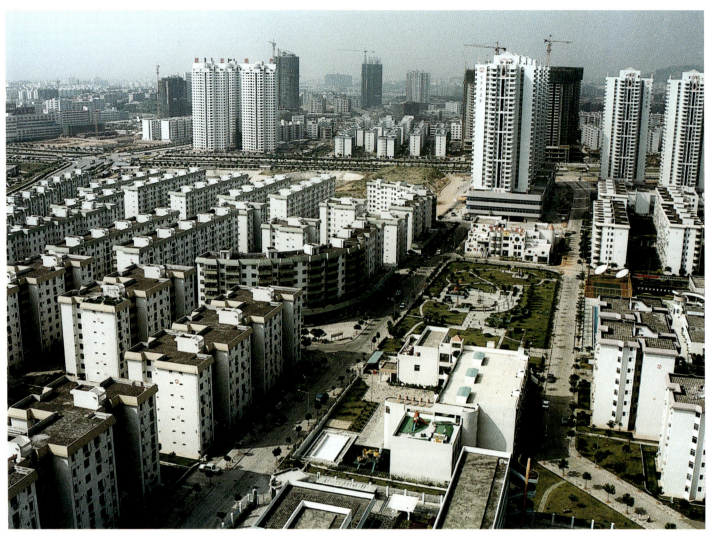

深圳　蓮花北村　　　　　　　　　　　　　　　　　　40　鳥瞰

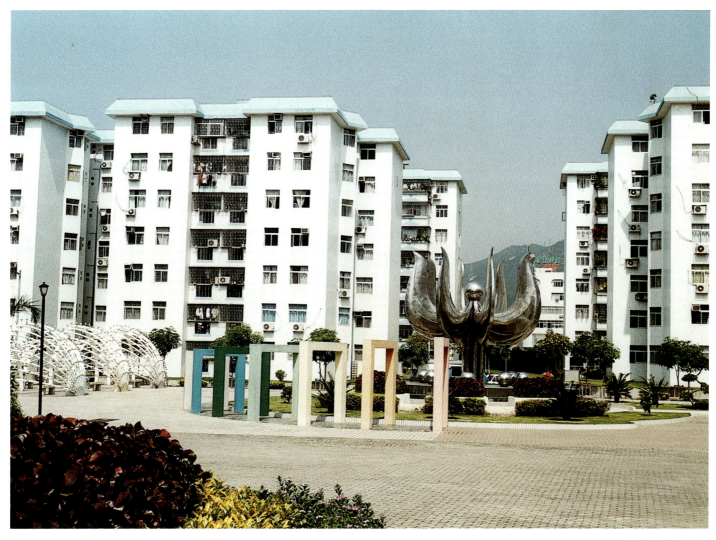

41 入口鋼雕

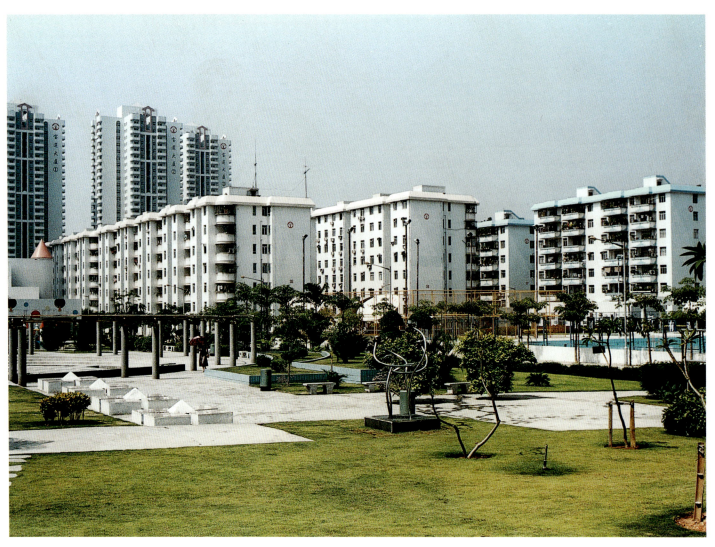

42 中心綠化

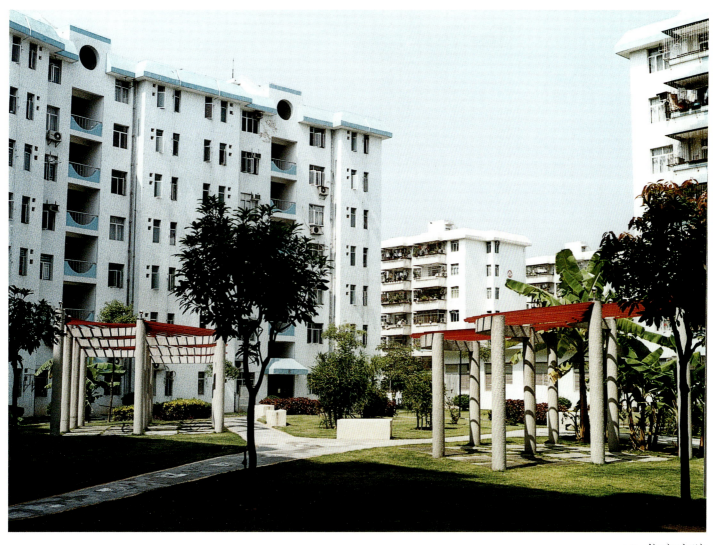

43 住宅庭院

深圳　怡景花園　　　　　　　　　　　　　　　　　　　　44 住宅區鳥瞰

45 住宅外景之一

46 住宅外景之二

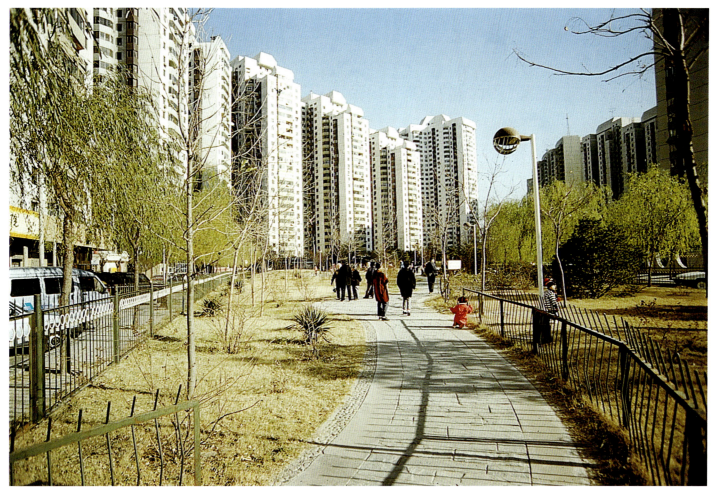

北京　方莊居住區　　　　　　　　　　　　　　　　47 芳城園中心高層住宅

48 芳城園中心緑化

49 住宅围合的中心庭院

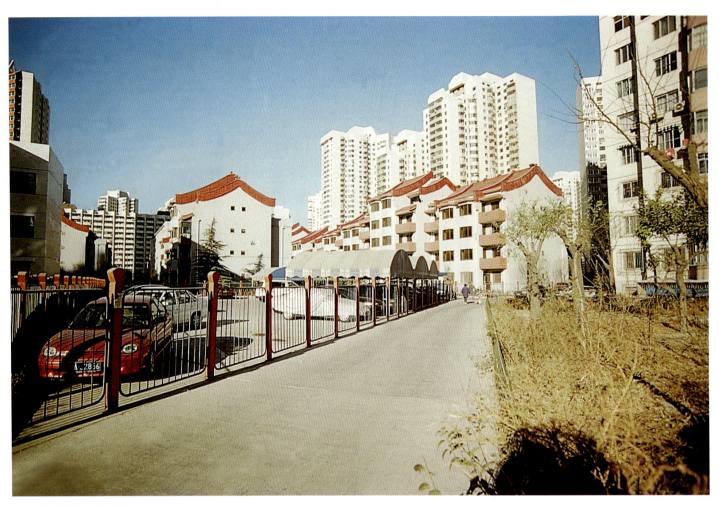

50 芳城園多層住宅

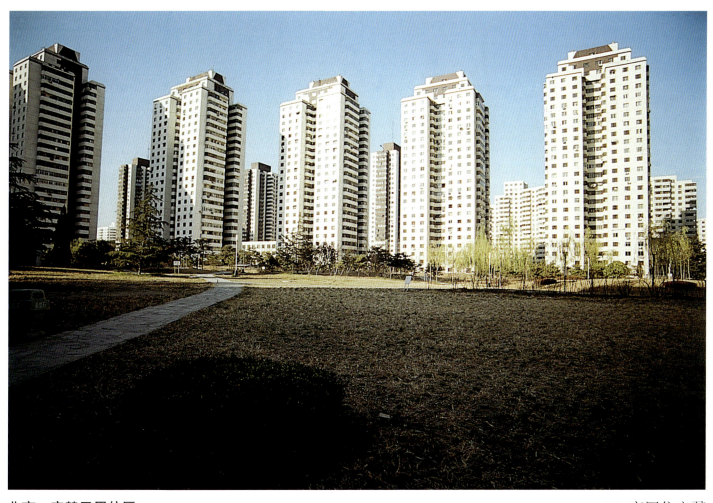

北京　安慧里居住區　　　　　　　　　　　　　　　　　　　　51 高層住宅羣

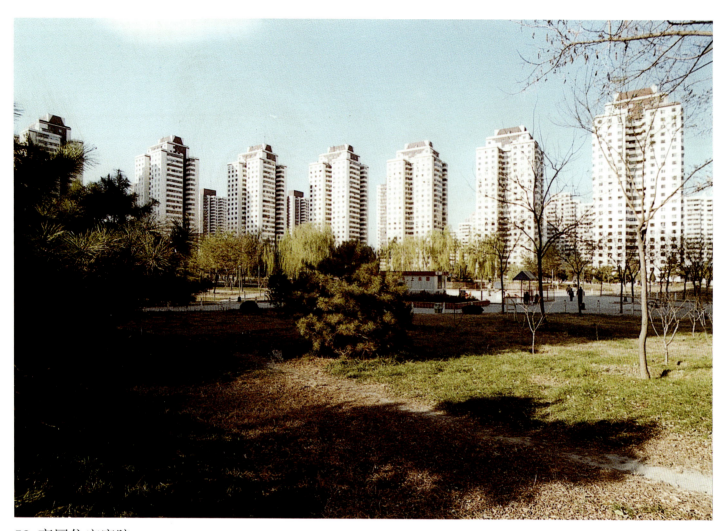

52 高層住宅庭院

北京　德寶居住小區　　　　　　　　　　　　　　　　　　　　　　　　　53 鳥瞰

54 小區幼兒園

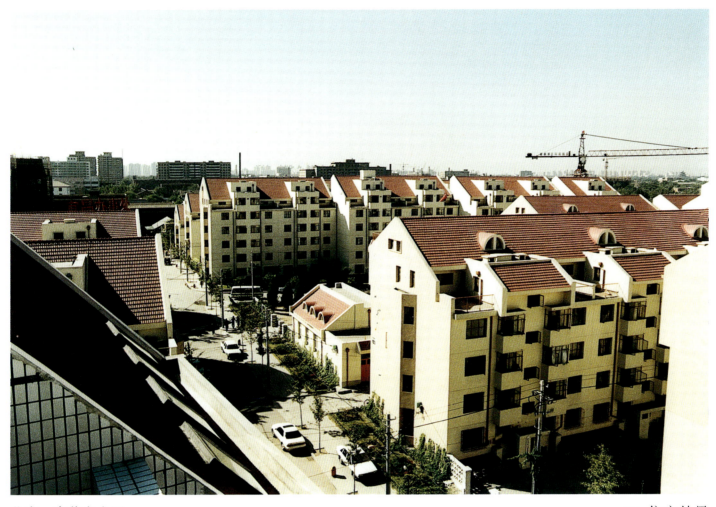

北京　東花市小區　　　　　　　　　　　　　　　　　　　55 住宅外景

56 多層點式住宅

57 小區幼兒園

58 住宅内景

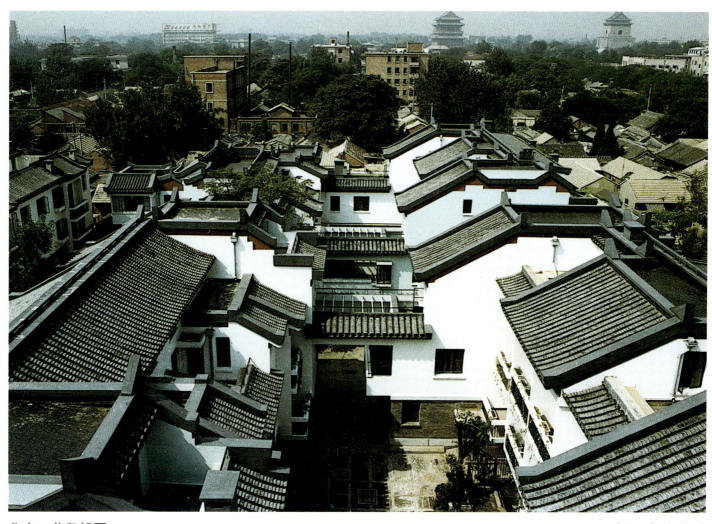

北京　菊兒胡同　　　　　　　　　　　　　　　　　59　新四合院鳥瞰

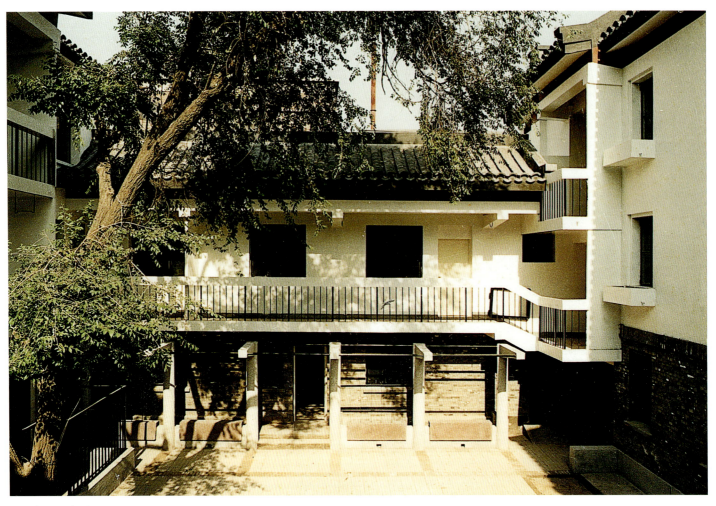

60 新四合院

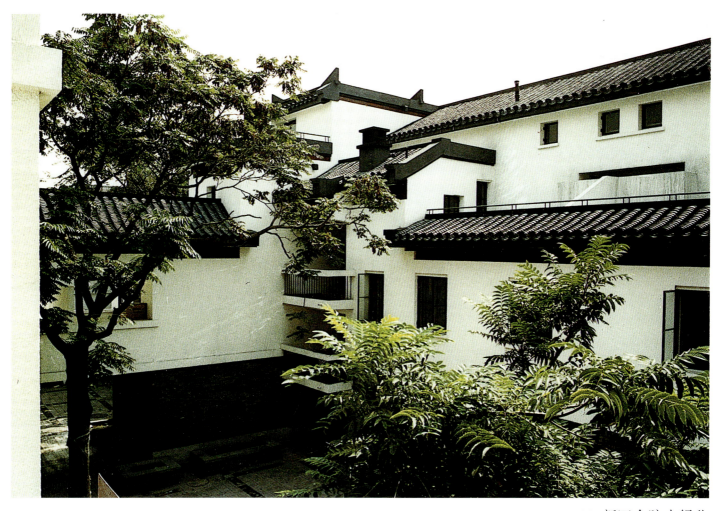

61 新四合院内緑化

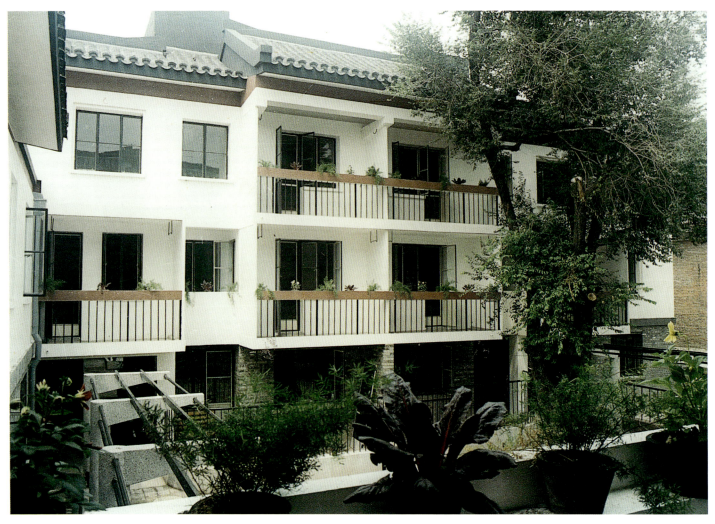

62 住宅外景

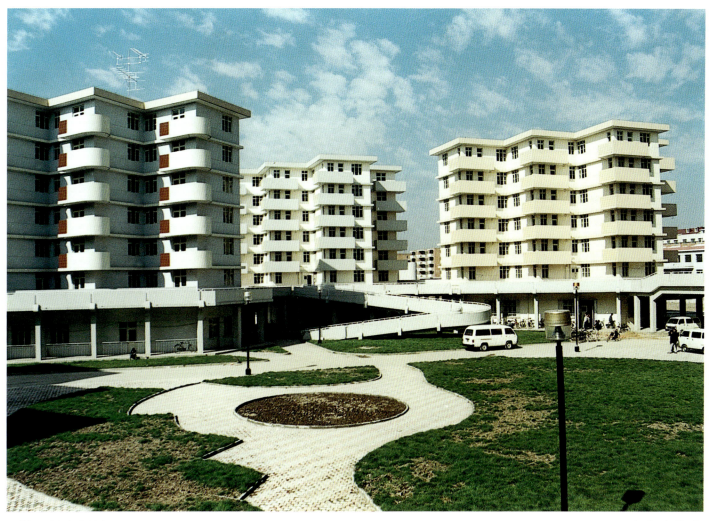

天津　川府新村　　　　　　　　　　　　　　　　　　　　　　　63 連廊式住宅

64 臺階式花園住宅

濟南　燕子山居住小區　　　　　65 中心公園

66 入口及雕塑

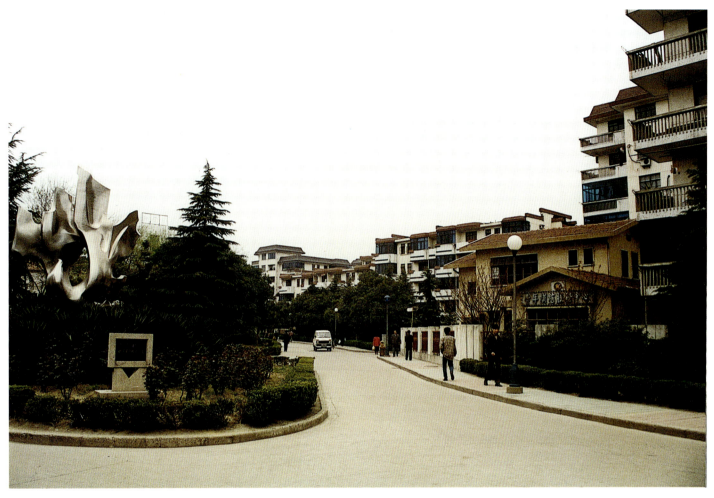

無錫　沁園新村　　　　　　　　　　　　　　　　　　　　67 主入口

68 住宅與庭院

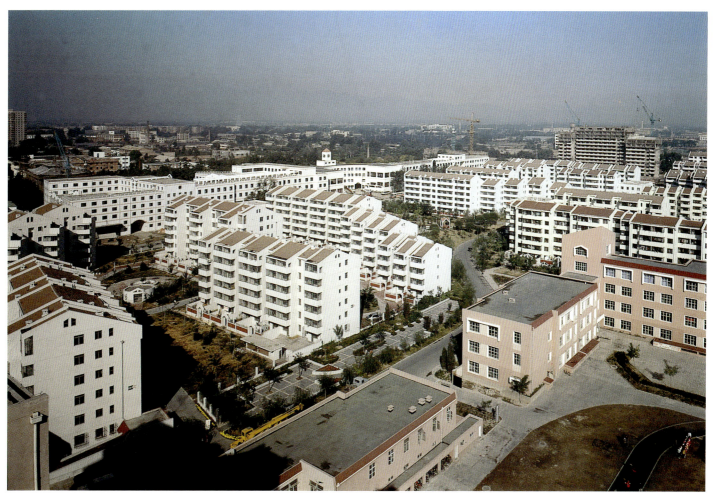

北京　恩濟里小區　　　　69 鳥瞰

70 中心公園

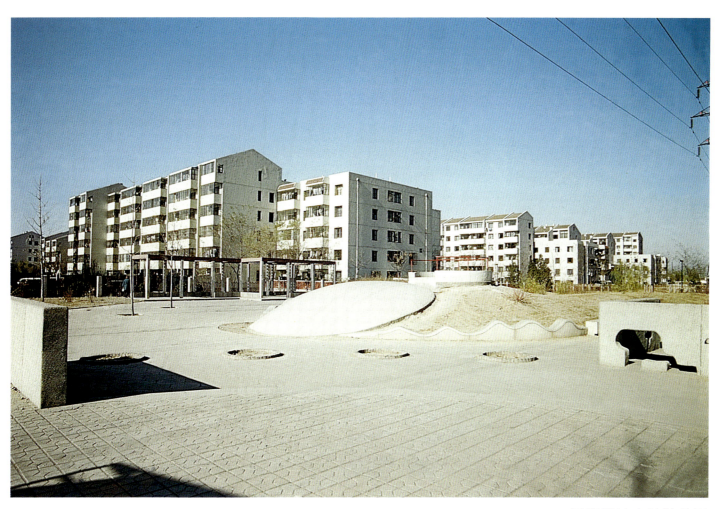

71 周邊綠地內的游戲場

72 住宅内景

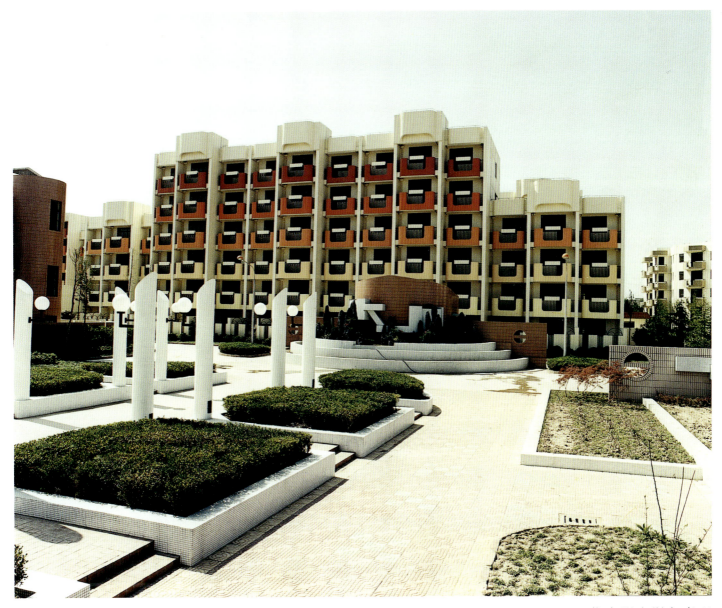

上海　康樂小區

73 住宅陽臺變色處理

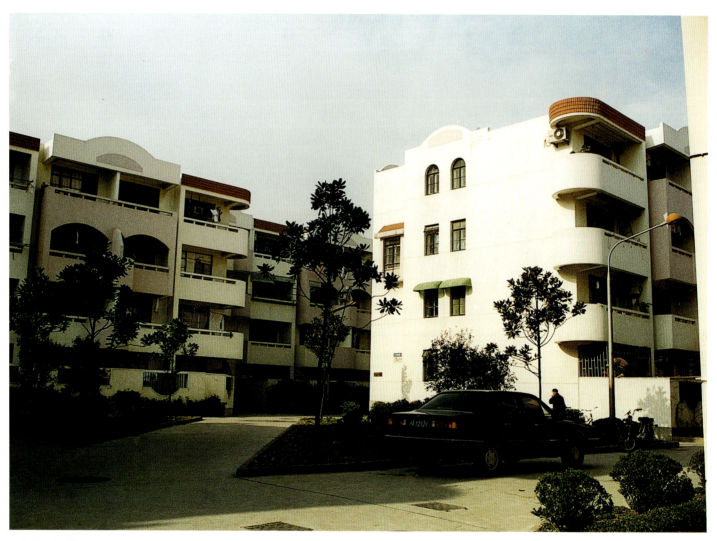

74 住宅外景之一

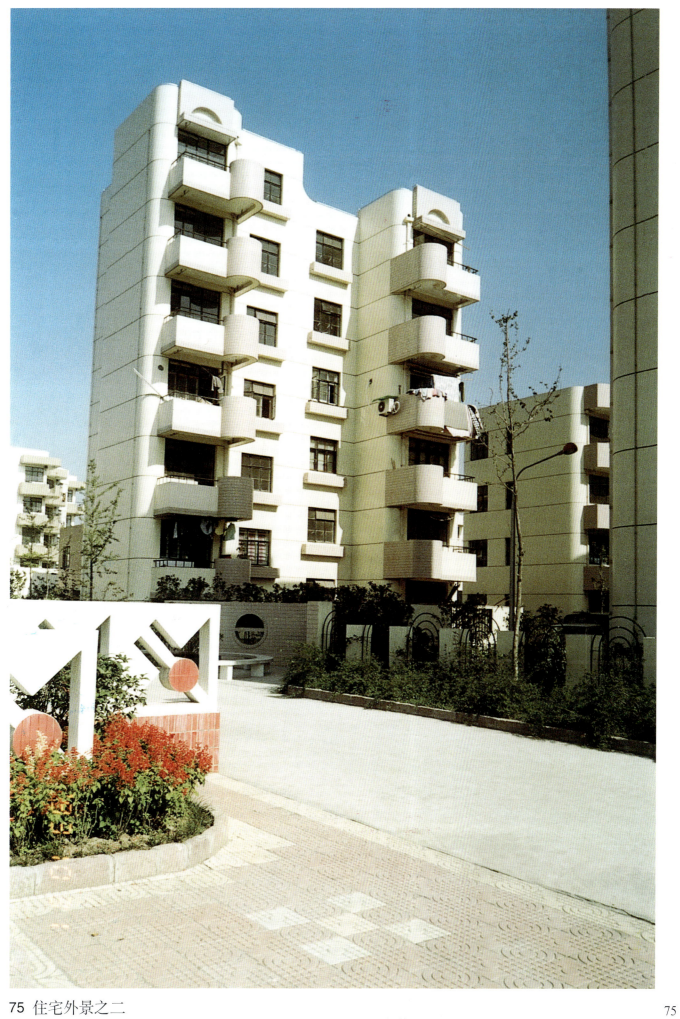

75 住宅外景之二

76 小區幼兒園

成都　棕北小區

77 綠化與住宅

78 "蛙式住宅"外觀

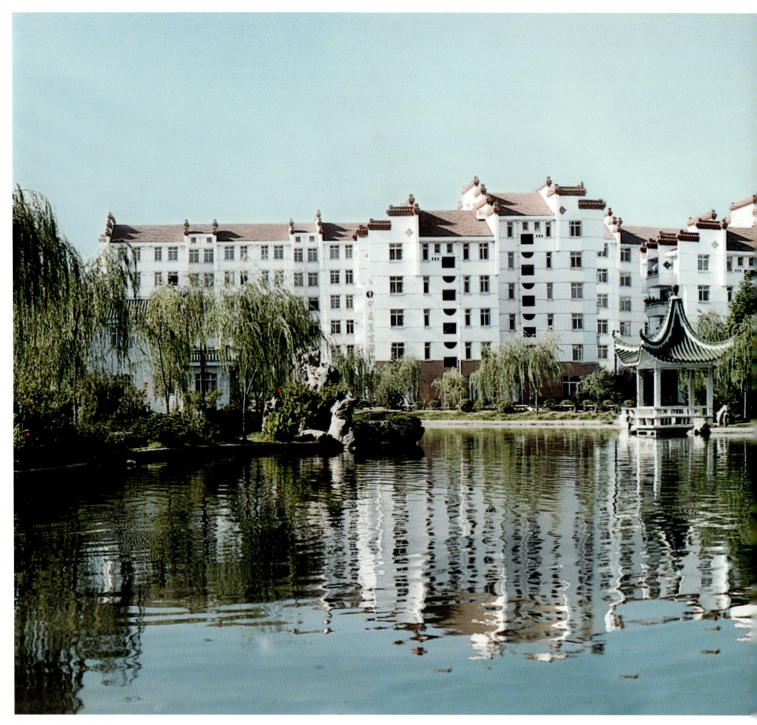

合肥　琥珀山莊

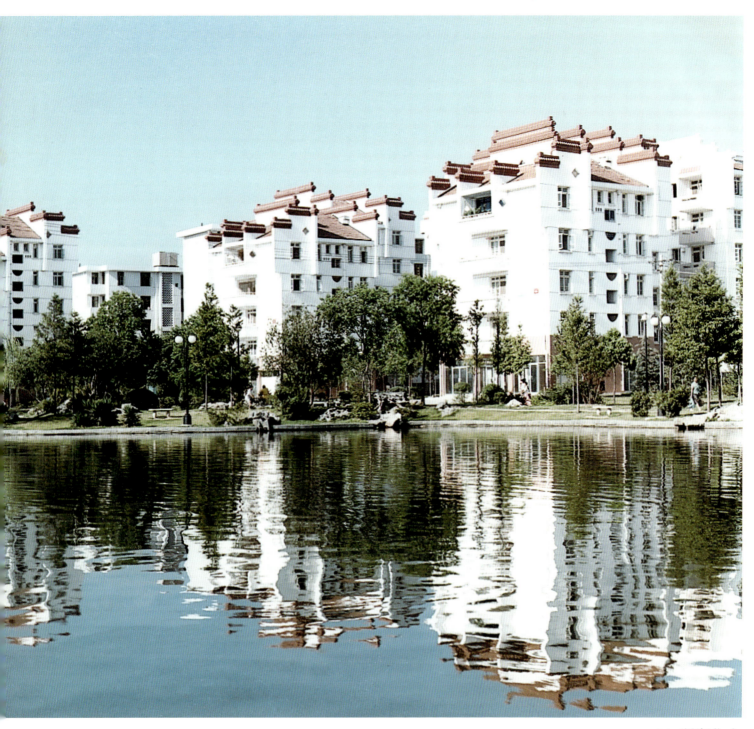

79 環湖住宅

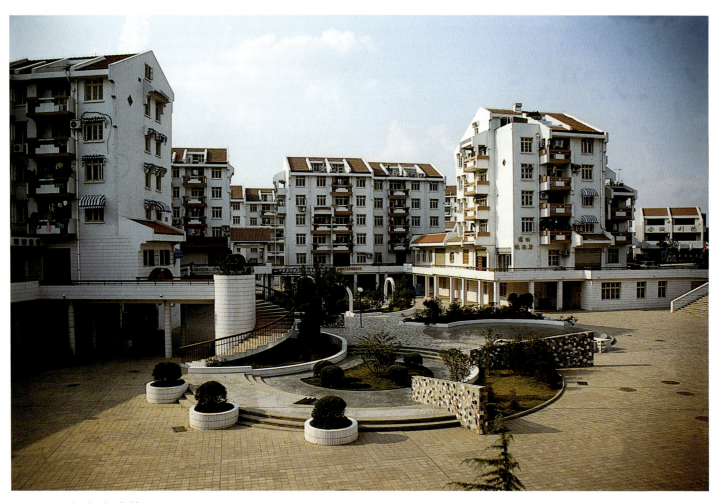

80 下沉式公共建築

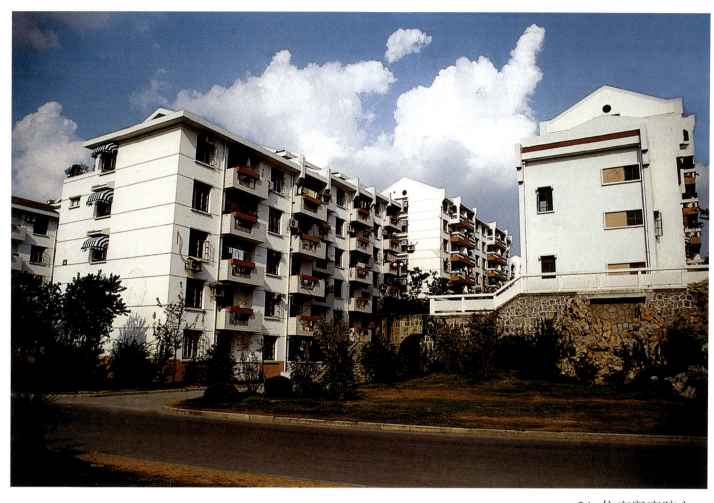

81 住宅與庭院之一

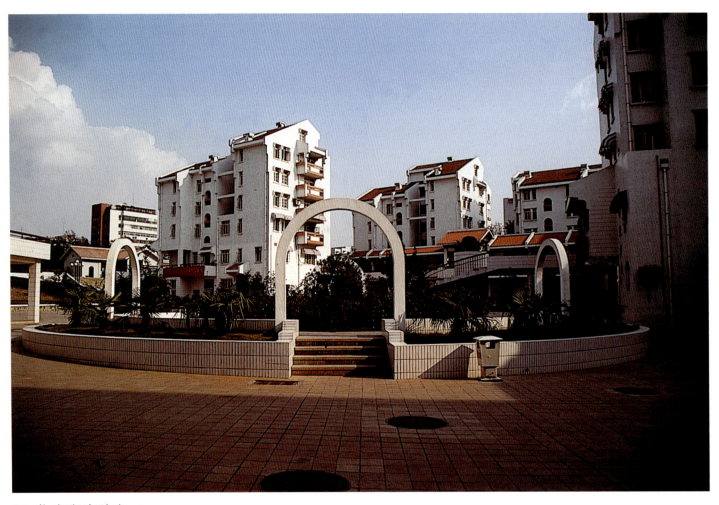

82 住宅與庭院之二

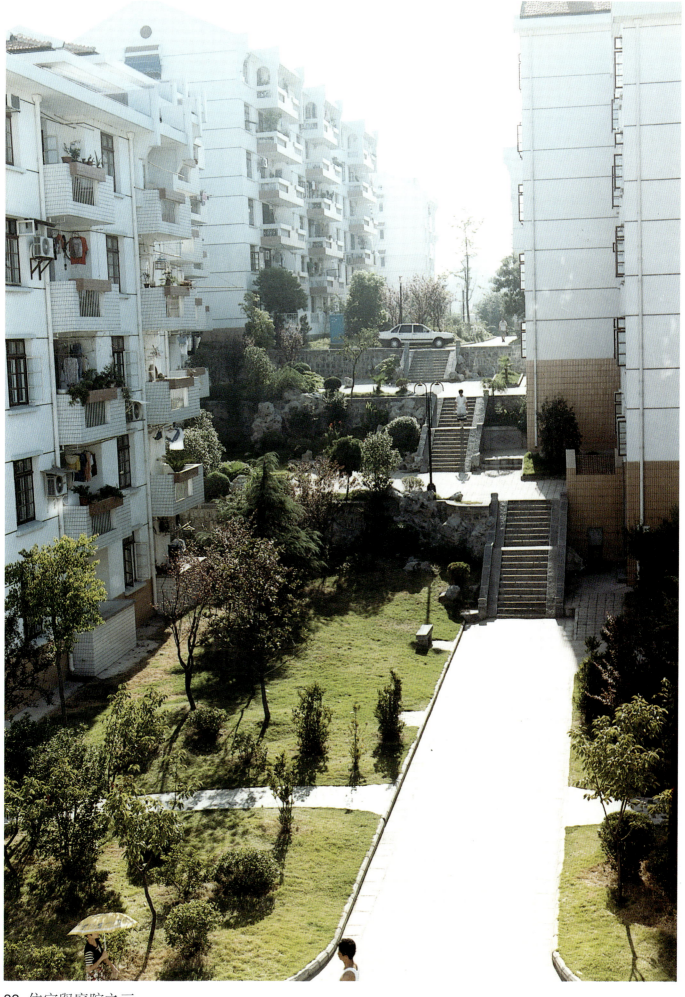

83 住宅與庭院之三

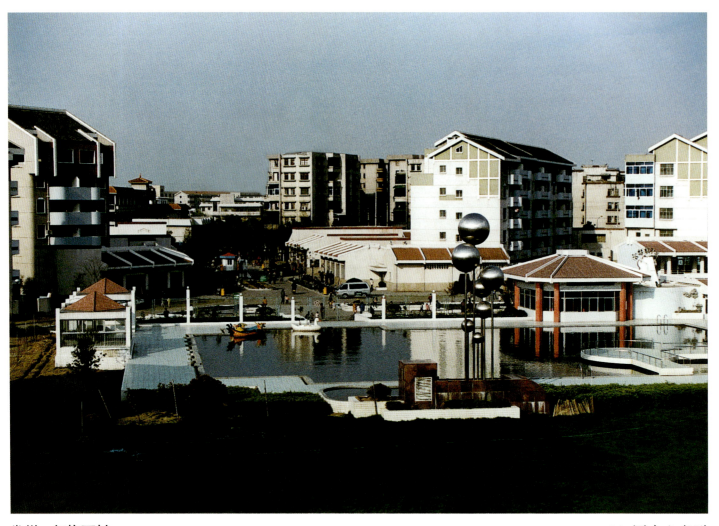

常州　紅梅西村　　　　　　　　　　　　　　　　　　　　84 區中心鳥瞰

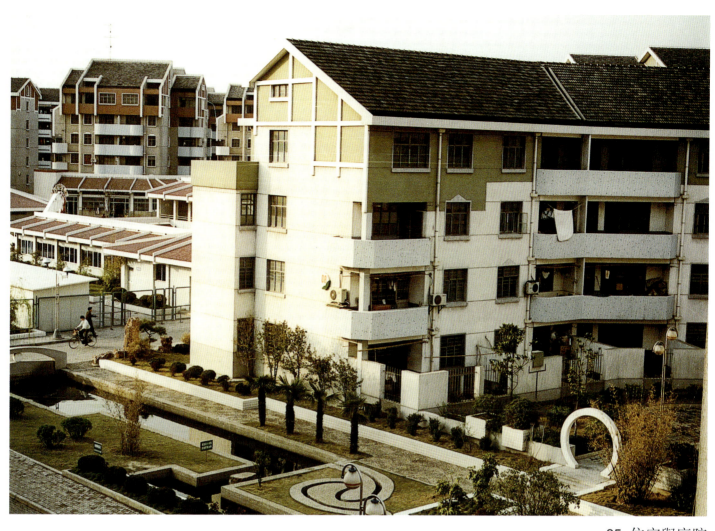

85 住宅與庭院

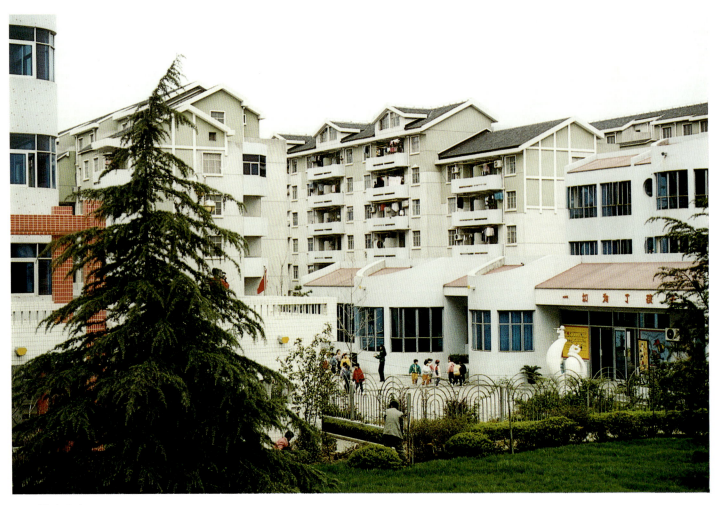

86 幼兒園

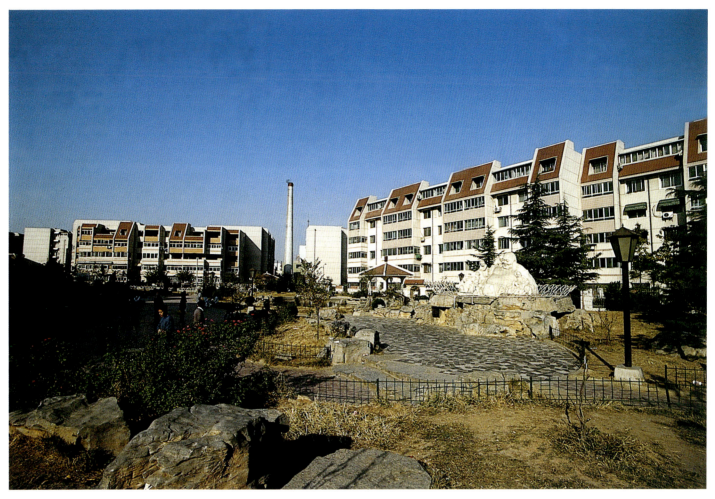

濟南　佛山苑小區　　　　　　87 中心綠地

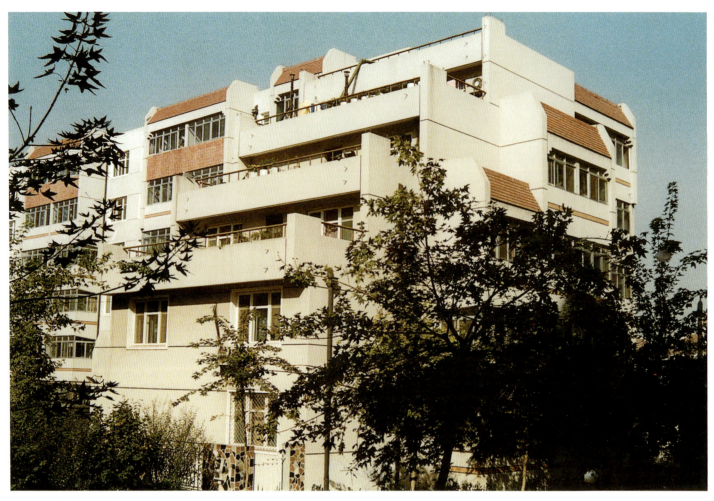

88 退臺式住宅

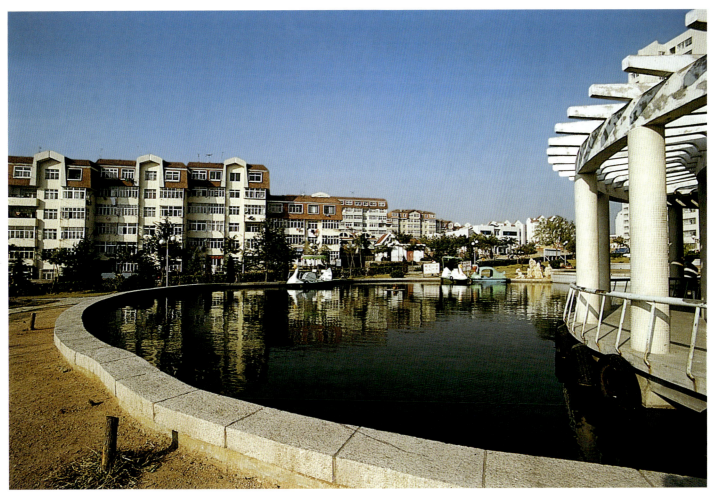

青島　四方小區　　　　　　　　　　　　　　　　　　　　89 中心區住宅外觀

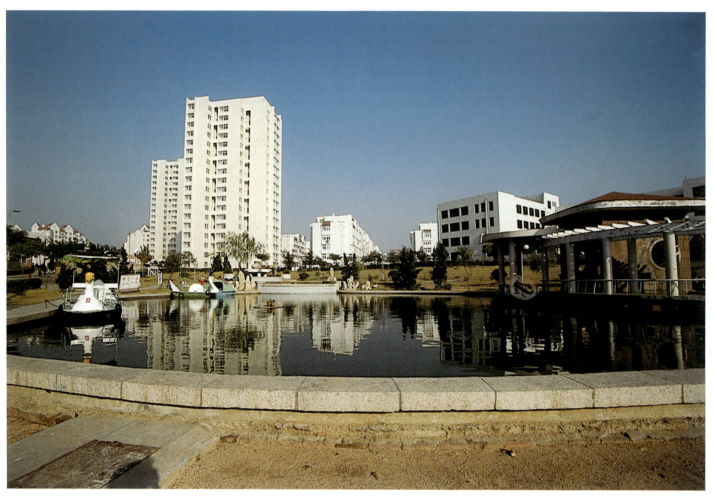
90 中心公園

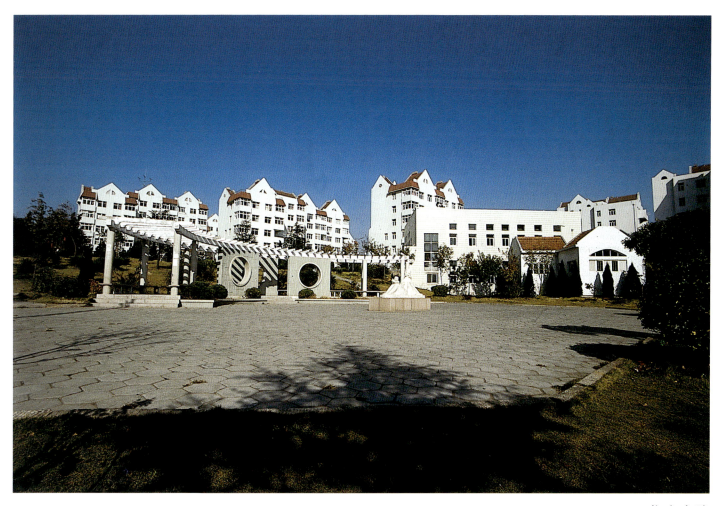

91 住宅庭院

92 住宅外觀之一

93 住宅外觀之二

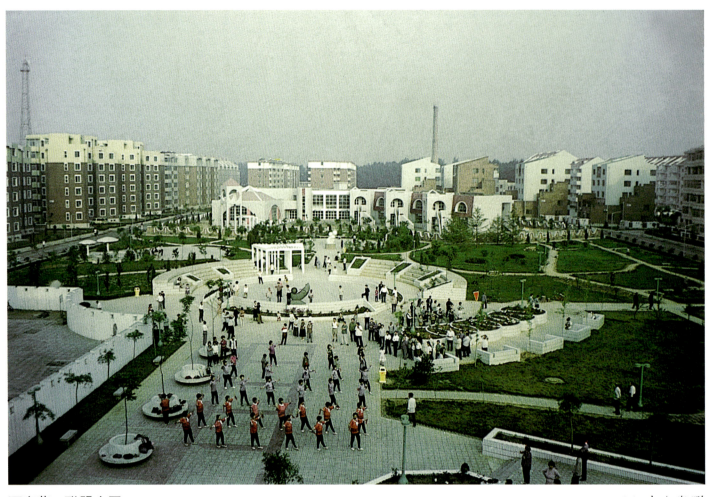

石家莊　聯盟小區　　　　　　　　　　　　　　　　　　94 中心鳥瞰

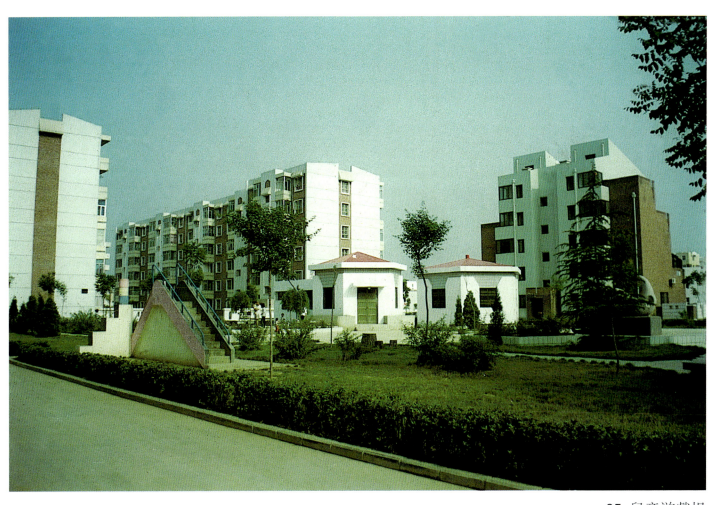

95 兒童游戲場

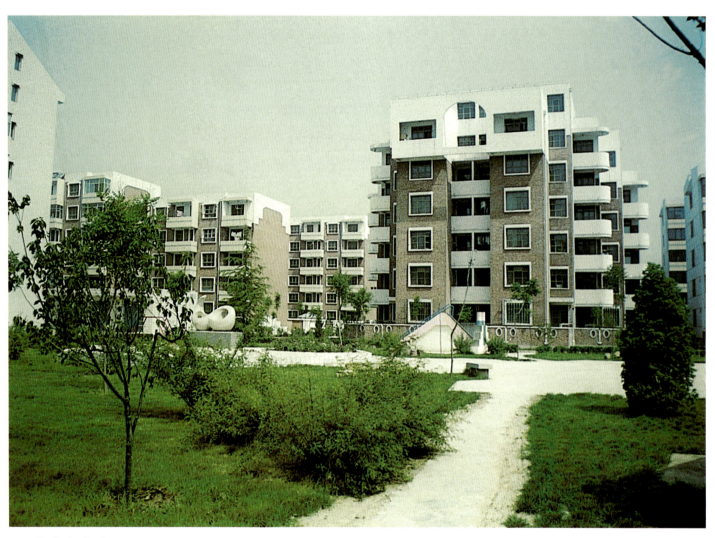

96 住宅與庭院

唐山　新區 11 號小區　　　　　　　　　　　　　　　　　　　　97　住宅外景

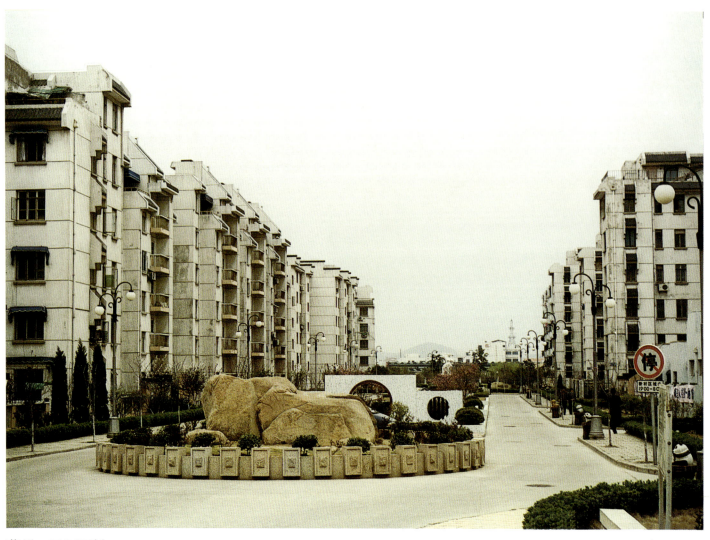

蘇州　三元四村　　　　　　　　　　　　　　　　　　　98 小區入口

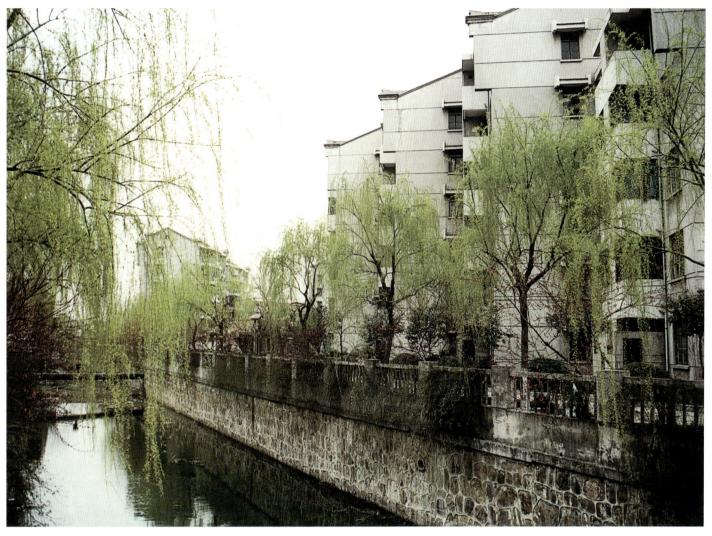

無錫　蘆莊小區　　　　　　　　　　　　　　　　99 沿河住宅

100 住宅庭院

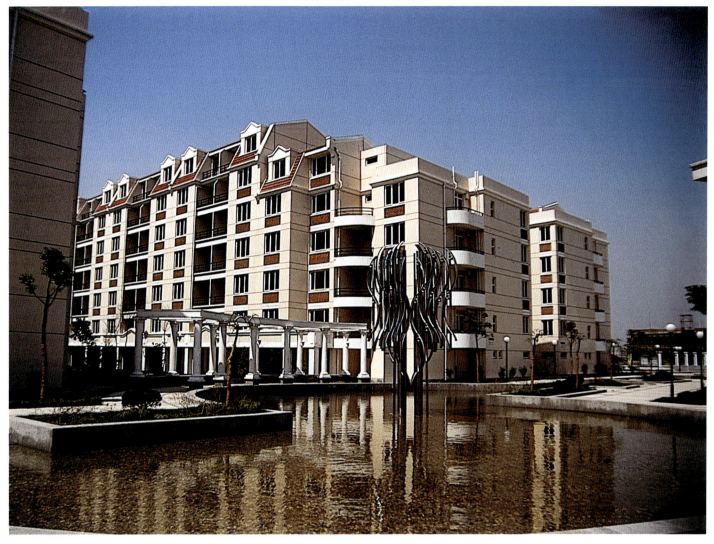

上海　三林苑小區　　　　　　　　　　　　　　　101 住宅與水景

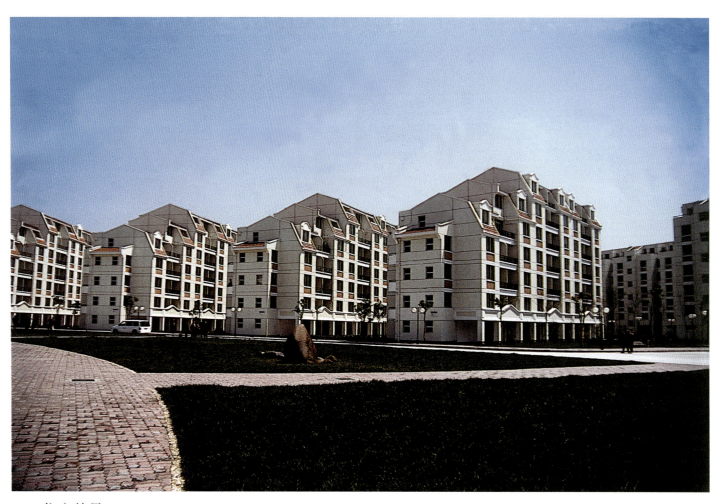

102 住宅外景

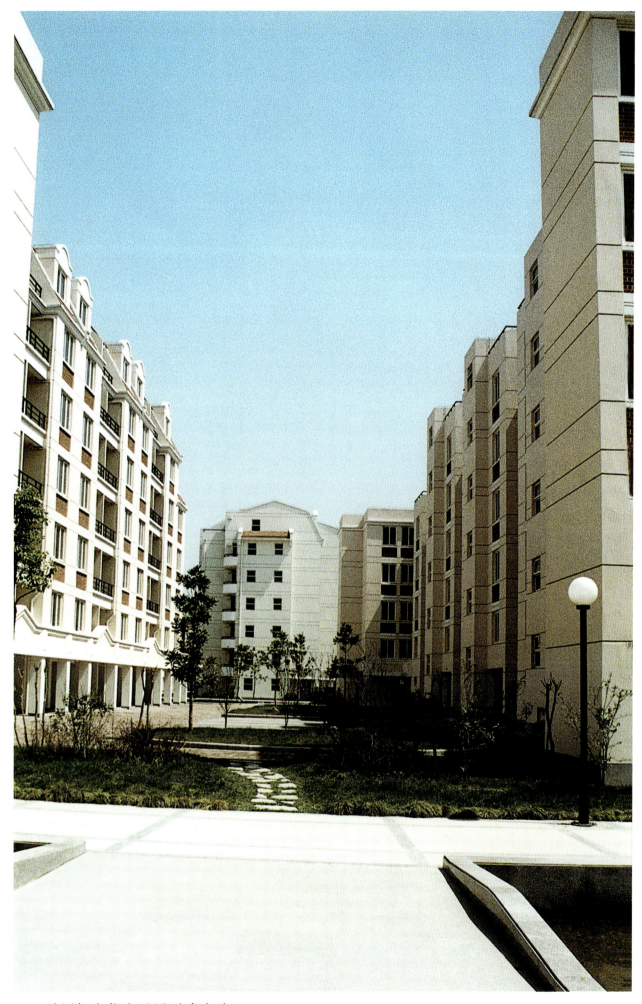

103 首層架空住宅及里弄式庭院

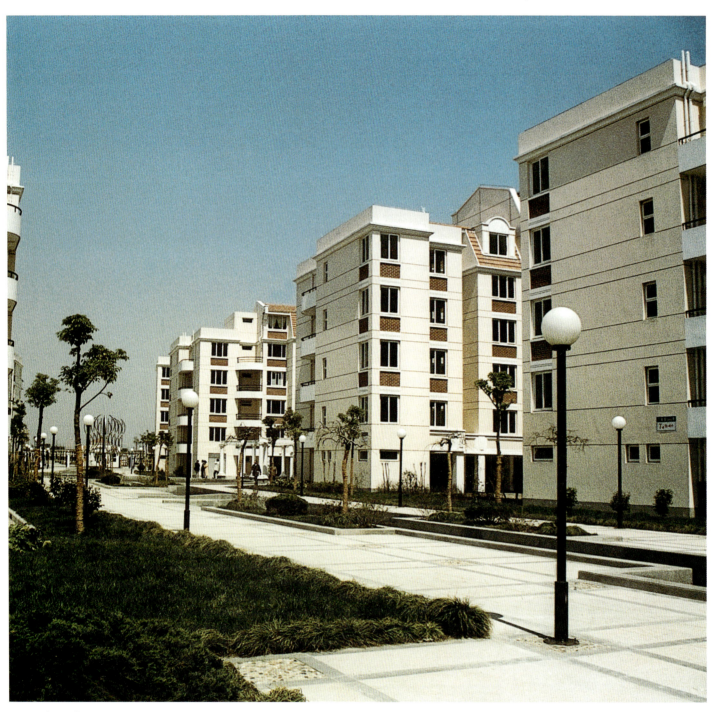

104 小區街景

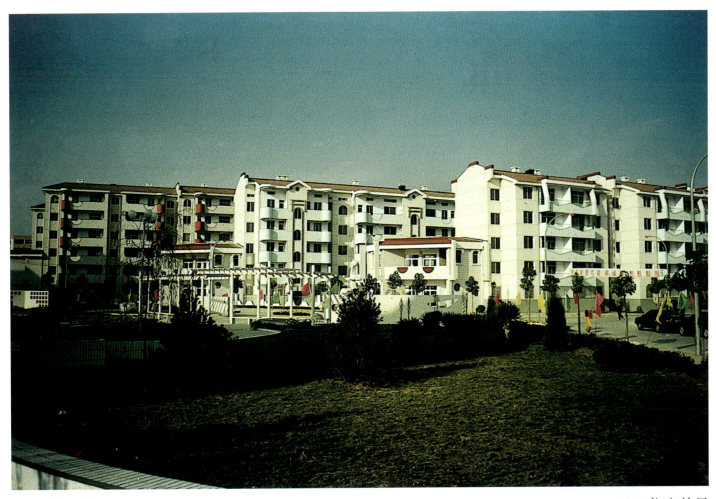

鄭州　綠雲小區

105 住宅外景

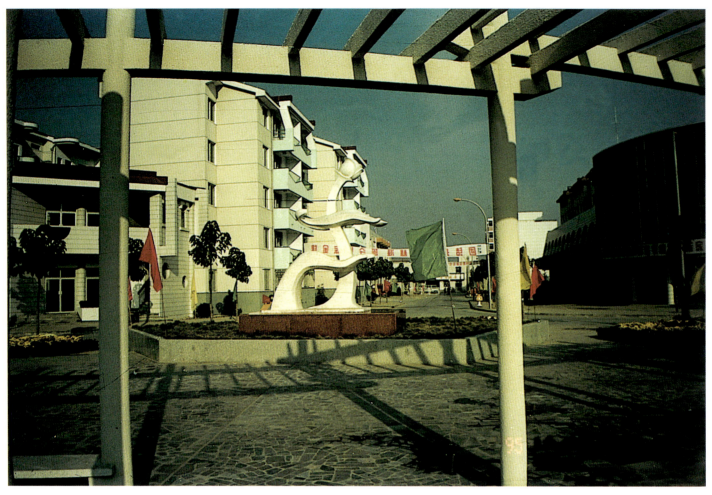

106 庭院小品

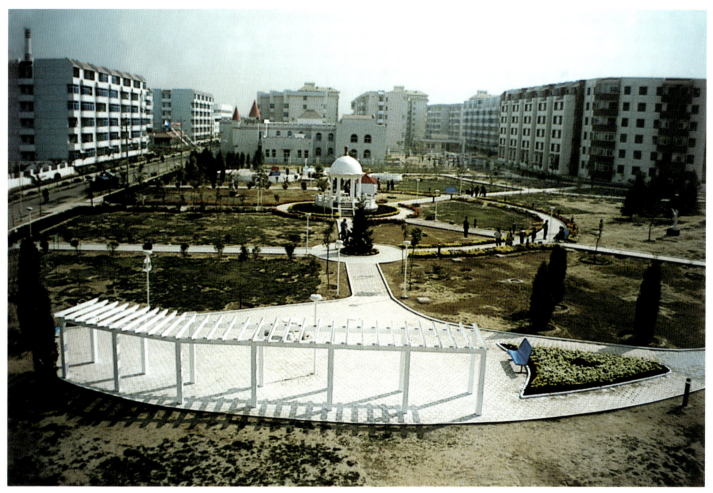

太原　漪汾苑小區　　107 全景鳥瞰

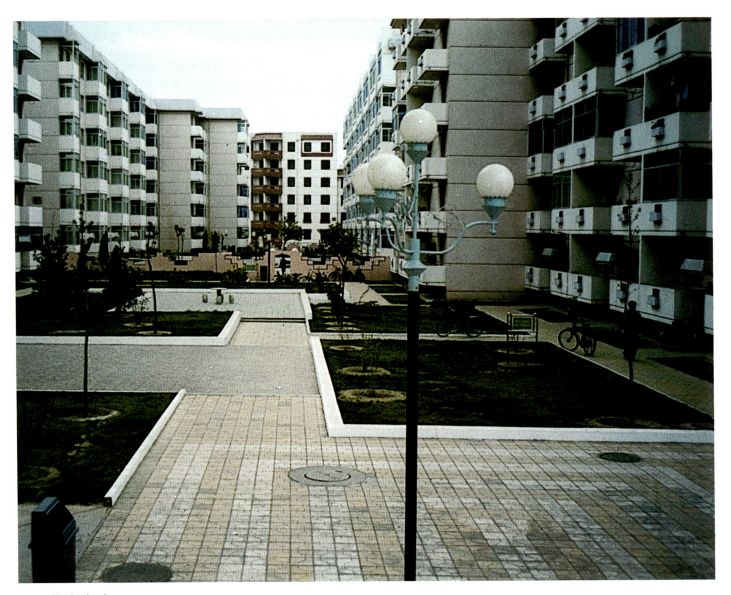

108 住宅庭院

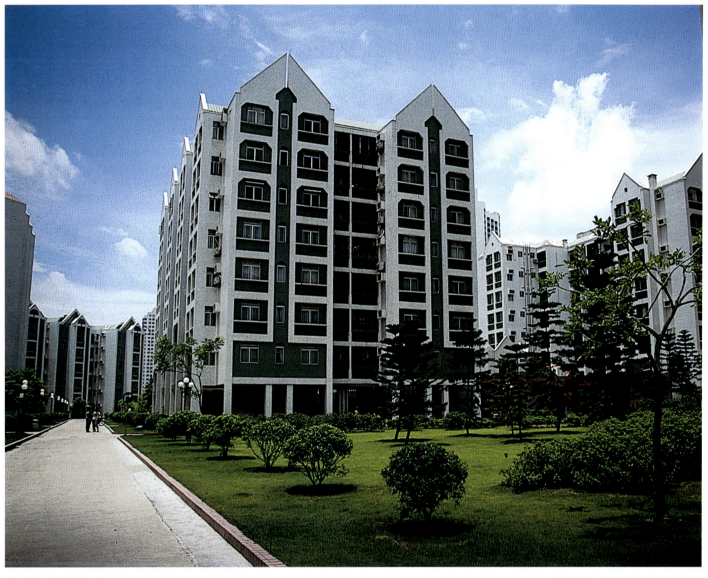

廣州　名雅苑小區　　　　　　　　　　　　　　　109　首層架空的住宅及庭院

110 中心綠地及住宅

111 高層住宅及公共建築

112 高層與多層住宅的結合

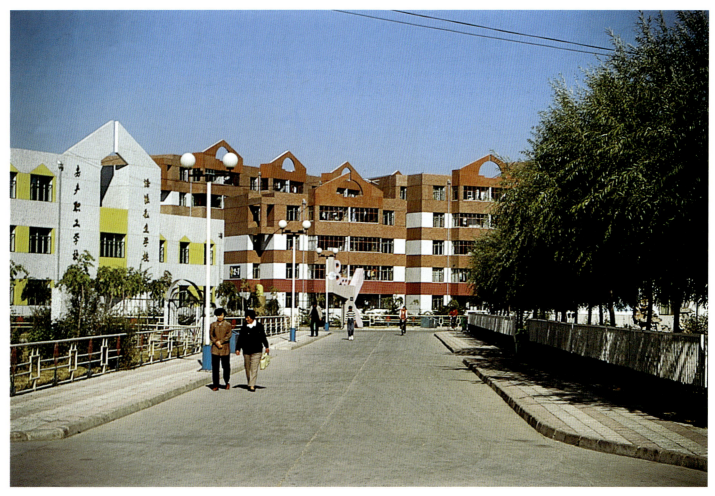

大慶　住宅小區集錦　　113 憩園小區沿街住宅

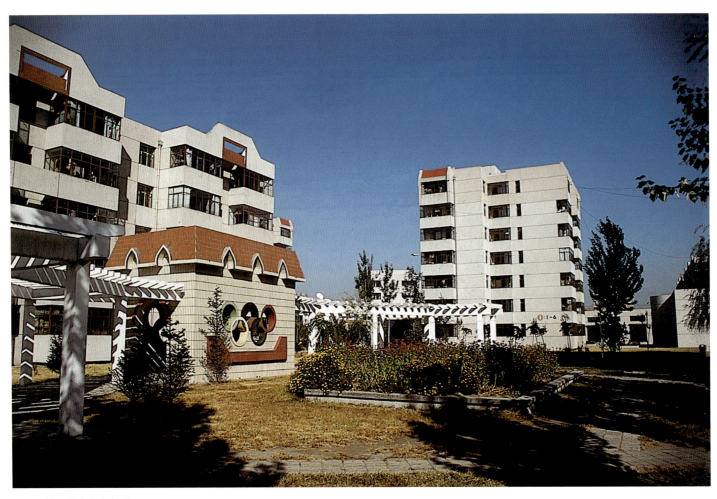

114 怡園小區中心

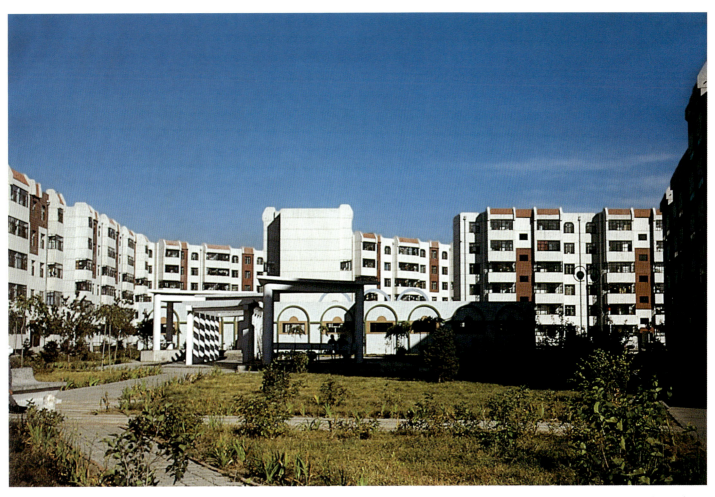

115 悅園小區中心

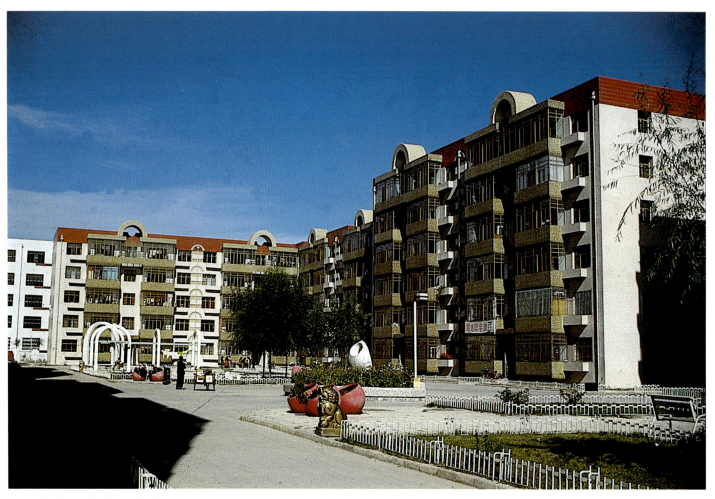
116 府明小區住宅及庭院

117 府明小區沿街住宅

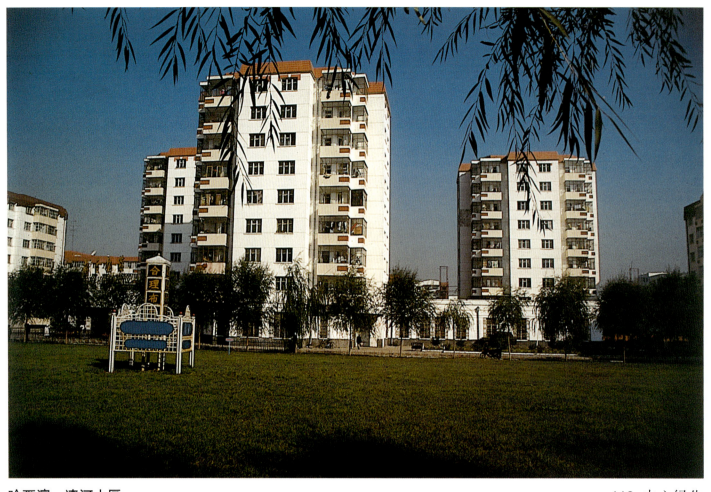

哈爾濱　遼河小區　　　　　　　　　　　　　　　　　　　　　　118　中心綠化

哈爾濱　宣慶小區　　　　　　　　　　　　　　　119 入口

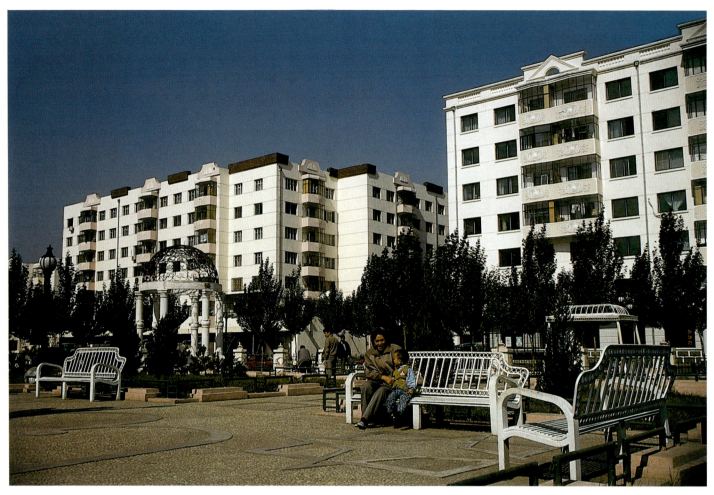

120 中心休息區

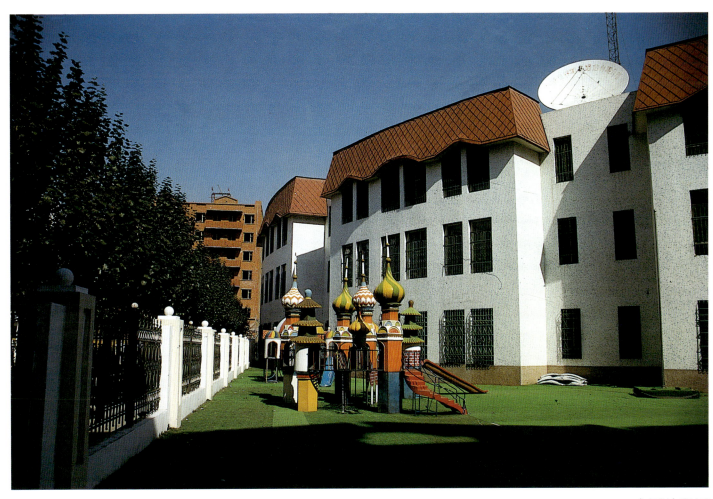

121 小區幼兒園

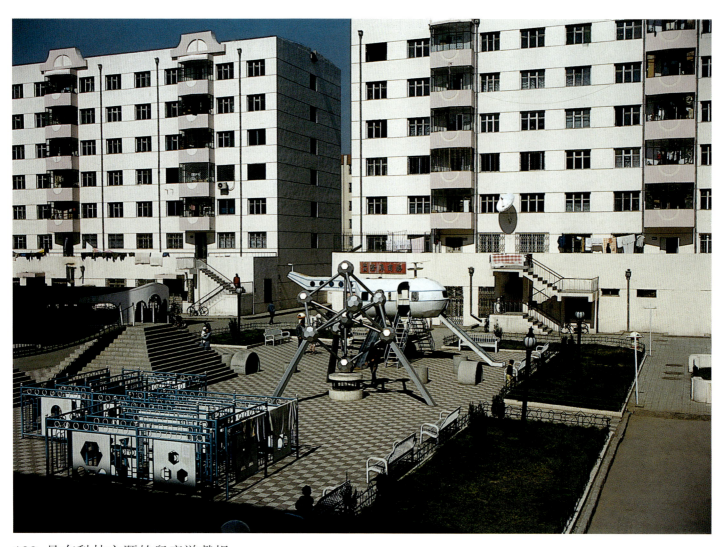

122 具有科技主題的兒童游戲場

秦皇島　東華小區　　　　　　　　　　　　　　　　　　　　　　　123 中心花園

124 住宅入口緑廊

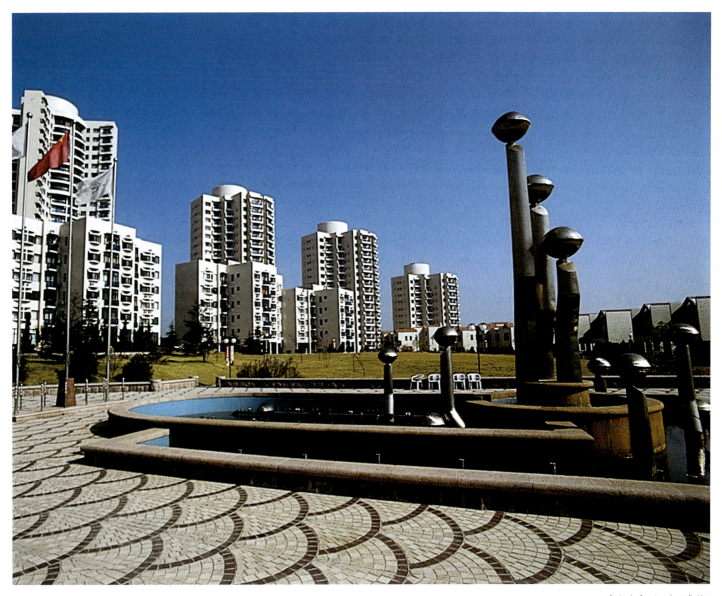

青島　銀都花園　　　　　　　　　　　　　　　125 小區中心與雕塑

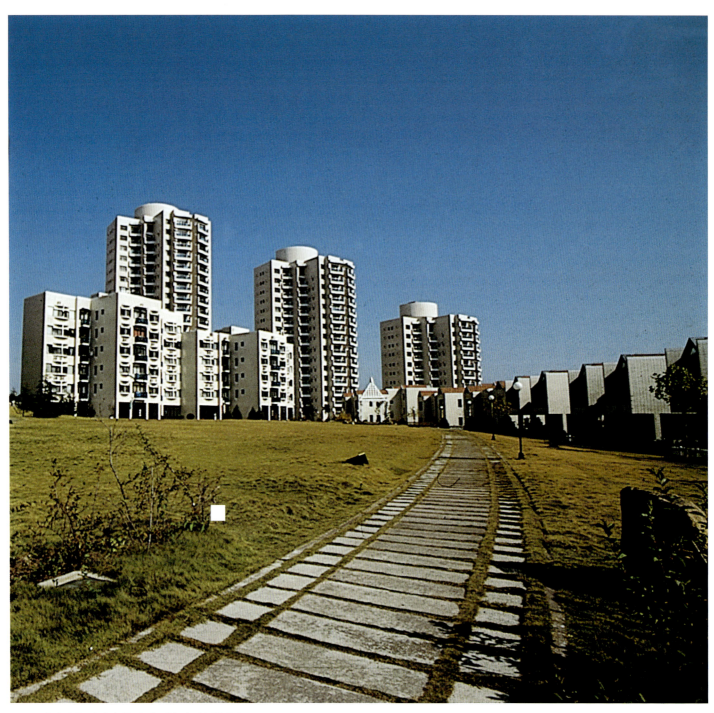

126 高層與多層住宅相結合的佈局

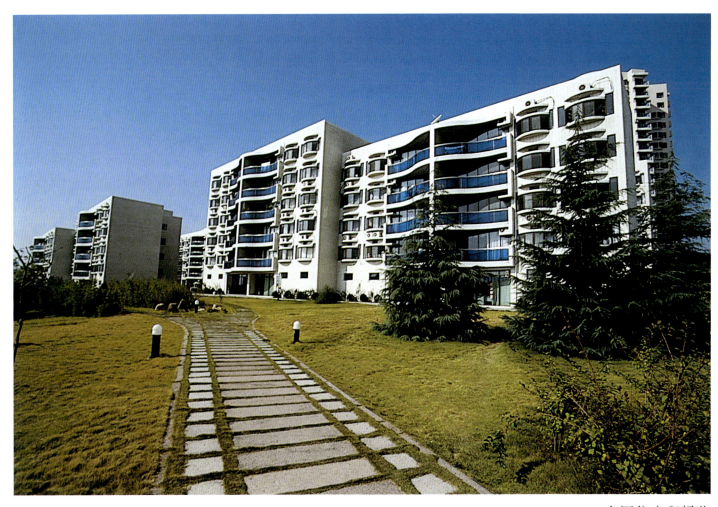

127 多層住宅與綠化

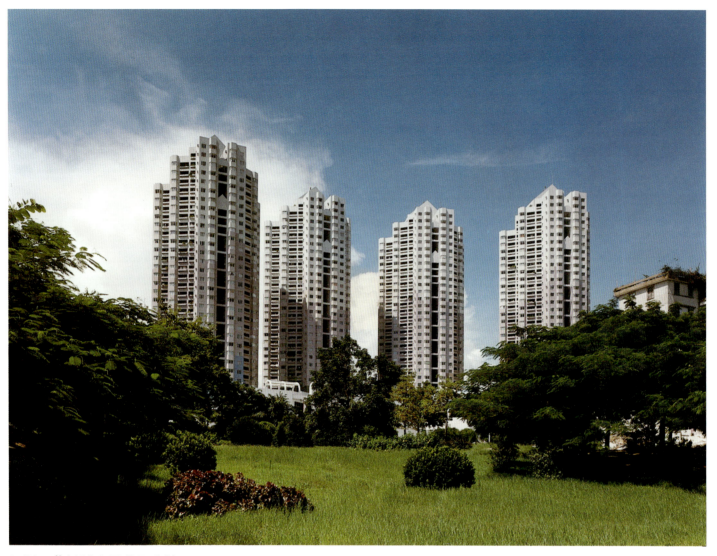

深圳　華僑城海景花園大樓　　128 正面外景

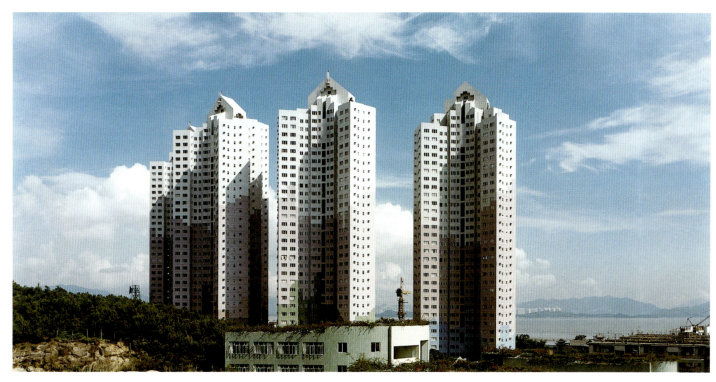

129 背面外景

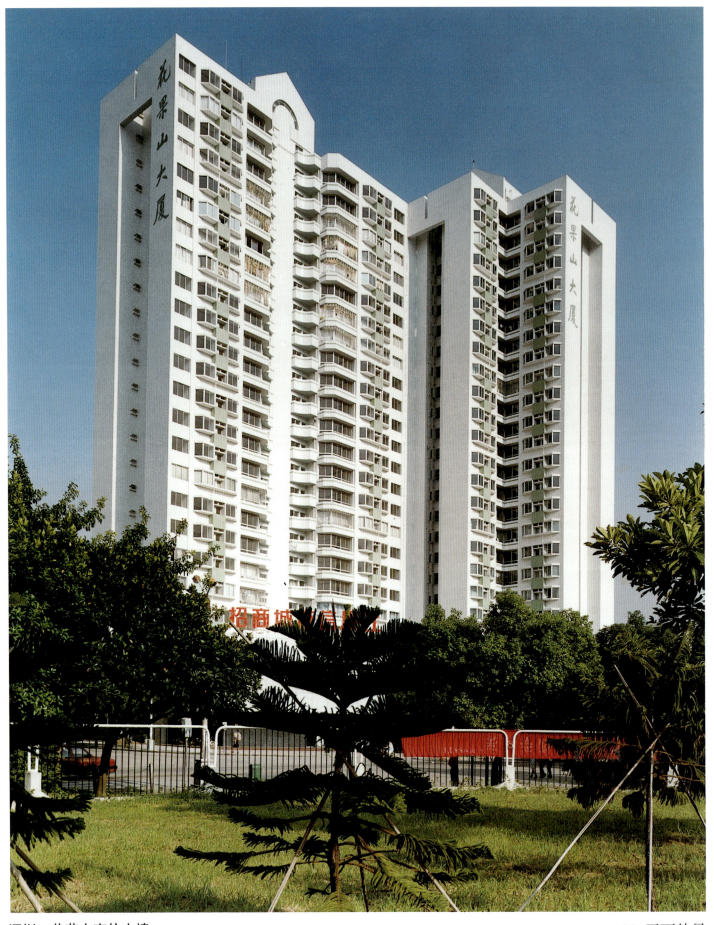

深圳　花菓山商住大樓　　　　　130 正面外景

131 背面外景

海口　銀谷苑住宅　　　　　　　　　　　　　　　　　　　　　　　132 平臺花園

133 網球場

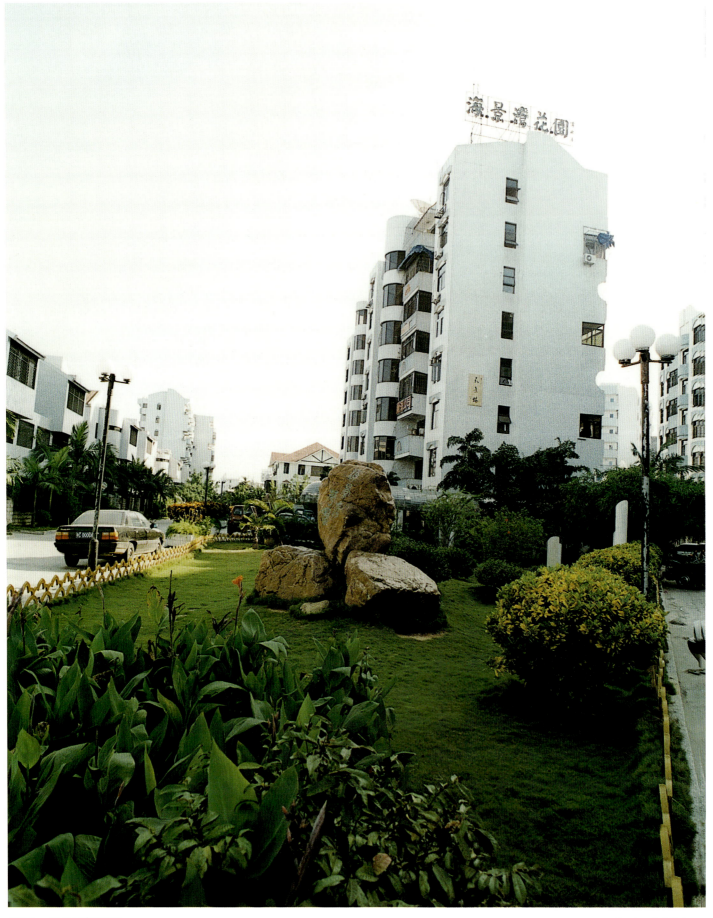

海口　海景灣花園　　　　　　　　　　　　　　　134 小區入口

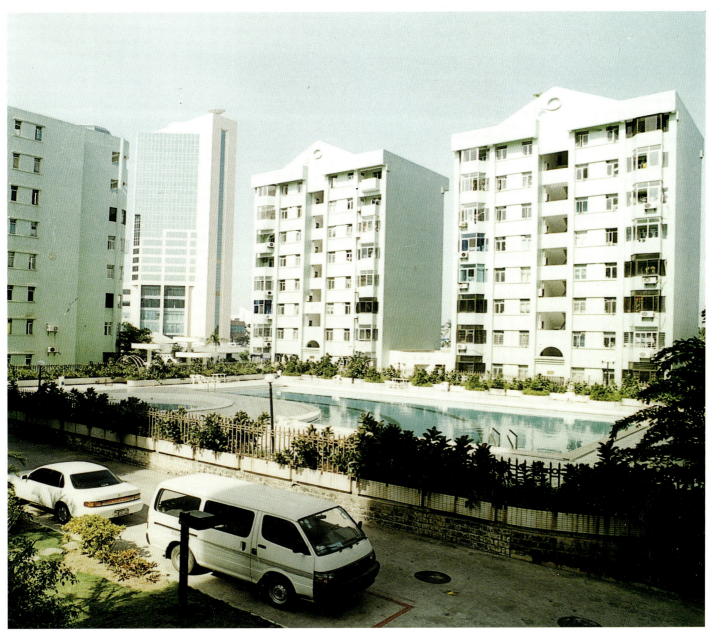

海口　龍珠新城　　　　　　　　　　　　　　　　　　　　　　　135 小區游泳池

海口　夢幻園建設銀行宿舎　　136 入口

137 網球場

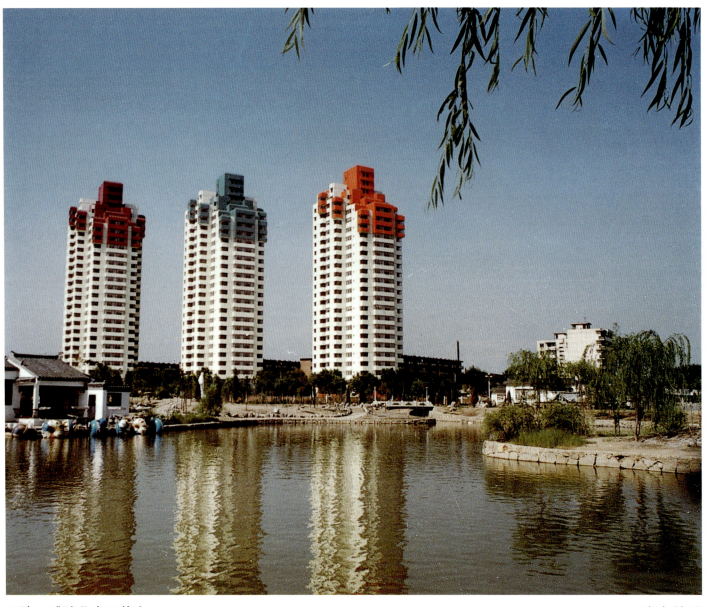

天津　體院北高層住宅　　138 臨水外景

上海　古北新區明珠大廈

140 多層住宅與高層的結合

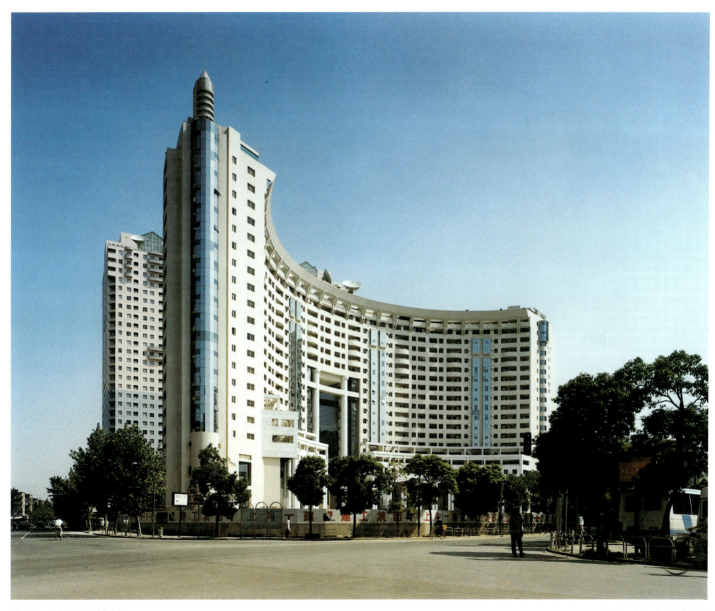

上海　高層商住樓

141 新世紀廣場

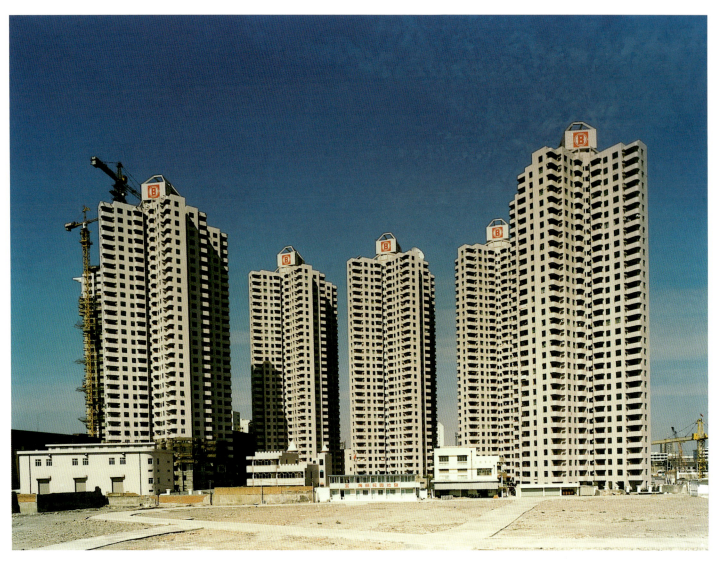

142 海華花園

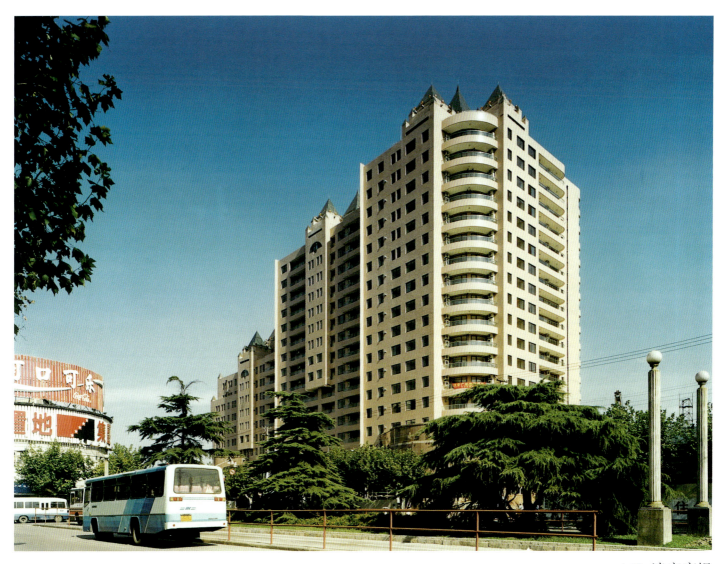

143 達安廣場

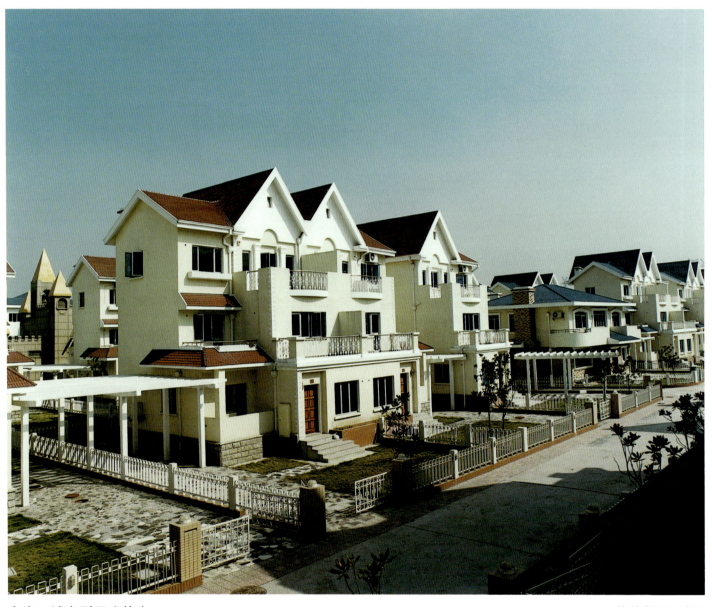

上海　城市别墅式住宅　　　　　　　　　　　　　　　144　世外桃园别墅

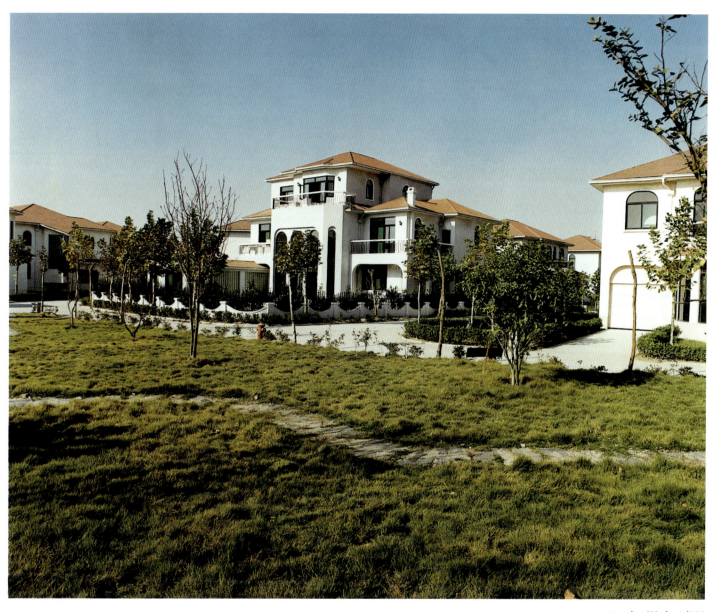

145 加州小别墅

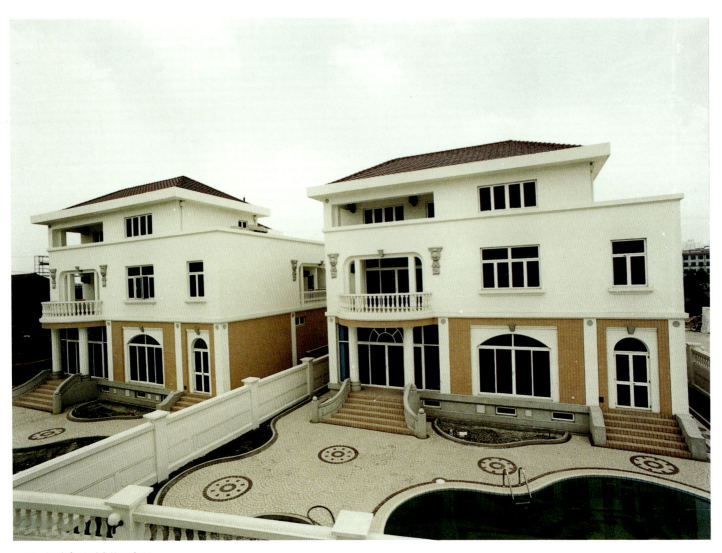

146 虹橋美麗華別墅

天津　寧發花園別墅村　　　　147 全景

148 倣歐式住宅

深圳　鯨山別墅區

149 依山佈置的別墅

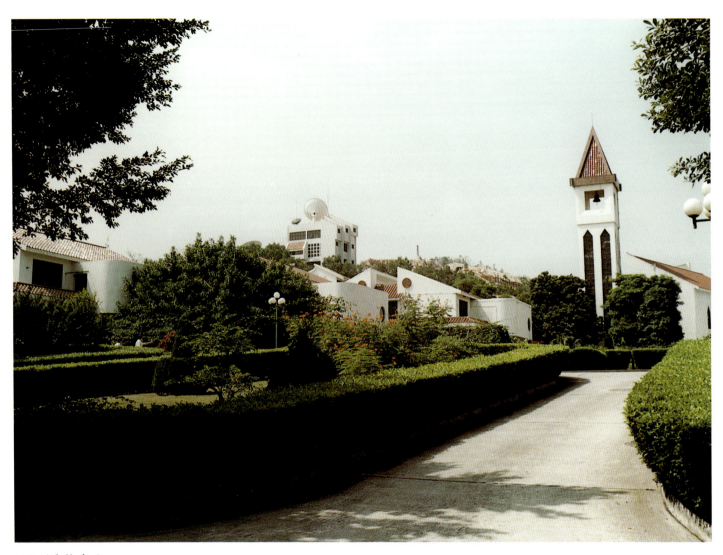
150 活動中心

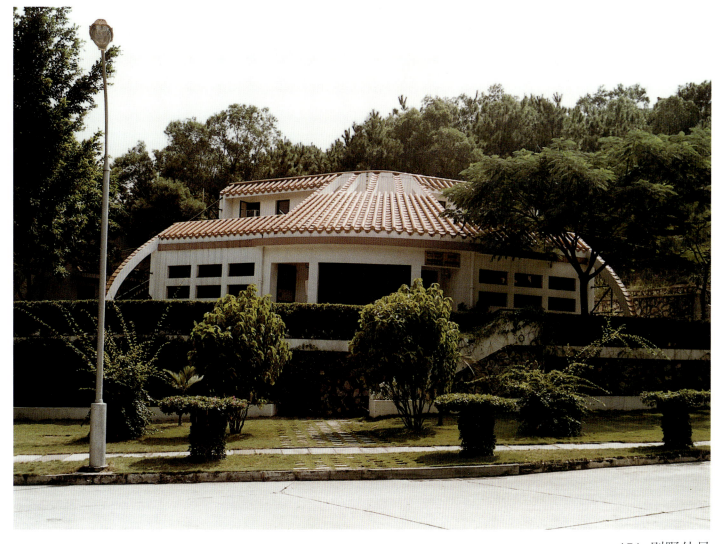

151 别墅外景

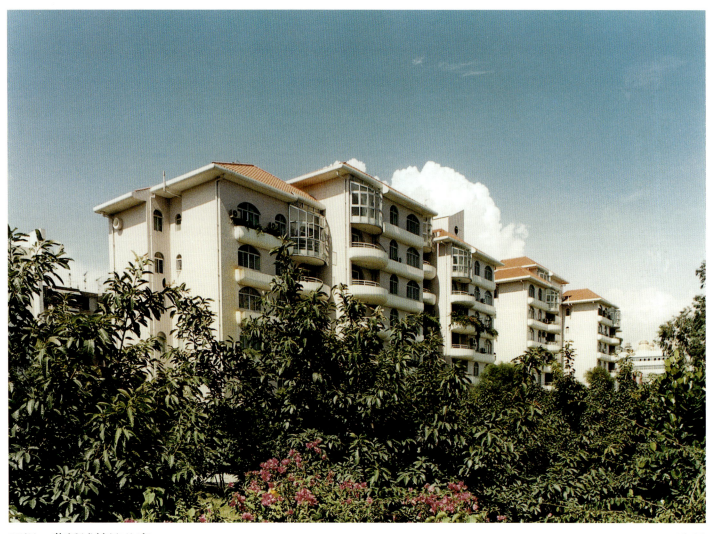

深圳　華僑城錦繡公寓　　　　152 遠景

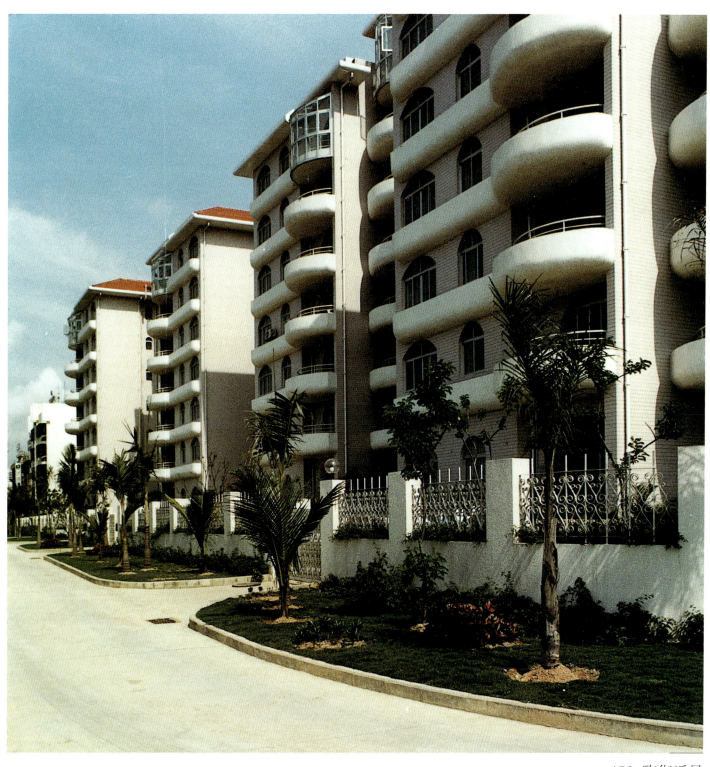

153 临街近景

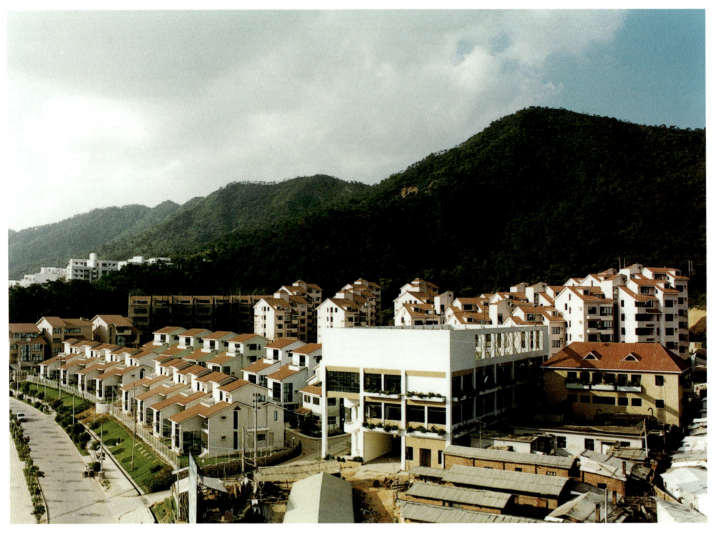

深圳　金碧苑居住區　　154 全景

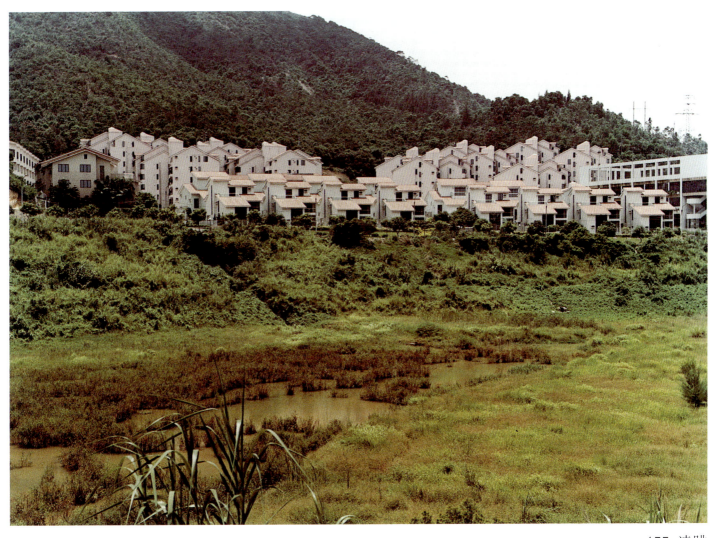

155 遠眺

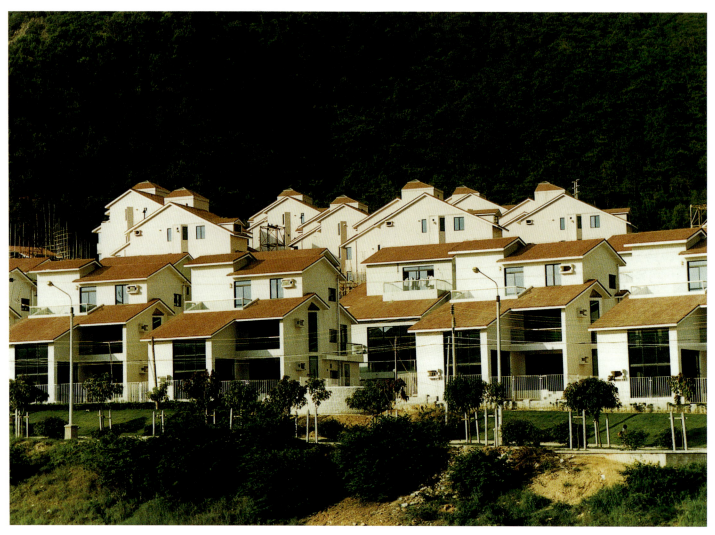

156 依山住宅群

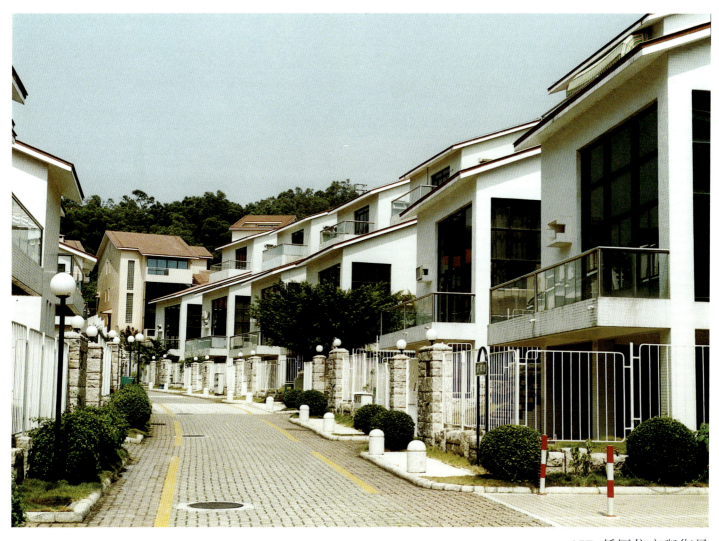

157 低層住宅與街景

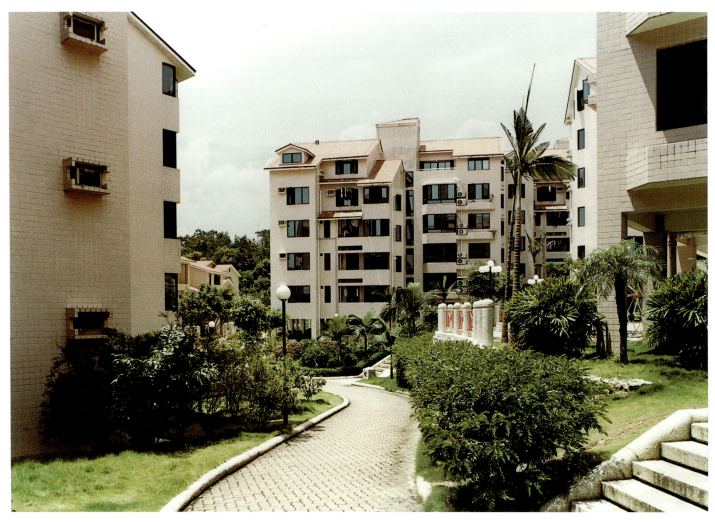

158 多層住宅與街景

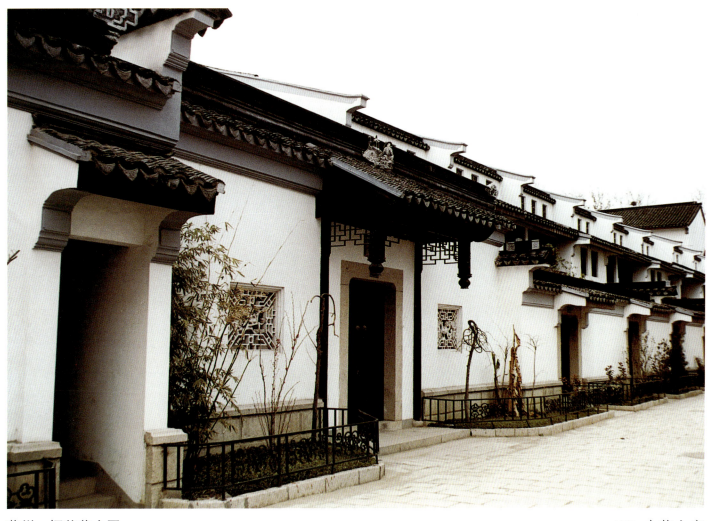

蘇州　桐芳巷小區

159 小巷人家

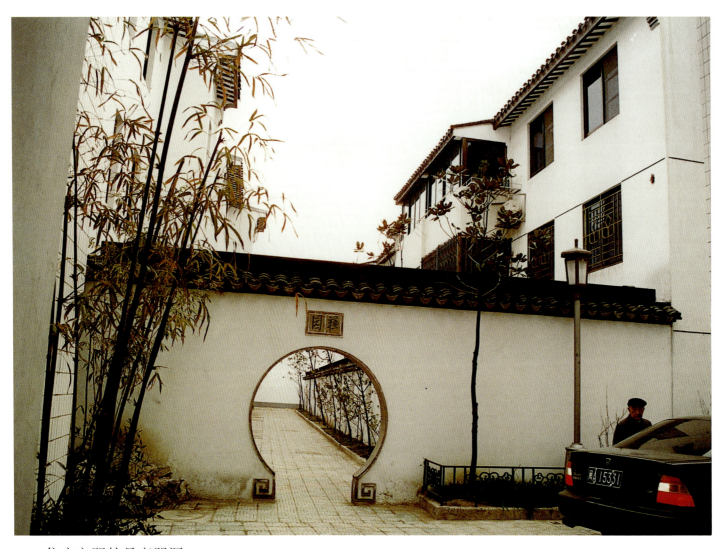

160 住宅之間的月亮門洞

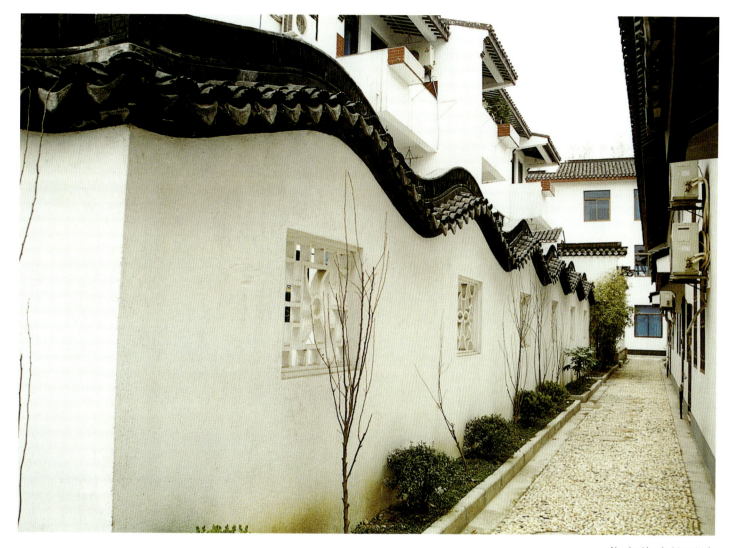

161 住宅後院的雲墻

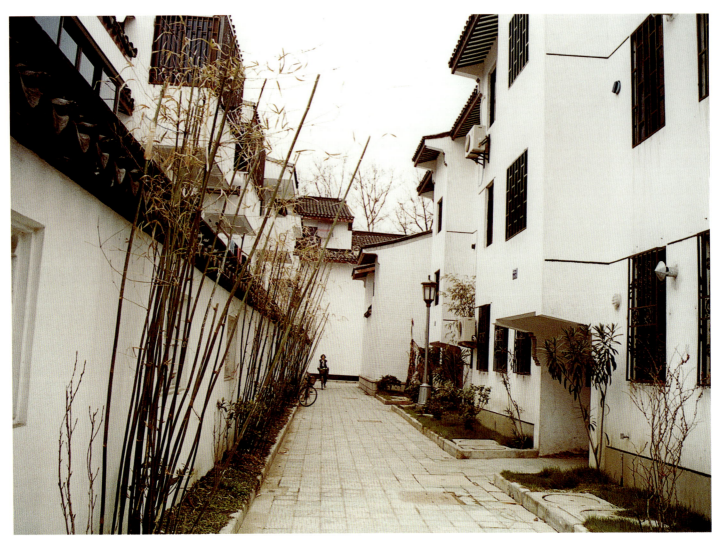

162 青篁幽徑

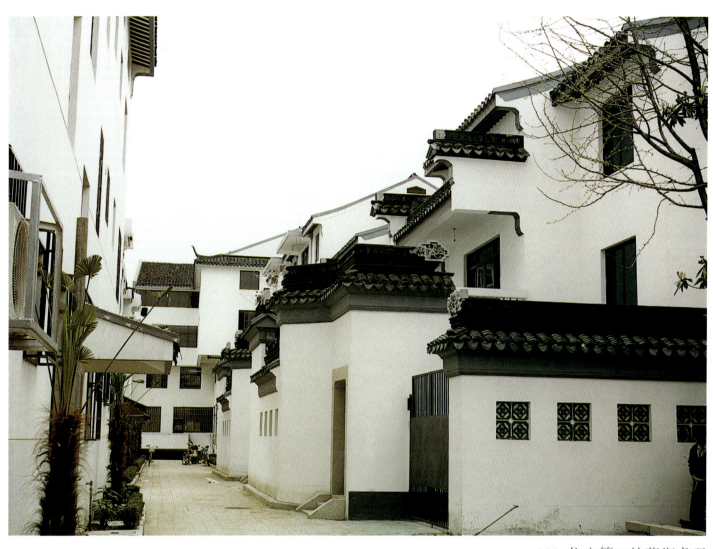

163 住宅簷口的藝術處理

164 石子鋪築的小徑

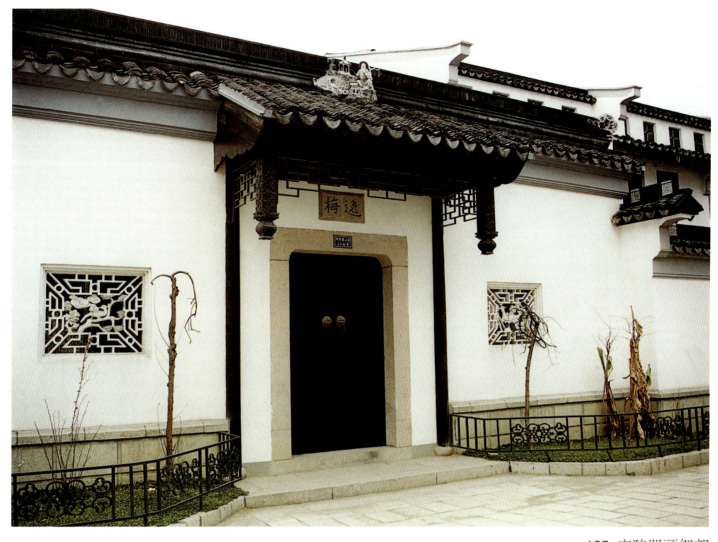

165 宅院門頭細部

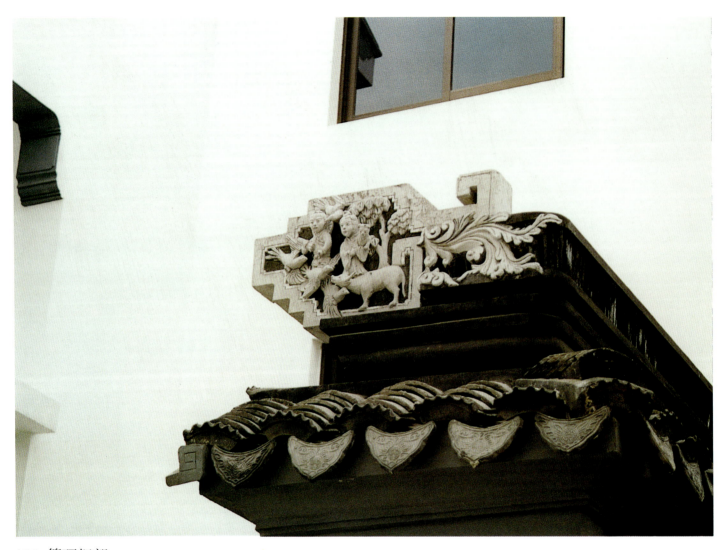

166 簷頭細部

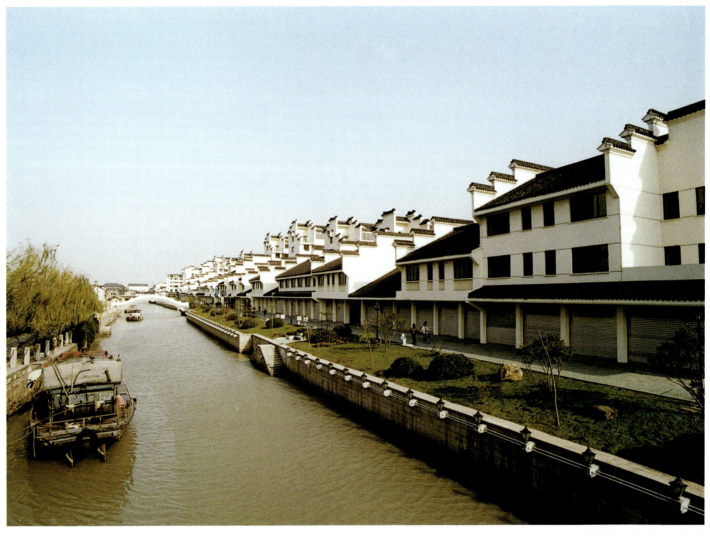

湖州　馬軍巷小區

167 小橋、流水、人家

168 入口庭院

169 街景

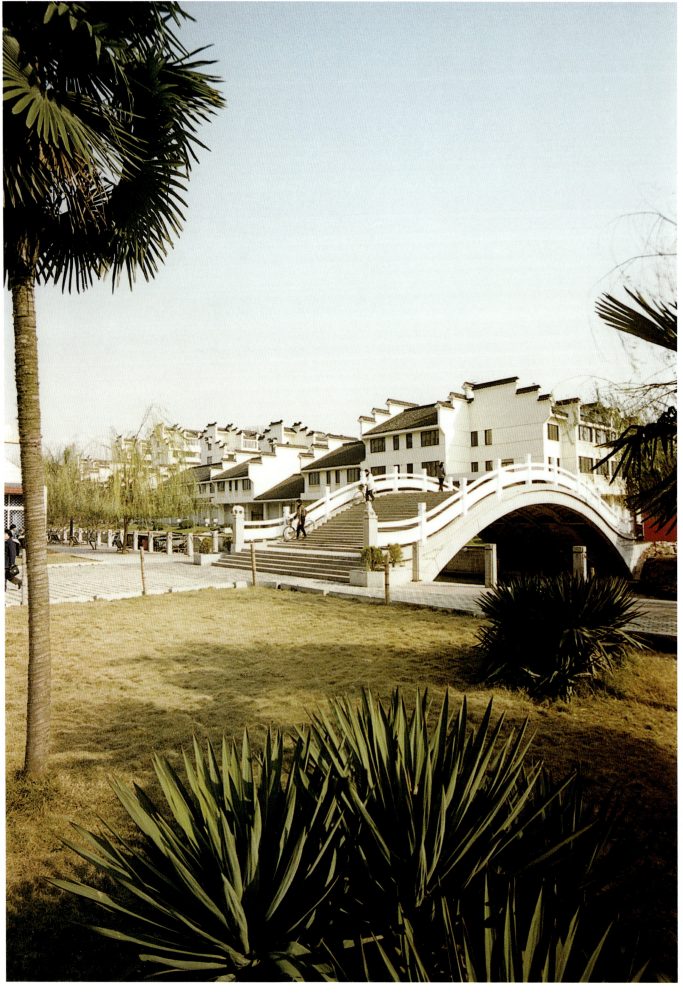

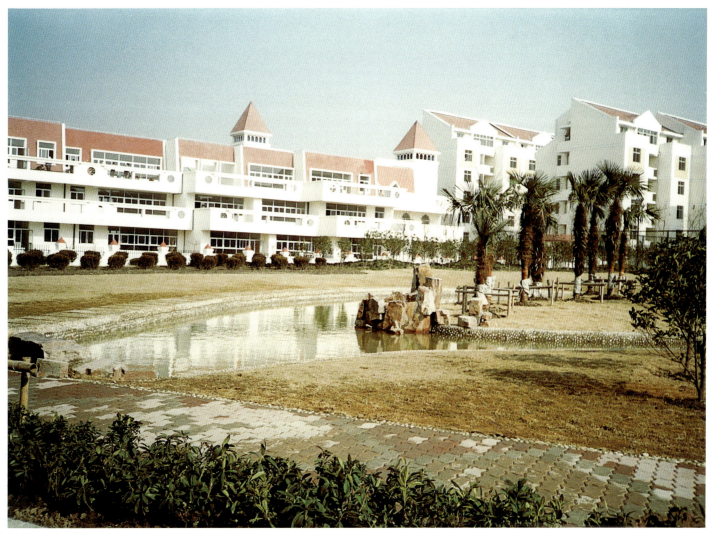

上海　御橋小區　　　　　　　　　　　　　　　　　　　　　　　　171 中心綠地

172 綠地中的石徑與小河

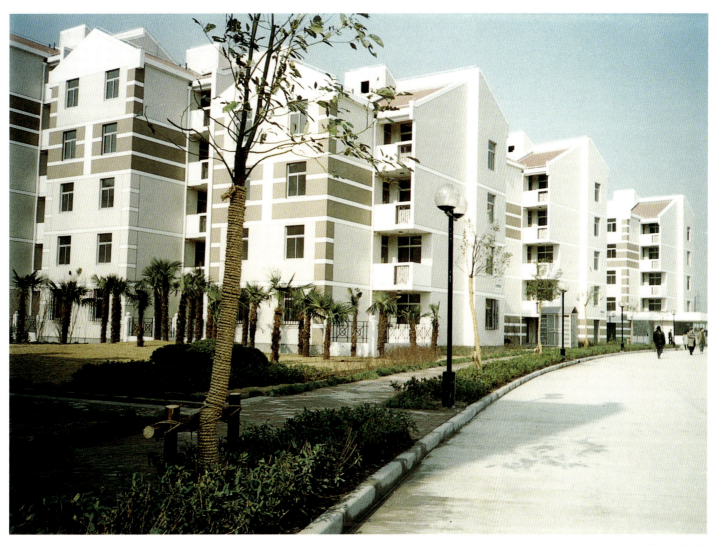

173 住宅外觀

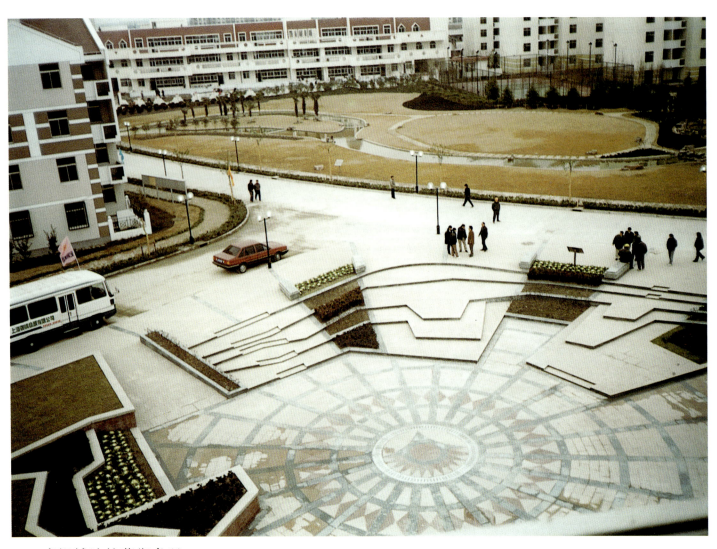

174 廣場鋪地的藝術處理

175 住宅之間的里弄式庭院

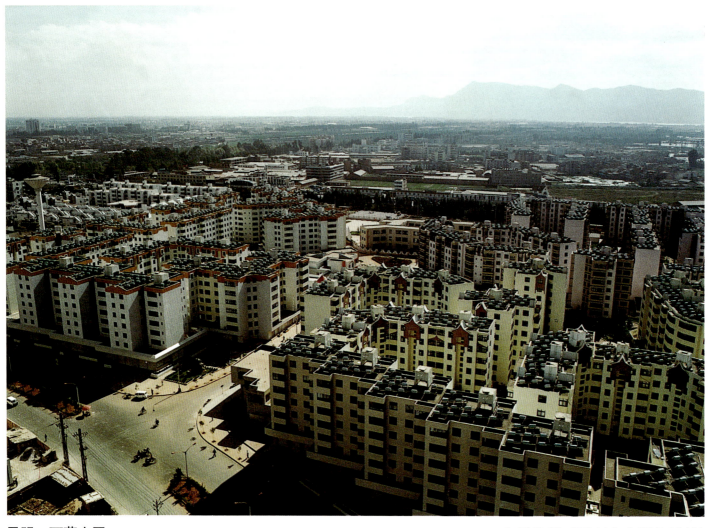

昆明　西華小區　　　　　　　　　　　　　　　　　　　176 全景鳥瞰（屋頂有太陽能設施）

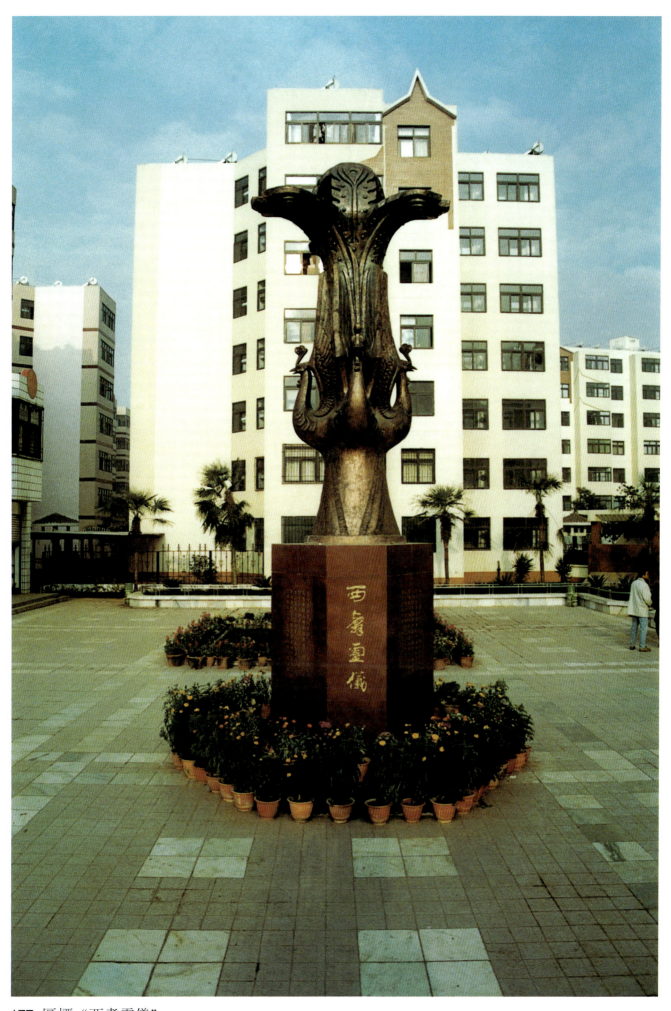

177 區標"西瀼靈儀"

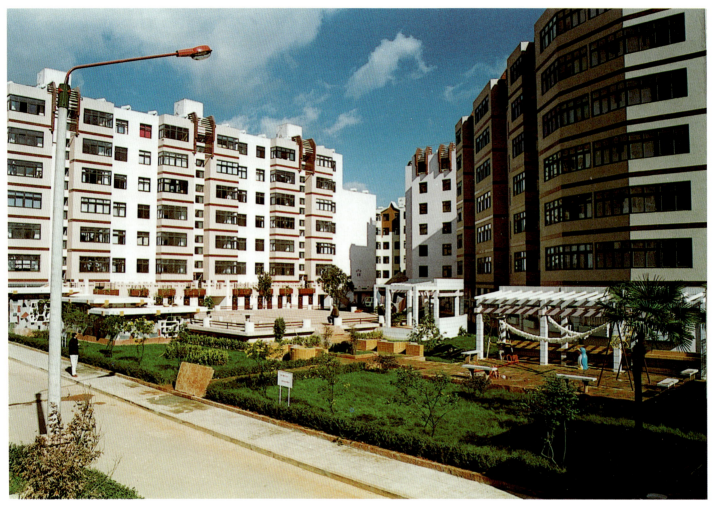

178 秋韻里綠地和休息區

179 春怡里入口

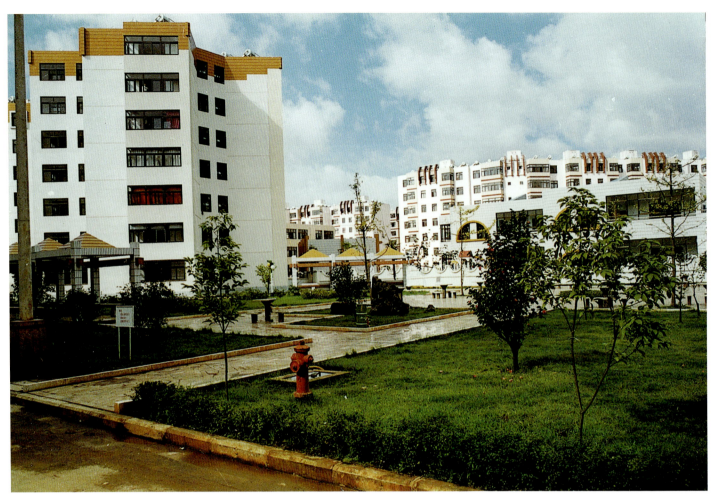

180 春怡里绿地和小品

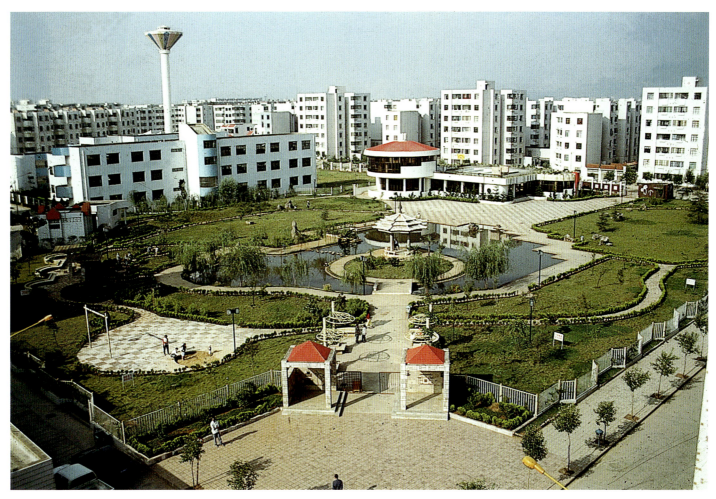

昆明　春苑住宅小區　　　　　　　　　　　　　　　　　　　　　181 中心鳥瞰

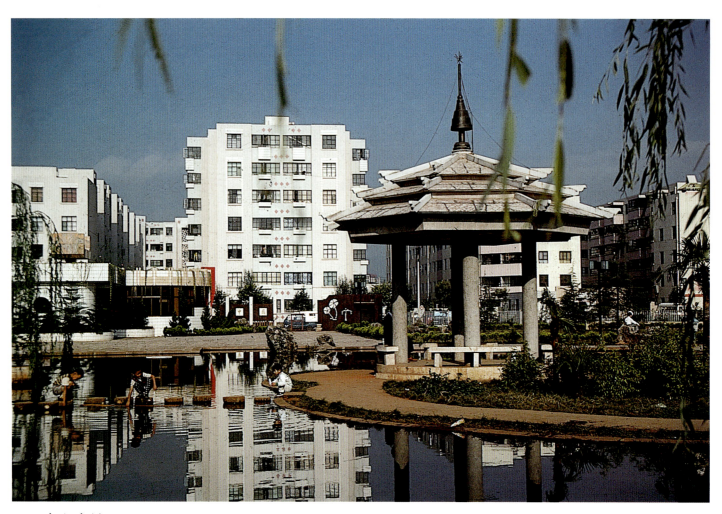

182 中心小品

183 公共建築與雕塑

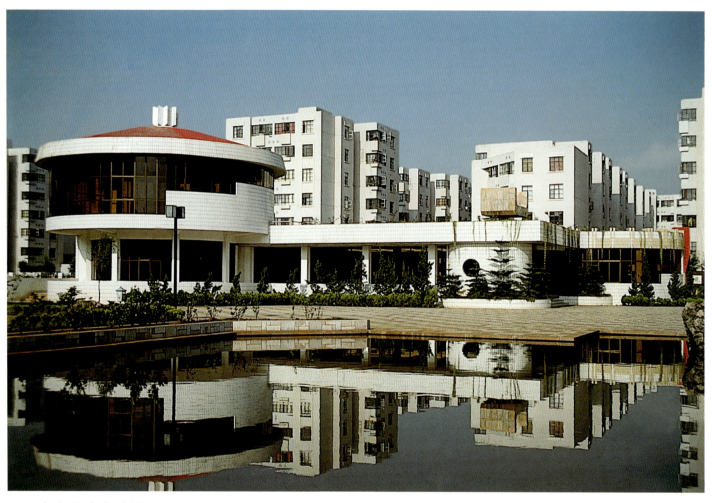

184 中心的公共建築

185 建築小品之一

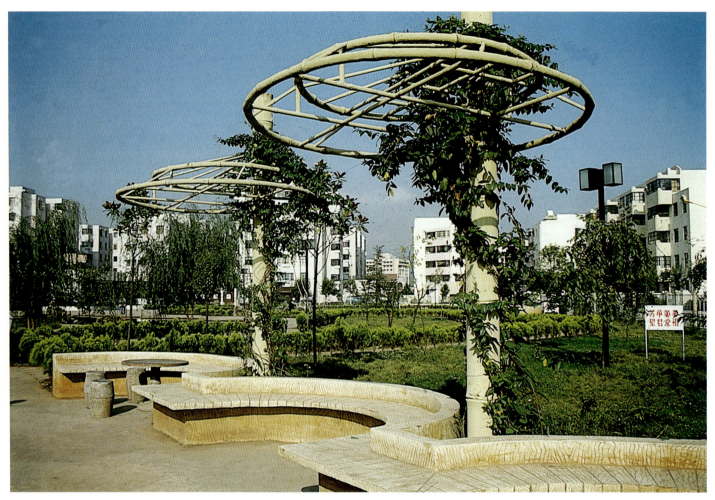

186 建築小品之二

187 具有民族特色的壁畫之一

188 具有民族特色的壁畫之二

189 具有民族特色的壁畫之三

圖版說明

住宅建築

上海 曹楊新村

新村位於上海市西北郊，始建於1951年，1953年基本完成，此後30年間仍有續建。一期建設佔地23.63公頃，建築面積11萬平方米，建成住宅4000套。到1975年新村佔地158.5公頃，建築面積56萬平方米，容納六萬多人。新村規劃設計受到當時西方規劃理論"花園城市"思想的影響，以自然地形為設計依據，順基地內河流的走向，比較自由地佈置建築。是50年代初探索中國新型居住區規劃和住宅設計的代表。華東建築設計院設計。

1 沿河住宅　1頁

順應用地內的小河，住宅沿河自由佈局，利用河岸創造了一個優美宜人的環境，給居民提供了休憩的場所，使居住區充滿了生機。

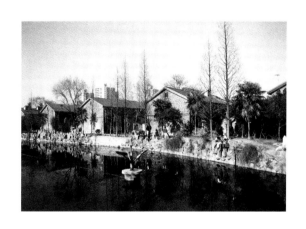

2 住宅前的休憩空間　2頁

在住宅山牆旁的空地上，佈置石凳、石桌，供人們休憩娛樂，富有生活情趣。

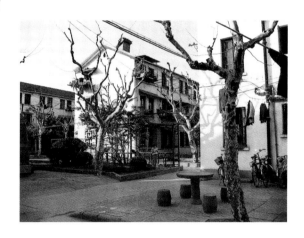

3 居住區幼兒園　3頁

位於新村的中心，為單層坡頂建築；外觀與整個新村風格協調，入口處佈置兒童生活圖畫及雕塑。

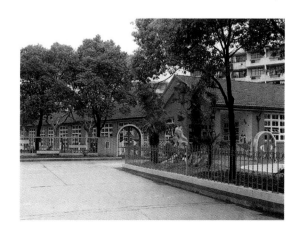

北京　地安門宿舍

建於1954年，位於地安門北側，故宮中軸綫兩旁，在城市中位置極為重要。設計採用軸綫對稱的構圖手法，在住宅上採用了綠色琉璃瓦的大屋頂，這一作法對於協調城市軸綫上的建築輪廓綫很有作用，是當時提倡民族形式的典型住宅。北京市建築設計研究院設計。

4　自景山的鳥瞰　4頁

從景山上望去，宿舍拱衛着金碧輝煌的地安門，融入了城市周圍特定的環境之中，維護了故宮乃至城市的中軸綫。

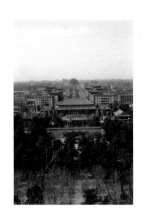

5　外景　5頁

綠色琉璃瓦大屋頂、灰色外墻、做石製白色欄杆等，是具有北京地方特色的典型民族形式；建築的比例與尺度適宜；首層、頂層的細部處理更對民族形式有獨到的詮釋。

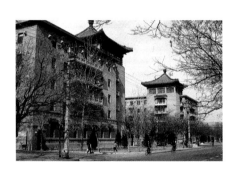

長春　一汽宿舍區

6　具有民族形式的住宅　6頁

位於長春市第一汽車製造廠宿舍區內，始建於1956年。採用前蘇聯的規劃模式，周邊式庭院佈局，單元式住宅。住宅則採用四坡屋頂，局部轉角處做重簷廡殿屋頂，其屋脊走獸、瓦當飛簷、彩畫等細部做法具有鮮明的民族風格。華東建築設計院設計。

遼陽　化纖居住區

7　中心街景　7頁

居住區位於遼陽化纖生產廠區上風側，佔地173公頃，總建築面積65萬平方米，按獨立工業小城鎮規劃，由中國建築東北設計研究院設計，始建於1972年。居住區中心佈局依山就勢，配套齊全，環境優美。

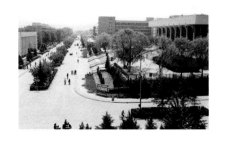

上海　70年代末高層住宅

8　漕溪北路高層公寓羣　8頁

70年代末設計，由6棟13層和3棟16層高層住宅組成，總建築面積77000平方米，羣體由塔式、板式組合，交錯佈置；外觀按現代建築的手法，不做裝飾處理，造型大方；中心設置綠地，環境宜人，底層配套建設公共服務設施；對此後的高層住宅建設做了有益的探索。上海市民用建築設計院設計。

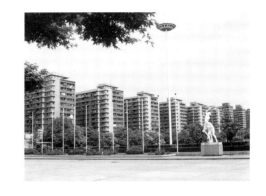

常州　紅梅新村

9　小區中心綠化與住宅　9頁

1980年設計；小區位於常州市北部，佔地面積22.5公頃，總建築面積約261600平方米，居住約16366人。小區中心佈置文化站、小學、托幼等公建，用水面、綠化、小品等有機地組織；中心周圍點綴點式住宅，高低錯落，輪廓優美。常州市規劃設計院等設計。

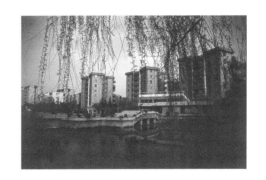

無錫　支撐體住宅

是借鑒荷蘭"SAR"住宅體系，結合中國具體情況所做的一次有益嘗試。東南大學建築系設計。

10　外觀　10頁

在住宅的立面造型中，借鑒江南水鄉民居的一些符號，如馬頭墻等。

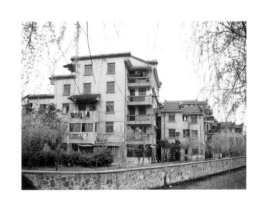

11　局部退臺處理　11頁

結合住宅的套型變化，層層退臺，外觀跌宕起伏。

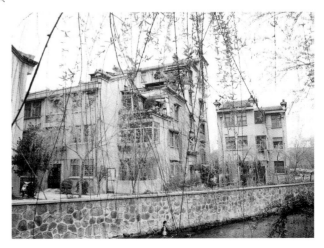

深圳　園嶺聯合小區

小區位於深圳市上埗區的中心偏北，小區採用"聯合"的規劃結構，不劃分獨立的小區而是以組團為基本生活單元，以集中的商業綜合體代替分散的公共建築。

12　中心鳥瞰　12頁

從空中可見小區的綠化與相鄰的市級公園溝通，並引入到小區中心，形成了良好的園林氣氛。

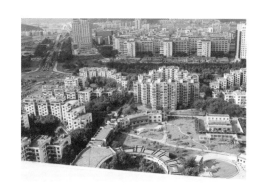

13　住宅組團鳥瞰　13頁

小區分三期實施，佈局形式各不相同。住宅組群有的佈置成院落式，高低層結合，條形與點狀結合，空間相互滲透。

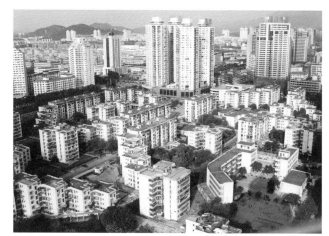

深圳　濱河新村

新村建於80年代初，位於深圳紅嶺南路以西，靠近市中心，與香港新界隔河相望，佔地面積12.3公頃，總建築面積約129400平方米，居住約5760人，設東西兩個組團。

14　連廊住宅之一　14頁

小區根據環境特點，採用周邊式的佈置格局，將多層點式住宅與高層點式住宅沿基地周邊佈置，既組織了良好的通風，又形成大空間以利於佈置各類文化、體育、服務設施。

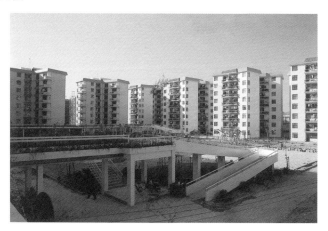

15　連廊住宅之二　*15頁*

採用連廊把點式住宅連接成有機的整體，加強了橫向聯繫，同時也提高了空間領域感，增加了空間層次，解決了小區內人車混雜的矛盾。

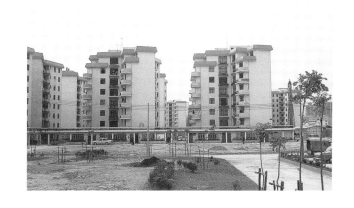

16　庭院綠化　*16頁*

小區的住宅設計充分考慮了南方地區的通風避熱，形式多樣，使用合理，立面造型層次豐富；住宅前的庭院綠化注意植物、小品的搭配，環境優美。

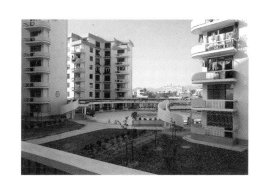

新疆　維吾爾族新住宅
這些由當地居民自己建造的住宅充滿了濃鬱的地方特色和民族風格。

17　住宅與庭院　*17頁*

這是喀什的一所維族住宅。由正房、厢房圍合一個庭院；正房座北朝南，設寬敞的外廊。

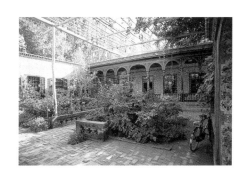

18　住宅外廊内景　*18頁*

外廊是維族住宅的常用形式，往往是家人休息及用餐的場所；有的寬敞的外廊還設有隔斷；牆上裝飾精美的石膏花紋圖案。

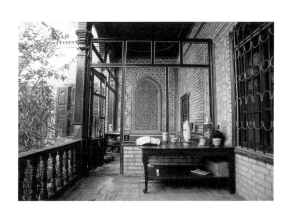

19　住宅外廊　*19*頁

住宅外廊的廊柱、挂落、欄杆等均是精美絕倫的雕刻工藝品。

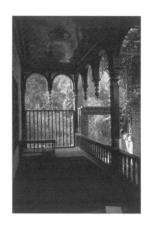

20　住宅內景　*20*頁

維族住宅中一般要設一間較大的起居室，用來招待客人，舉行家庭聚會；室內正面設壁龕，室內裝飾富麗堂皇，並具有濃鬱的維族風格。

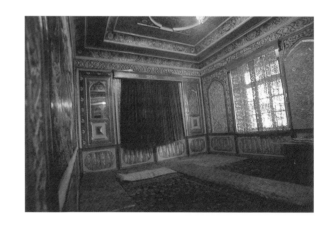

21　住宅外觀　*21*頁

這是喀什的另一所維族住宅。外廊的柱子、上屋頂的臺階等，富有地方特色。

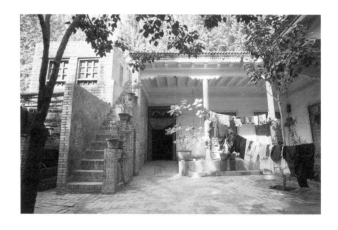

22　住宅入口　*22*頁

質樸的清水磚墻與色彩艷麗的門扇形成鮮明的對比，強調了入口。

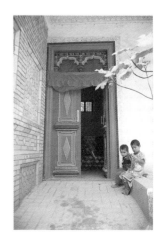

23 住宅細部 *23頁*

利用精細的砌磚工藝和磚石的自然質感，拼成有規則的花紋圖案，自然清新；拱券與牆上的方形圖案相映成趣。

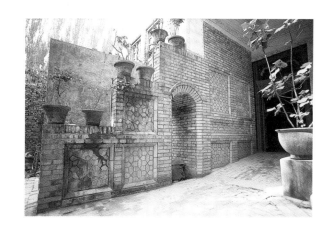

24 住宅內景 *24頁*

住宅內部裝飾豐富，用色大膽，反映了維吾爾族人民對生活的熱愛。

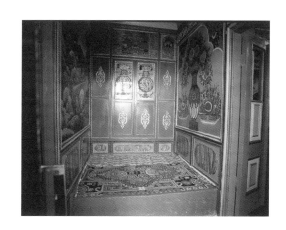

蘭州　白山窰洞居住區

始建於1985年。小區位於蘭州黃河北岸白塔山山溝，建築面積1.5萬平方米，是一個城市型集羣佈局窰洞工程，分為生活區、商業區、綠化區等。窰洞有很多現代化建築所無法媲美的好處和科學因素：節約土地與能源、冬暖夏涼、室內溫度濕度恰好適合人體最佳需要值；可以不占耕地，不破壞地表植被，有利於保護生態環境；可以防火、防風、防泥石流；沒有噪聲、光輻射、空氣污染和放射性物質污染；該小區是在近二十年研究的基礎上建設的，除了保持原有窰洞的優點外，還解決了舊窰洞"陰、暗、潮、悶"和抗震性差的問題。甘肅省建築設計研究院設計。

25 上下層叠的窰洞 *25頁*

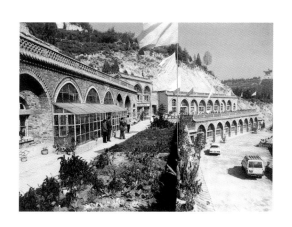

26 窰洞內景 *26頁*

新型窰洞除了保持原有窰洞的優點外，還解決了舊窰洞"陰、暗、潮、悶"和抗震性差的問題，室內光綫充足，乾燥舒適。

北京　臺階式花園住宅

80年代中期建於北方工業大學及天津川府新村等地。該住宅的精華是保證每戶有一個花園平臺，充分改善了住宅的居住功能，同時建築的立面造型豐富，色彩明快，是新時期對多層住宅形式的有效探索。清華大學建築系設計。

27 外觀之一 *27頁*

明快的色彩使住宅具有清新活潑的性格。宅間的大片綠地更營造了溫馨的生活氛圍。

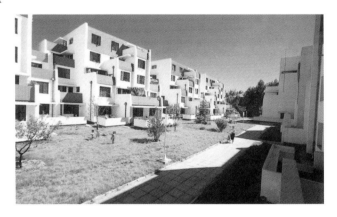

28 外觀之二 *28頁*

住宅造型高低錯落。充滿陽光的平臺既是每戶的小花園，又是立面設計的主要元素。

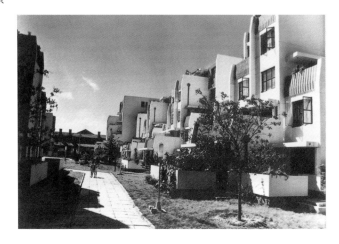

齊魯石化公司　辛店居住區

位於淄博市臨淄區辛店鎮，佔地68公頃，建築面積70萬平方米，配套及服務設施齊全，屬多功能綜合性的居住區。結合地域文化，靈活佈置綠化與小品，環境優美。中國建築東北設計研究院設計。圖片提供：中國建築東北設計研究院。

29　街景鳥瞰　*29頁*

居住區道路通而不暢，住宅沿街有序排列，空間層次較豐富。

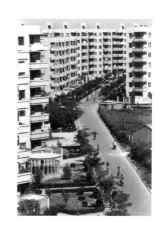

30　高層住宅　*30頁*

佈置在居住區的周邊，與多層住宅形成高低錯落的空間效果。

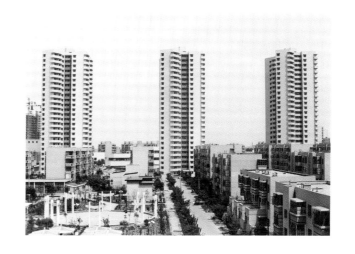

31　多層住宅庭院　*31頁*

住宅立面強調陽臺與窗戶的韻律變化和虛實對比。庭院內佈置綠化、小品，創造了優美的居住環境。

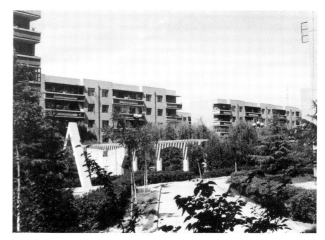

天津　80年代新住宅

進入80年代以來，建築師們首先對住宅形式進行了多種探索，對住宅設計的創新具有積極的意義。

32　"蛇形"住宅　*32頁*

蜿蜒流暢的"蛇形"住宅，打破了直綫型住宅的單調佈局，創造了圍合感極强的富有變化的空間。

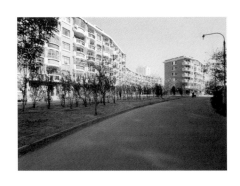

33　小屋簷住宅　*33頁*

在住宅的外簷部做小坡頂，陽臺的上部及頂層窗戶均做相應的屋頂和窗套變化，使立面造型生動活潑；外簷用清水磚墻，配以白色窗套與陽臺，建築外觀明快大方。攝影：穆秀英。

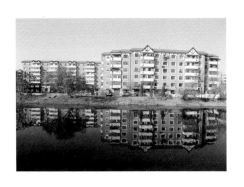

34　欄杆式女兒墻住宅　*34頁*

這是住宅簷部處理的另一種形式，將女兒墻部位做成欄杆，間隔配置山花形裝飾，試圖反映天津住宅歷史上曾受過外來影響的文脉；外簷色彩明快。攝影：穆秀英。

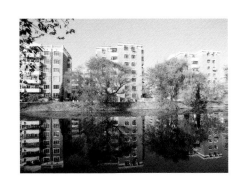

東營　新興石油城住宅

從70年代開始，隨着勝利油田的開採，東營作爲一個新興的石油城迅速崛起，它的住宅建設也取得了可喜的成績，很多住宅小區的設計均有其獨到之處。

35　勝利油田仙河鎮住宅庭院　*35頁*

仙河鎮規劃密切結合自然地貌、河流與樹木，規劃總人口6萬人，分佈在8個居民村，每個村由4~5個住宅組團組成，每個組團容納400~500户居民。住宅佈置與單體設計力求多樣化，每個村各具特色。如中華村用鏈條形和錯列形構成封閉或開放的空間，庭院中佈置綠地和兒童游戲場，具有良好的景觀環境和可識別性。同濟大學城市建築規劃學院設計。

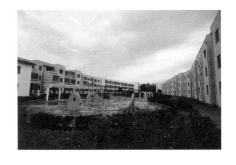

36 勝利油田仙河鎮住宅庭院 *36頁*

建設村是仙河鎮近年來興建的，住宅外觀色彩更趨明快。

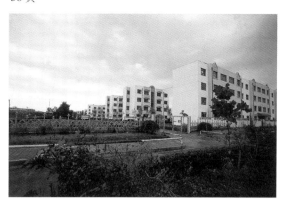

37 勝利油田局機關西三區庭院 *37頁*

東營的住宅小區注重開發公共綠地和文體活動場所，尤其是在當地土質碱化嚴重、苗木成活率低的情況下，採用微區換土、修池隔碱、薄膜隔碱等方法，使苗木成活率達到95%以上，公共綠地尺度宜人。

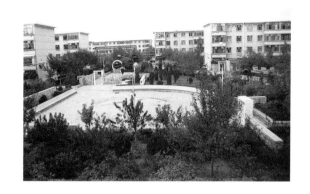

38 勝利油田集輸小區中心 *38頁*

中心區佈置大片的水面，配置古色古香的亭子與水榭，爲小區增添了生活情趣。

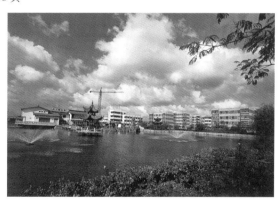

39 府前小區住宅組團庭院 *39頁*

連續佈置的半圓形座椅，劃分了活潑的休息空間；純净的藍色與住宅詹口艷麗的紅色互爲映襯。

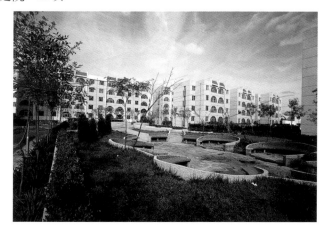

深圳　蓮花北村

始建於1984年，位於深圳市福田區，用地面積約13公頃，提供住房1600多套。

40　鳥瞰　*40頁*

多層住宅呈組團佈置，高層住宅點狀周邊佈置，錯落有序。

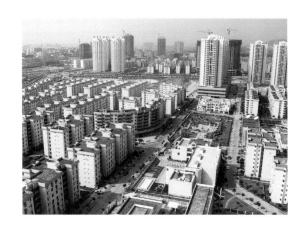

41　入口鋼雕　*41頁*

入口處作一組小品，強調了與城市其他空間的領域感，鋼雕爲盛開的蓮花，揭示了小區的名稱。

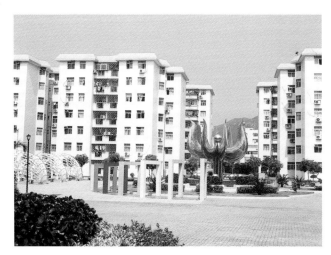

42　中心綠化　*42頁*

小區中心佈置大片綠地，形成中心花園。這裏有樹木花草、小品、連廊，組成豐富的景觀，形成整個小區藝術處理的高潮。

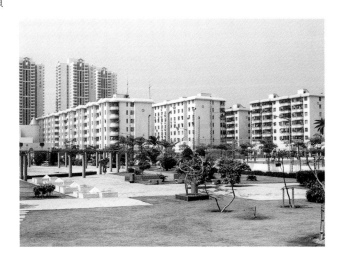

43 住宅庭院 *43頁*

庭院是居民最接近的綠地，用幾組簡潔的小品、鮮明的紅色配合芭蕉等綠色植物構築了一個舒適又獨具特色的空間。

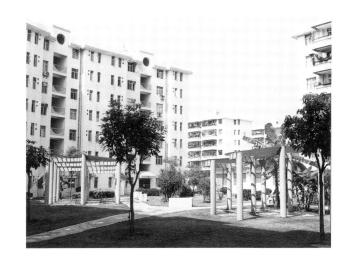

深圳　怡景花園
這是80年代初較早建成的花園式住宅之一。

44 住宅區鳥瞰 *44頁*

利用起伏的地形，有機地佈置各類聯排式或獨立式住宅，環境優美。攝影：孟子哲。

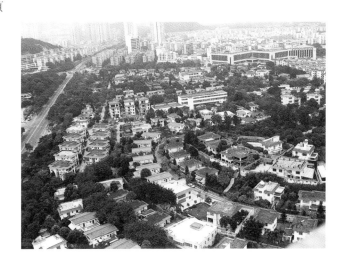

45 住宅外景之一 *45頁*

住宅採用平緩的坡頂，運用了當地的石材做外裝飾材料，營造了一種親切自然的氣氛。

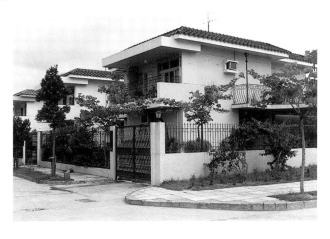

46　住宅外景之二　*46*頁

住宅造型小巧玲瓏。石牆與窗戶形成虛實對比，具有韻律美。比例合適的陽臺和通透的欄杆，更爲住宅增添了些許嫵媚。

北京　方莊居住區

方莊居住區位於北京市舊城南部邊緣。1986年始建。佔地147.6公頃，規劃住宅181萬平方米，居住7.75萬人。是一個融居住、商業、生活、綜合辦公、工業商務、旅館公寓等爲一體的大型居住區。

47　芳城園中心高層住宅　*47*頁

區內建築以高層爲主（約佔總面積的80%），是一個容積率高、建築密度低、空間寬敞、環境優美的居住新區。

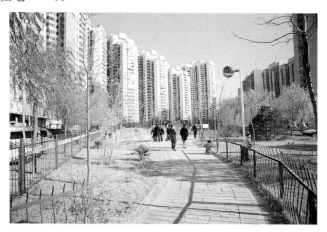

48　芳城園中心綠化　*48*頁

綠草叢中，有亭翼然，綠化與小品設置得當，環境宜人。

49 住宅圍合的中心庭院　*49頁*

　　小區中心留有大片綠地，形成中心庭院，既是居民活動休憩的好去處，也是小區的"綠肺"。

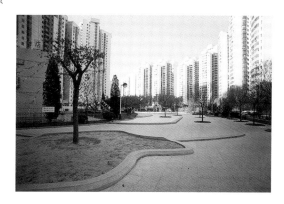

50 芳城園多層住宅　*50頁*

　　多層住宅採用曲綫形紅色坡屋頂，在淺色挺拔的高層建築的襯托下，更具韻味。

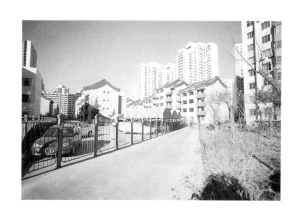

北京　安慧里居住區

　　小區位於北京西部亞運村旁，佔地 39.2 公頃，總建築面積 78.87 萬平方米，其中居住面積 61.44 萬平方米。

51 高層住宅群　*51頁*

　　本小區以高層高密度爲主綫，在全區中心設 4.6 公頃的集中綠地，四周環形佈置高層住宅，再向外佈置多層住宅和各類大型公共建築，形成了獨特的空間效果。

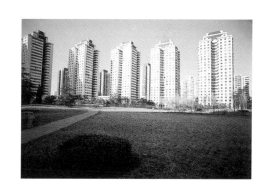

52 高層住宅庭院　*52頁*

　　鬱鬱葱葱的庭院綠化，與周圍挺拔秀俊的高層住宅形成對比，相映成趣。

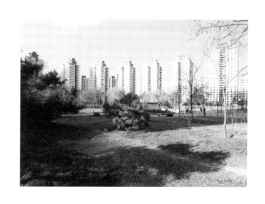

北京　德寶居住小區

小區始建於1990年。位於西直門立交橋西側，佔地5.2公頃，總建築面積10.50萬平方米。北京市房屋建築設計院設計。攝影：陳曉剛。

53　鳥瞰　*53頁*

小區住宅以6層爲主，南北向坡頂，高低錯落，層次豐富，色彩明快。與相鄰的展覽館建築風格較爲和諧。

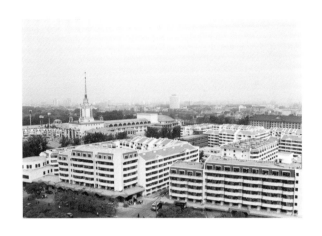

54　小區幼兒園　*54頁*

幼兒園以圓、弧形爲裝飾母題，以紅、淺米黃爲基本色彩，和諧又不失活潑。

北京　東花市小區

小區始建於1990年。小區一期工程位於崇文門東大街，東便門立交橋南側。佔地5.22公頃，總建築面積10.08萬平方米。北京市房屋建築設計院、北京市園林局設計院設計。攝影：陳曉剛。

55　住宅外景　*55頁*

小區住宅均爲4～6層南北向坡頂建築，高低錯落，層次豐富，色彩明快。

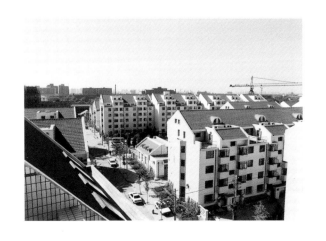

56　多層點式住宅　*56頁*

小區利用地勢西北高東南低的有利條件，結合綠地、庭院，設計了各類矮牆、花池等，豐富了室外環境。

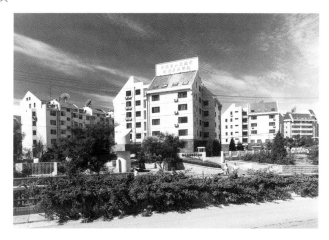

57　小區幼兒園　*57頁*

紅花綠樹映襯的小區幼兒園，婷婷玉立於住宅羣中，成爲小區的一景。

58　住宅內景　*58頁*

起居室靠近廚房處，佈置一個就餐空間，既方便了生活，又營造了溫馨的家居氣氛。

北京　菊兒胡同

始建於1990年。位於北京市舊城區，屬舊區改造工程。第一期工程建築面積2760平方米，將七個舊有院落改造成四個新院落，住房套數由44戶增至46戶，人均居住面積由5.2平方米增至12平方米；第二期工程又選擇最破舊的192戶，用地1.14公頃繼續進行改造。極大地改善了居民的生活環境，設計者提出的"類四合院"式的新街坊體系，對北京四合院住宅的有機更新也是一次成功的實驗。清華大學建築學院設計。

59　新四合院鳥瞰　*59頁*

用高低錯落的住宅、過街樓等圍合成新四合院；粉牆黛瓦，不同於老北京的民居色彩，但却顯露出北方住宅的韻味。

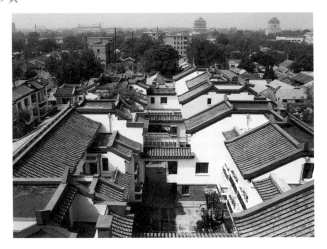

60　新四合院　*60頁*

新四合院既保留了老四合院的神韻，又保證了每戶的寧静與私密性。

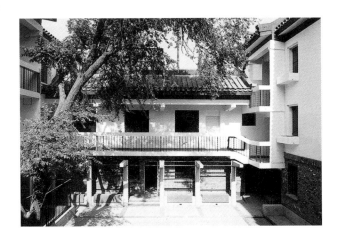

61　新四合院內綠化　*61頁*

設計中精心保留下的古樹，爲新四合院增添了魅力。

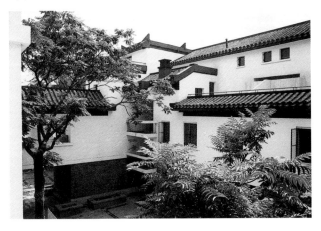

62　住宅外景　*62頁*

住宅首層外墻採用原民居的舊灰磚，充分利用了舊有材料，延續了老北京民居的文脉；上部爲粉墻黛瓦，體現了新住宅的"有機更新"。

天津　川府新村

1987~1989年建。位於天津市區偏西部，離市中心約5.5公里，小區佔地12.83公頃，總建築面積157837平方米；其中住宅建築面積137364平方米；公共服務設施建築面積20473平方米；可提供住房2398套，約居住8400人。小區規劃在設計中充分重視規劃師與建築師的密切合作，通過規劃的意圖要求與建築形式的多樣化相結合，達到了空間層次豐富與規劃佈局的完整性。每個組團採用不同的住宅單體和不同的空間構成。小區四個組團分別冠以"田川里"、"園川里"、"易川里"、"貌川里"，取田園易貌之意。四個組團各有特色，具有强烈的可識別性。天津市城鄉規劃設計院、清華大學、中國建築標准設計研究所、天津市建築設計院等設計。

63　連廊式住宅　*63頁*

"貌川里"處於小區中心，採用"麻花型"七層大柱網升板住宅，首層頂部做成外連廊式大平臺，形成一個整體，既利於交通，又創造了獨特的建築形象。圖片提供：天津市建築設計院。

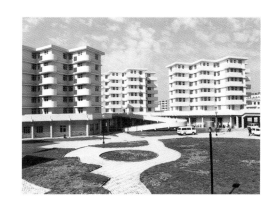

64　臺階式花園住宅　*64頁*

"園川里"選用臺階式花園住宅，組團採用里弄與庭院相結合的方式，以小廣場、里弄及庭院形成疏密有致的空間層次。攝影：張萍萍。

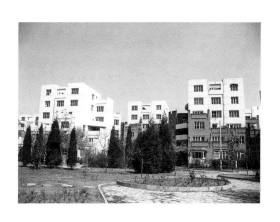

濟南　燕子山居住小區

1987～1989年建。小區地處濟南市東部，離市中心約3.8公里，佔地17.11公頃，總建築面積219500平方米；其中住宅建築面積201098平方米；公共服務設施建築面積18449平方米；可提供住房3468套，約居住12138人。小區在規劃佈局中從實際出發，因地制宜，充分考慮當地氣候特點及地區民風、民俗特色，做了多種"新型院落式鄰里空間"的嘗試。

院落式鄰里空間的基本模式是由南北加大距離的單元式拼聯住宅組合而成，分別設置朝向內院的南北入口，山牆採用內遞錯的手法圍合成內向空間，輔以圍墻、組團標誌等形成院落。這些大小不等的院落為居民提供了人際交往場所，密切了鄰里關係，有強烈的可識別性和較強的封閉性，增加了居住的安全感和歸宿感；院落又提供了良好的日照與通風，適應本地南、北氣候過渡地帶的條件。

65　中心公園　65頁

位於小區的中部，尺度適宜，為居民提供了人際交往場所，密切了鄰里關係。

66　入口及雕塑　66頁

入口佈置了小區級公建，方便居民購物；寬敞的廣場上點綴綠化及區標雕塑，具有強烈的領域感和識別性。

無錫　沁園新村

1987～1988年建。位於無錫市南郊，離市中心5公里，佔地面積11.40公頃，建築面積12.5萬平方米，其中住宅57幢，建築面積11.2萬平方米；公共服務設施20項，建築面積1.3萬平方米；總投資7955萬元，可提供商品房2102套，約居住7300多人。小區採用了改良型行列式佈置手法，將點式住宅和條式住宅搭配，條式住宅單元拼接長、短結合，南北進口相對佈置，插配一些臺階型花園住宅和四五層住宅樓，既為住宅爭取了較好的朝向，同時使小區空間有所變化。小區還將不同屬性的空間領域作了劃分，並強調了空間的序列，精心配置公共綠地的小品及綠化。在設計上，完善了住宅的内部設施，注意了内部設施與公共服務設施、市政設施的配套建設。住宅吸取了江南民居的傳統形式，成為具有濃鬱江南地方風格的花園式住宅小區。無錫市建築設計院等設計。

67　主入口　*67頁*

主入口的設計吸取了江南城鎮老街巷的佈局手法。排排住宅面街而立，密度雖高，卻極富江南情趣。左側的小品成為小區獨特的標誌。

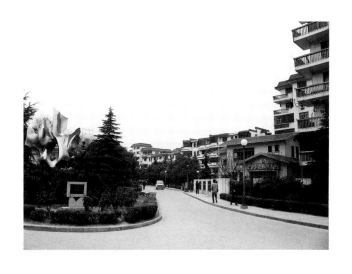

68　住宅與庭院　*68頁*

小區内的綠化庭院不但美化了景觀，而且保證了居住環境質量。

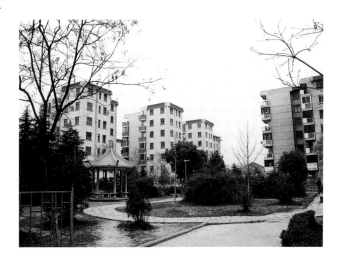

北京　恩濟里小區

1990~1992年建。小區位於北京市西部，佔地面積9.98公頃，建築面積13.62萬平方米。容納1885戶，6226人。規劃採用小區—組團—住宅的結構，將小區劃分爲四個組團，每個組團容納400戶左右居民；住宅組團吸收了北京傳統四合院的形態，一個組團作一個出入口，封閉、内向、安全；合理地劃分空間領域，化消極空間爲積極空間；遵循人的行爲軌迹，安排各項公共設施；小區道路爲蛇形，使交通"通而不暢，順而不穿"；住宅設計利用躍層坡頂，配置紅瓦，在住宅入口設計一些小標誌，爲居民創造了良好的環境意象，增加了住宅的可識別性；在小區中，還引入了無障礙設計，爲殘疾人提供了方便的住宅和環境。北京市建築設計研究院設計。

69　鳥瞰　*69頁*

"蛇形"的道路，使小區交通"通而不暢，順而不穿"；住宅設計利用躍層坡頂，配置紅瓦，與白墻、深色窗戶相配合，營造了一個色彩明快、優雅的居住環境。攝影：楊超英

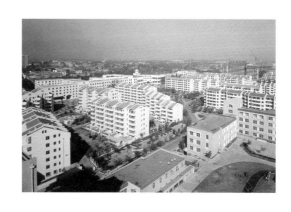

70　中心公園　*70頁*

位於小區中部，主路一側；公園以綠地爲主，在制高點上設置本區的標誌物——安居亭。該造型廣泛應用於本區住宅的門頭及建築小品上，使整個小區統一有序。

71　周邊綠地内的游戲場　*71頁*

小區的東側有高壓綫走廊，設計者將其利用做周邊綠地；綠地中佈置一些有特色的游戲場。

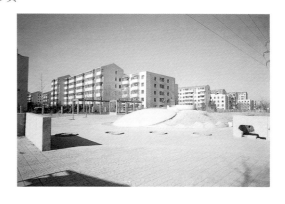

72 住宅內景　72頁

在住宅頂層，利用坡屋頂設置閣樓，既豐富了立面造型，又使頂層住户得到面積的補償，也形成了良好的室內景觀。攝影：楊超英。

上海　康樂小區

1990年～1991年建。小區位於上海市郊西南部，佔地8.72公頃，建築面積11.87萬平方米，容納2154户，7539人。小區設計針對上海市人口多、土地緊、住房擠的實際情況，借鑒上海里弄建築特色，淡化組團，採用小區—街坊—住宅組羣的規劃結構，將2～3幢住宅形成半封閉的住宅組羣，並配備基本的生活服務設施和綠化庭院，每3～4個住宅組羣圍成一個封閉的街坊，小區由四個街坊組成，每個街坊各有特色；住宅採用小面積、大進深、小面寬等以獲得良好的經濟效益，共有七種住宅單體，其平面合理，造型新穎，立面色彩豐富；綠化與小品配置得當。

73 住宅外陽臺變色處理　73頁

設計者在陽臺上，大膽地運用跳躍的紅色系列，採用退暈等手法，使住宅的立面出現了令人耳目一新的藝術效果；住宅前面的玲瓏活潑的小品，更將其烘托成住宅區里的一處良好景致。

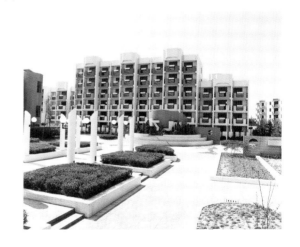

74 住宅外景之一　74頁

各街坊的住宅形式各异，四層條形住宅標准較高；立面上用圓、弧等元素統一，色彩趨於淡雅，局部用一些跳躍色點綴。

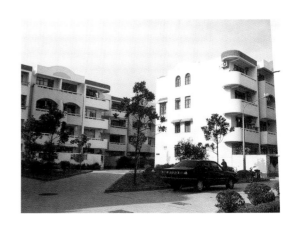

75 住宅外景之二 75頁

點式住宅更強調其體型的凹凸變化。

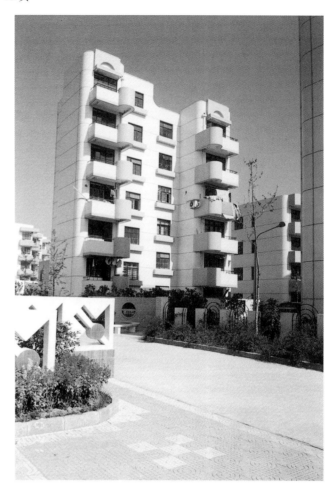

76 小區幼兒園 76頁

採用一些貼近兒童心理的建築語匯與色彩，清新活潑。

成都　棕北小區

1990年～1992年建。小區位於成都市區南部，是棕樹居住區的九個小區之一。佔地12.25公頃，建築面積15.59萬平方米，容納2414戶，8449人。規劃採用小區—組團—住宅的結構，將小區劃分爲四個組團，每個組團容納居民600戶左右；住宅組羣以條式加盡端蛙式、蝶式等組成了有圍有透，豐富多樣的室外空間，合理地劃分空間領域，化消極空間爲積極空間；遵循人的行爲軌迹，安排各項公共設施；小區道路爲風車型，使交通"通而不暢，順而不穿"；住宅設計採用小面積、大進深、小面寬等以獲得良好的經濟效益。中國建築西南設計研究院設計。圖片提供：中國建築西南設計研究院

77　綠化與住宅　77頁

中心公園的周圍設計點式住宅，既對公園有良好的圍合感，又不會影響小區的通風，使公園的良好環境能滲透到住宅組團裏。

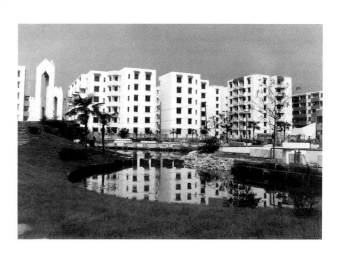

78　"蛙式住宅"外觀　77頁

"蛙式住宅"平面呈"蛙形"，設計合理，經濟適用；立面造型獨特，陽臺、窗套等細部設計精緻。

合肥　琥珀山莊

1990～1992年建設。小區位於合肥市區西，緊靠舊城及環城公園，用地狹長，佔地11.398公頃，建築面積11.76萬平方米，容納1428戶，4998人。小區充分利用地形，順應地勢，設計了便捷自然的道路系統，沿着主干道佈置四個形式各異的住宅組團；小區的南入口佈置下沉式商業中心，小區北端保留原有水塘，作爲小區的游園中心，配置了青少年、老年活動中心；住宅設計改善了居住質量，外部造型突出皖南民居的地方特色，採用馬頭墻、弔樓等符號，創造了優美的山莊環境。安徽省建築設計研究院、合肥市建築設計院等設計。

79　環湖住宅　*78頁*

小區北端將原有水塘改造爲小區的游園中心，沿湖設計了一組有濃鬱皖南民居風格的住宅。從湖面南望，但見碧水藍天映襯粉墻紅瓦，層層叠叠給人以居住情趣。

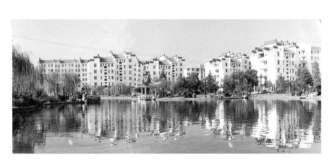

80　下沉式公共建築　*80頁*

充分利用地形的高差，設計成下沉式公建廣場，有效地劃分了公建與住宅的空間領域，減少了相互間的干擾。

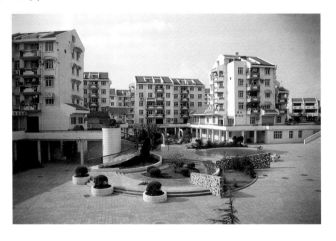

81　住宅與庭院之一　*81頁*

巧妙地處理地形的高差，使之形成獨具特色的山莊風貌。

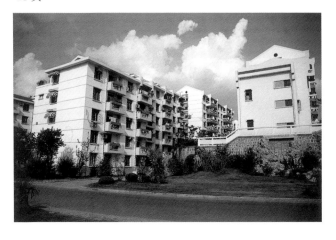

82 住宅與庭院之二　　82頁

下沉式庭院內做一些建築小品，成爲居民休息活動的場所。

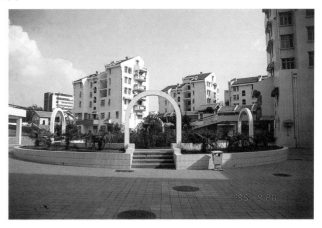

83 住宅與庭院之三　　83頁

起伏的地形使庭院空間豐富多彩；住宅簷口、陽臺的細緻處理使立面新穎生動。

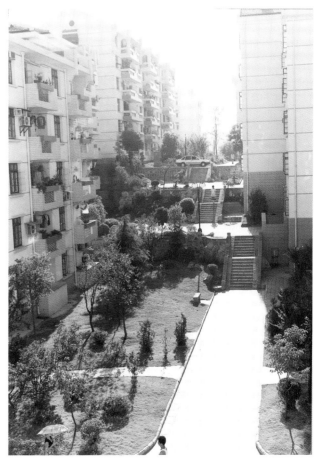

常州　紅梅西村

1990~1992年建設。小區位於常州市區東北角，佔地14.86公頃，總建築面積16.07萬平方米，容納2277戶，8000人。規劃採用小區—組團—住宅的結構，將小區劃分爲五個組團，住宅組羣爲里弄式或院落式，合理地劃分空間領域，化消極空間爲積極空間；小區道路爲袋形，使交通"通而不暢，順而不穿"；住宅設計採用小面積、大進深、小面寬等以獲得良好的經濟效益。頂層閣樓充分利用。小區環境設計得當、優美。常州市城市規劃設計研究院設計。攝影：姜書明。

84　區中心鳥瞰　　*84頁*

小區中心正對主入口，它將服務中心、物業管理等圍繞公共綠地佈置，將文化站、幼兒園等與公共綠地結合起來佈置，方便管理和使用。

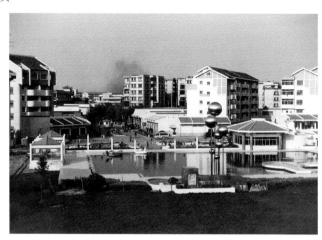

85　住宅與庭院　　*85頁*

住宅採用兩坡屋頂，山墻處仿做部分南方穿斗式建築構架；每個組團的住宅有不同的顏色和不同的組團標誌，增强了住宅的識別性；庭院中，巧妙地利用流水、鋪地、植物、草坪，構成了輕靈雅致的江南風格。

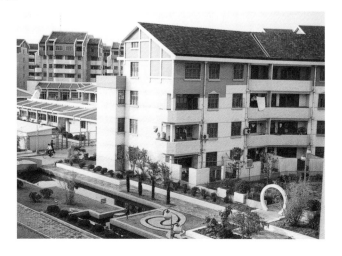

86 幼兒園　*86頁*

位於中心綠地一側，將游戲場地設在中心綠地中，節約了用地，也起到了相互借景的作用。

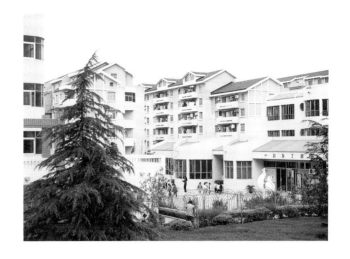

濟南　佛山苑小區

1990～1992年建設。小區位於濟南市舊城區南門外，佔地11.38公頃，總建築面積17.24萬平方米。容納2264戶，7471人。該小區是典型的舊城改造區，規劃採用小區—組團—住宅的結構，結合原有住宅將小區劃分為6個組團。住宅組羣以條式為主，形成了套院式、並列式、自由式的院落佈局。組成了有圍有透，豐富多樣的室外空間。各項公共設施分別安排在小區的兩個入口和區中心。濟南市規劃局、濟南市規劃設計研究院等設計。

87 中心綠地　*87頁*

設在主路一側，與主路有三米左右的高差，從而形成了較安靜的氛圍。綠地中佈置了水面和草坪，中部放置大型石雕——彌勒佛，點出了"佛山苑"的主題。

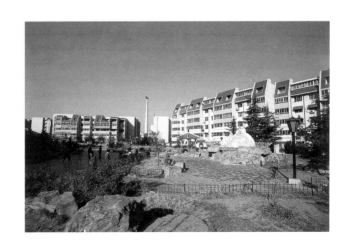

88 退臺式住宅　*88頁*

在住宅的端單元採用層層退臺的形式，既可使住宅增加新的套型，平面設計更加靈活，又使立面造型更加豐富。

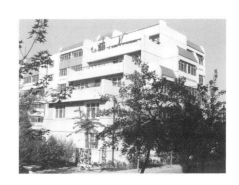

青島　四方小區

1990～1993年建。小區位於青島市四方區東部，地形高差較大，佔地17.30公頃，建築面積17.67萬平方米，容納3452戶，12082人。規劃採用小區—組團—住宅的結構，根據地形將小區劃分爲七個組團，住宅組羣以條式爲主，輔以一些點式，組成了有圍有透，豐富多樣的室外空間。沿主幹道佈置各項公共設施；住宅設計在屋頂及臺地利用上吸取青島地區建築的傳統特點，使其具有很強的地方特色並豐富了環境景觀。青島市建築設計研究院設計。

89　中心區住宅外觀　*89頁*

圍繞小區中心佈置了多層與高層住宅，多層住宅的頂部借鑒青島原德式建築的手法，延續了地方建築文脉。

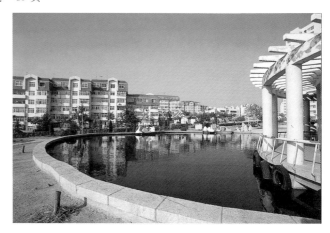

90　中心公園　*90頁*

利用原有池塘改建成游覽水面。小巧的亭廊與遠處的高層住宅相映成趣。

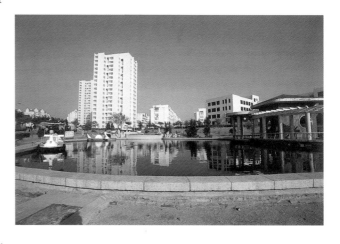

91　住宅庭院　*91頁*

住宅圍合的庭院中，適當地佈置一些小品，成爲居民户外活動的場所。

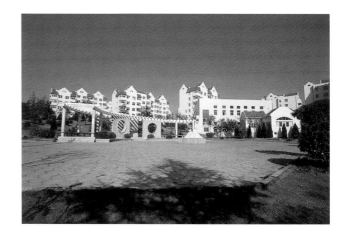

92 住宅外觀之一 92頁

層層叠叠的屋頂，使點式住宅造型豐富；地形高差的處理及石材臺基的運用體現青島建築的地方特色。

93 住宅外觀之二 93頁

"紅瓦綠樹，碧海藍天"——體現了青島近代建築的風格。

石家莊　聯盟小區

1990~1993年建。小區位於石家莊市區西北角，佔地24.79公頃，建築面積34.32萬平方米，容納4500户，15750人。規劃採用小區—組團—住宅的結構，用道路將小區劃分爲五個組團，每個組團容納600~800户左右居民；住宅組羣以條式加盡端點式等組成了有圍有透，豐富多樣的室外空間；住宅設計中有一萬平方米左右的小康實驗住宅，是在一系列研究基礎上的實踐，提高了居住功能，獲得了良好的經濟效益，該住宅1995年獲建設部優秀住宅設計一等獎。圖片提供：張菲菲

94 中心鳥瞰 94頁

小區中心爲區級公園，面積較大；設有文化活動站等建築，闢有草坪、下沉式音樂場、花磚鋪地等設施，形成了富有層次的室外空間，是居民户外活動交往的理想場所。

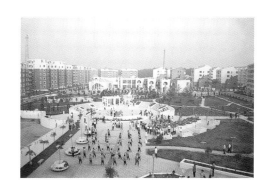

95 兒童游戲場 95頁

兒童游戲場與變電室等配套建築，被設計成形式活潑的建築小品，活躍了整個小區的氣氛。

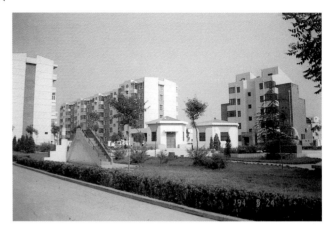

96 住宅與庭院 96頁

住宅在簷口、屋頂、陽臺等處作細部處理，打破了原有住宅呆板的外觀。

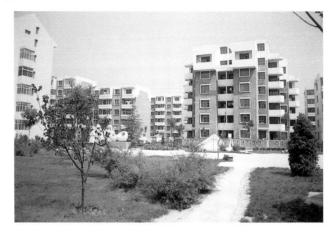

唐山 新區11號小區

1992～1994年建。小區位於唐山市豐潤新區西北部，佔地面積13.30公頃，建築面積12.59萬平方米，容納2066戶，7231人。規劃採用小區—組團—住宅組羣的結構，小區劃分爲六個組團，每個組團容納350戶左右居民。小區保留了原有的樹木。結合小區中心，形成了良好的環境。唐山市規劃建築設計研究院設計。

97 住宅外景 97頁

住宅外部造型將平屋頂稍稍起坡，象徵着唐山地區民居的弧形屯頂，頂層與下部用顏色區分，有一定的地方特色。

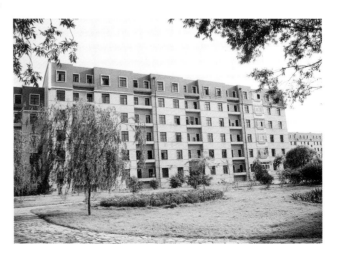

蘇州　三元四村

1990~1993年建設，位於蘇州市河東新區，是三元新村的一個小區。佔地 5.06 公頃，建築面積 5.74 萬平方米，容納914戶，3199人。規劃充分利用近水遠山的自然景觀，在小區外部留出 30 多米寬視綫通廊，將優美景色引入小區；將主要公建佈置在主入口沿河兩側。小區十字型道路，將小區劃分爲四個組團，每個組團容納居民近 250 戶。住宅以條式爲主，輔以部分點式，空間層次豐富。蘇州市規劃設計院設計。

98　小區入口　*98頁*

小區採用十字型道路，入口處設置花壇及天然奇石，將城市公共空間與小區空間加以分隔，空間層次豐富。

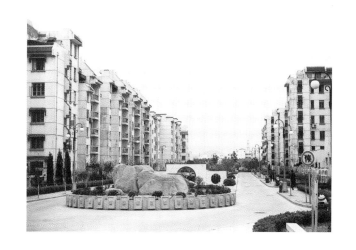

無錫　蘆莊小區

1990~1993年建。小區位於無錫市南郊，原屬蘆莊居住區的一個組成部分；佔地 10.34 公頃，建築面積 12.98 萬平方米，容納2046戶，6770人。規劃採用小區—組團—住宅組羣的結構，將小區劃分爲四個組團，每個組團有獨用的公共綠地；住宅組羣以條式爲主，合理地提高了住宅密度。無錫市規劃設計院、無錫市民用建築設計院等設計。

99　沿河住宅　*99頁*

沿河住宅錯落有致，屋頂的曲綫與環境相映和諧。

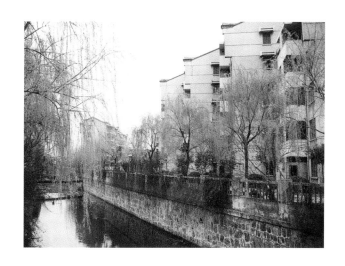

100　住宅庭院　*100頁*

條形庭院用半高的通透圍牆圍合，既限定了空間領域，又互相滲透。

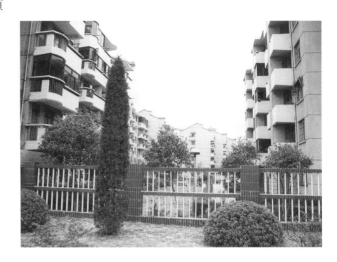

上海　三林苑小區

1994～1995年建。小區位於上海浦東新區西南部"三林城"內，佔地13.8公頃，建築面積18.34萬平方米，容納2092戶，6695人。規劃採用小區—組團—住宅的結構，將小區劃分為6個組團。設計運用了現代城市設計思想與方法，將小區的整體環境設計為一個以小區中心大片草坪（約7500平方米）和具有歐陸風格的步行水街為構圖中心的總體佈局，並以淺牆紅瓦、過街樓、坡屋頂、老虎窗、弧形長廊、架空層、彩色地磚、植草磚、百米長形水池、不銹鋼旱魚雕塑、小天使噴泉、室外兒童游戲器械、天然巨石、大片草地等物質要素，構成了具有90年代上海風格的居住區。同濟大學建築設計研究院設計。

101　住宅與水景　*101頁*

具有歐陸風格的百米長形水池、噴泉、不銹鋼旱魚雕塑是整個小區構圖中心的重要組成部分，映襯着淺牆紅瓦的現代化住宅，具有濃鬱的現代上海風格。

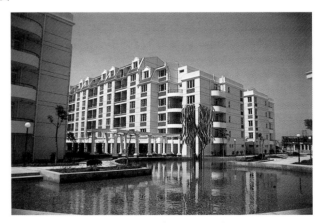

102　住宅外景　*102頁*

圍繞中心大片草坪佈局的多層住宅，在臨草坪的方向均做退臺處理，形成由外向內層層跌落的空間效果；並以淺牆紅瓦、過街樓、坡屋頂、老虎窗、架空層等建築語彙，精心勾畫了90年代上海風格的住宅形象。

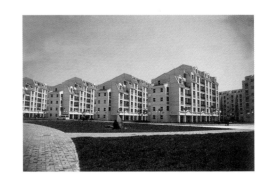

103　首層架空住宅及里弄式庭院　*103頁*

將住宅首層架空可提高土地的利用率，同時解決了居民車輛的存放，也使整個居住區有更良好的自然通風。

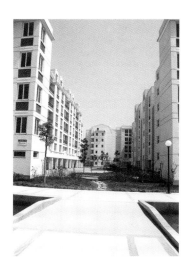

104　小區街景　*104頁*

將小區的環境作爲整體考慮，行道樹、草坪、路燈、鋪地磚等都成爲構成良好環境的重要因素。

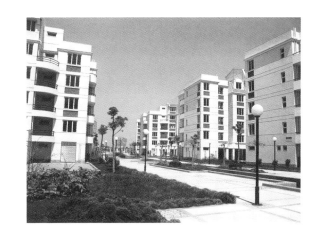

鄭州　綠雲小區

1993～1995年8月建。小區位於鄭州市區西南部，總佔地12.56公頃，總建築面積15.68萬平方米，居住1353戶，4736人。小區劃分爲四個不同佈置的組團，每個組團由幾個庭院式住宅組羣組成，每個庭院容納100戶左右居民；小區道路爲Y形，使交通"通而不暢，順而不穿"；住宅設計適應商品化的需要，平面有點式、條式、大開間靈活隔斷式、老少戶式、閣樓式、別墅式等15種形式，多種戶型；小區並採取了有效的防風沙措施，取得了良好的環境效益。河南省城鄉規劃設計研究院設計。　圖片提供：張菲菲

105　住宅外景　*105頁*

住宅外形簡潔、色彩明快，屋頂略有坡度，輕盈美觀。

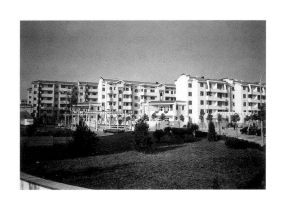

106 庭院小品 *106頁*

在庭院中設計一些雕塑、花架，美化了環境。

太原　漪汾苑小區

1990～1993年建。小區位於太原市區西部，是興華街南居住區的一部分；佔地面積26.44公頃，總建築面積30.106萬平方米，容納4117戶，14410人。規劃採用小區—組團—住宅的結構，小區道路為風車形，將小區劃分為七個組團。住宅設計在獲得良好的經濟效益的同時，注意改善環境效益。山西省建築設計院、太原市建築設計院、太原市城市規劃設計院等設計。圖片提供：張菲菲

107 全景鳥瞰 *107頁*

小區綠化中心面積較大，層次豐富，為居民提供了良好的休憩天地。

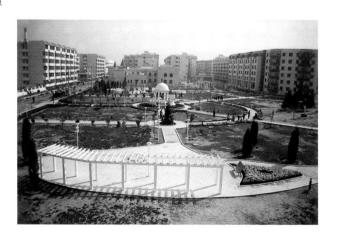

108 住宅庭院 *108頁*

庭院採用幾何圖案佈置，鋪地整齊，中部點綴自然形狀的山石，平實中又見變化。

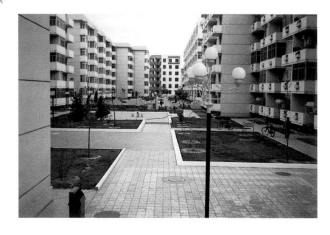

廣州　名雅苑小區

1990～1994年建。小區位於廣州市天河區，佔地6.88公頃，總建築面積12.56萬平方米，居住996戶，3486人。該小區重視整體設計，具有一定的超前意識，居住水平較高。規劃不拘泥於組團的規模，而是因地制宜地將全區自然劃分成三個風格各异的組團。廣州市城市建設開發總公司設計。

109　首層架空的住宅及庭院　*109頁*

局部架空住宅首層，使綠地互相滲透，開闊了視野，解決了首層住房潮濕問題，有利於形成良好的小氣候。

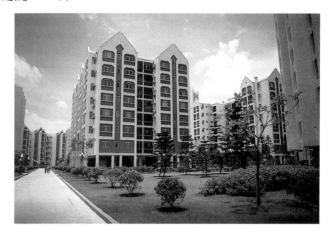

110　中心綠地及住宅　*110頁*

小區環境設計體現了廣州的地方特色，將集中綠地化成小塊庭院綠地，並賦予不同的內容，鋪地、草坪等強調幾何圖案，路燈與棕櫚樹比肩生輝。

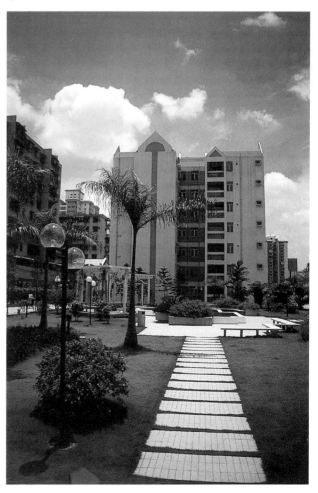

111 高層住宅及公共建築　*111頁*

各項公共設施齊全，考慮了現代生活的需要，並設置了機動車行駛與停放的空間，小區全封閉物業管理，具有一定的超前意識。

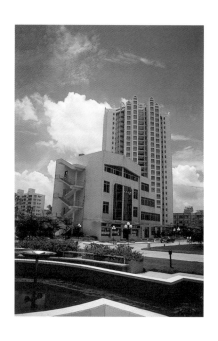

112 高層與多層住宅的結合　*112頁*

住宅有大進深工字形多層住宅、井字形高層住宅等，將其有機地組合，既節約了用地又形成了豐富的室外空間。住宅外部造型借鑒了香港、新加坡等地的風格，具有南國建築的風韻。

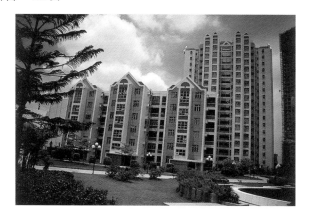

大慶　住宅小區集錦

大慶作爲我國最大的石油基地，多年來一直重視住宅建設。本項目選集了悅園、遠望、希望、景園、憩園、府明、怡園等九個小區，是近年來大慶市有代表性的住宅小區。這些住宅設計或氣魄宏大，或小巧精緻，色彩或淡雅或明快，均體現了設計者的良苦用心。

113 憩園小區沿街住宅　*113頁*

熱烈的色彩，新奇的形象，給住宅區注入了新的活力。

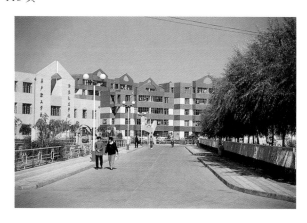

114　怡園小區中心　*114頁*

活潑的建築小品、盛開的鮮花，展示了良好的居住環境。

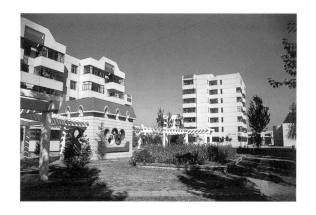

115　悅園小區中心　*115頁*

圍墻與拱券透露了些許古典神韻，與其後住宅的端莊造型卻十分協調。

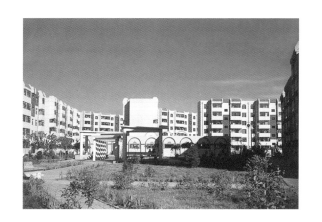

116　府明小區住宅及庭院　*116頁*

住宅前的庭院，花草芳菲，小品可人。間庭信步，不亦悅乎！

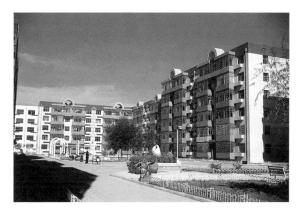

117　府明小區沿街住宅　*117頁*

沿街住宅與街心花園內的雕塑小品互相對照，形成新的一景，打破了街景的單調感。

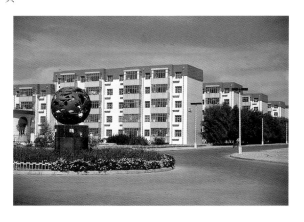

哈爾濱　遼河小區

118　中心綠化　*118頁*

大片草坪，將遠處的高層建築襯托得更挺拔，空間環境令人賞心悅目。

哈爾濱　宣慶小區

1992～1995年建。小區位於哈爾濱市區東部新區。小區中心環境設計頗有新意，將歐洲一些有名的建築物縮微在此，已成為人們休憩、留影、玩耍的良好場所。

119　入口　*119頁*

略帶巴洛克風格的歐式拱門，使小區入口別具一格。

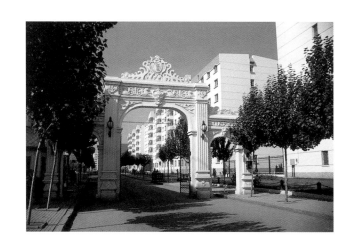

120　中心休息區　*120頁*

精緻的座椅、拼花的鋪地，處處可見設計者的匠心。

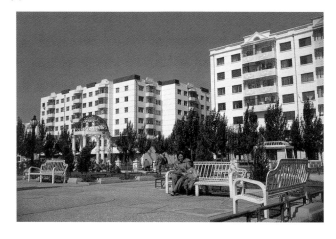

121 小區幼兒園 *121*頁

幼兒園設計新穎，其兒童游戲玩具頗有俄羅斯建築的韻味。

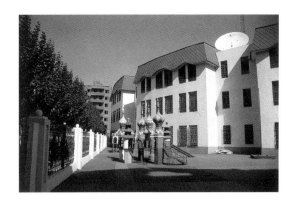

122 具有科技主題的兒童游戲場 *122*頁

這是一個非常富有創意的構思，值得贊賞。

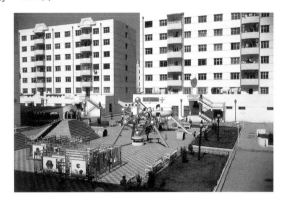

秦皇島　東華小區

123 中心花園 *123*頁

小區中心環境設計具有濃鬱的鄉土氣息，不失爲中小城市住宅設計的一個方向。攝影：沈樹生

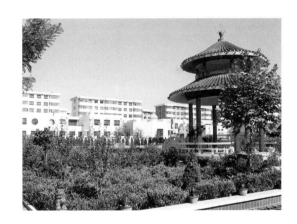

124 住宅入口綠廊 *124*頁

住宅入口處的小小花架，限定了一個空間。斑駁的樹影，增添了生活的情趣。

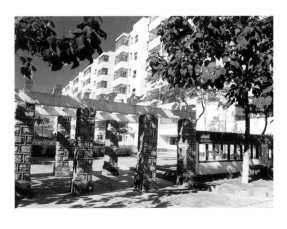

青島　銀都花園

1993~1995年建。爲高檔涉外住宅區，環境優美，住宅設計有高層公寓、多層公寓及低層別墅等，外形設計美觀，管理嚴格。東北建築設計院青島分院、青島市建築設計院等設計。

125　小區中心與雕塑　*125頁*

小區中心爲噴泉水池，中間爲不銹鋼羣雕，鋪地採用魚鱗狀水泥花磚，體現了青島海濱城市的特色。

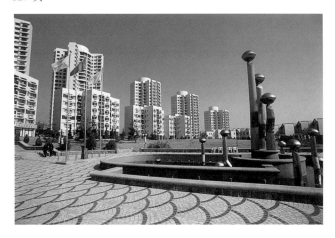

126　高層與多層住宅相結合的佈局　*126頁*

銀都花園位於面臨海濱的山地上，總體佈局中，因地制宜，將低層別墅、多層公寓及高層公寓沿山坡由低向高依次佈置，使得空間景觀豐富有序，每幢住宅均能看見大海。

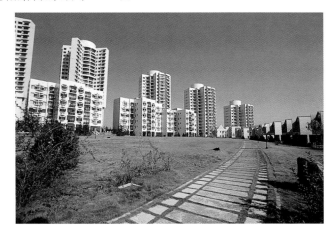

127　多層住宅與綠化　*127頁*

住宅陽臺、窗套等綫條採用波浪形的弧綫，窗户則採用海藍色的玻璃，外牆爲白色，充分體現了海濱建築的特色。蜿蜒的小路，精緻的草坪燈，大片的草坪和婀娜的雪松更增添了環境的美感。

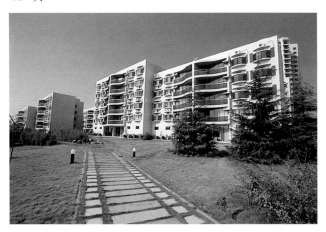

深圳　華僑城海景花園大樓

1989～1994年建。佔地2公頃，由四幢33層高層公寓及一幢4層商業裙房組成。總建築面積102734平方米；位於華僑城中心區，背山面海，環境優美。該設計平面佈局合理，使得户户能觀海，家家都朝陽；外形挺秀大方，形成良好的觀賞天際綫。建設部華森建築設計公司設計。

128　正面外景　*128頁*

蝶式平面使得立面形體豐富。小方窗、橫綫條窗的交替使用，上下顏色的變化，使得立面造型活潑新穎，挺秀大方。

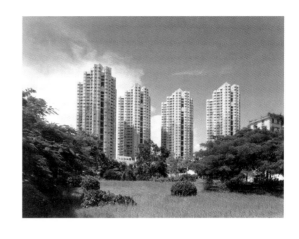

129　背面外景　*129頁*

由此遠望，綠樹成蔭的"錦繡中華"園和水波激灧的海灣成了大樓的背景，更使大樓顯得高聳挺拔。

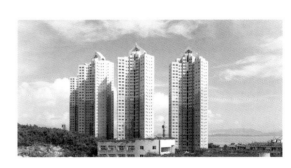

深圳　花菓山商住大樓

1988～1994年建。由二幢22層高層住宅及2層商業裙房組成，總建築面積29000平方米，前臨深蛇公路，後靠城市公園與體育場，居住環境良好。建設部華森建築設計公司設計。

130　正面外景　*130頁*

兩幢樓成"T"字形相交，正立面利用平窗、凸窗、角部陽臺等手法創造豐富的效果；側面則用實牆面與凹形空間的對比體現了挺拔向上。在凹形空間裏爲住户預留了空調機安裝位置。

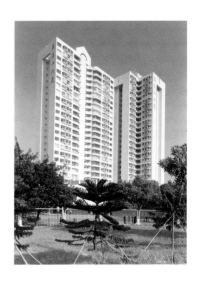

131　背面外景　*131頁*

臨水而立，更顯挺拔俊秀。

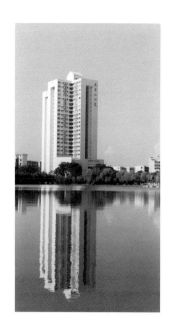

海口　銀谷苑住宅

132　平臺花園　*132頁*

銀谷苑小區屬高檔公寓住宅區，有良好的公共設施與物業管理。精心設置的花池、座椅、鬱鬱蔥蔥的亞熱帶植物，與簡潔挺拔、色彩淡雅的高層住宅一起營造了優美的居住環境。攝影：梁曉東、李華峰、曾志強

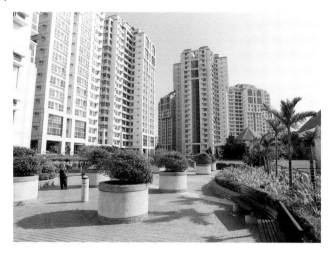

133　網球場　*133頁*

住宅旁設有完善的服務設施，網球場是人們閒暇時光顧的好地方。

海口　海景灣花園

134　小區入口　*134頁*

入口用花卉、綠草、叠石創造了生機勃勃的環境。攝影：梁曉東。

海口　龍珠新城
攝影：梁曉東、李華峰

135　小區游泳池　*135頁*

在南方地區，小區內設置游泳池，不但可以爲居民提供體育鍛煉場所，而且可以改善小區的居住環境和小氣候。

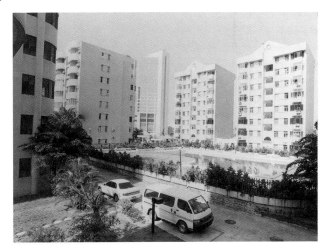

海口　夢幻園建設銀行宿舍

136　入口　*136頁*

夢幻園包括兩幢建設銀行宿舍，近似於蝶形平面；圓弧形陽臺及部分懸空構架使立面變化豐富，純净的白色外墻與天藍色的玻璃相得益彰。攝影：梁曉東、曾志强。

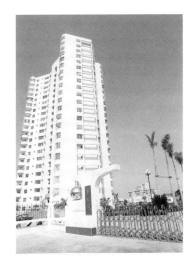

137 網球場 *137頁*

宿舍區有良好的外部環境，設有標準網球場和綠地。

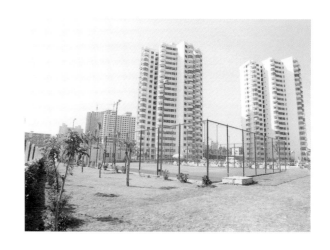

天津　體院北高層住宅

138 臨水外景 *138頁*

1986~1989年建，為3幢24層"全向陽高層住宅"，總建築面積36000平方米。每層6戶，套型齊全，每戶均有一個朝南房間。外形凹凸小，體型完整，其頂部用鮮明的顏色與底部的白色形成奪目的效果，有強烈的可識別性。
圖片提供：天津市建築設計院。

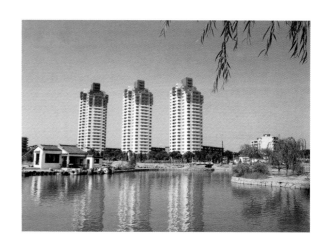

上海　古北新區明珠大廈

1994~1996年建，位於上海市區虹橋路南側。街坊總體採用組團式佈局，住宅設計有高層公寓、多層公寓及低層別墅等，為高檔住宅區。其環境優美，配套設施齊全，外形設計美觀。上海市建築設計研究院、法國黃福生建築商業公司等設計。

139 多層住宅 *139頁*

住宅面積較大，平面寬敞舒適；立面進行了精心的設計。設計者抓住陽臺這個要素，用不同顏色、不同質感的材料將立面進行豎向劃分，極大地豐富了該建築的表現力。

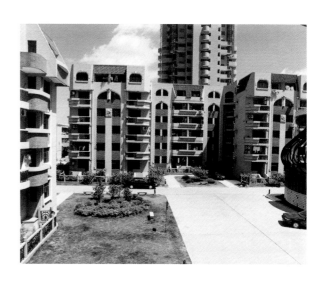

140 多層住宅與高層的結合 *140頁*

多層與高層在體型上有反差，但在色彩與細部語彙上卻有相同或相似之處。

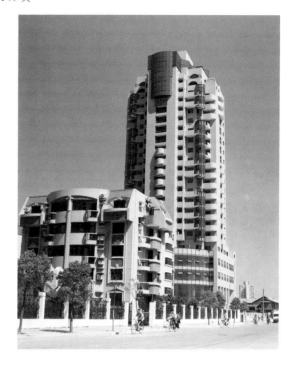

上海　高層商住樓

這是近年來上海市建築設計研究院與法國黃福生建築商業公司等設計的高層商住樓。

141 新世紀廣場 *141頁*

位於上海虹橋開發區，係高級商業及公寓大樓。20層，高65.5米，總建築面積50000平方米，造型採用舒展的弧形門式體形，中央為高12層的尺度宏偉的拱門，環抱商業廣場，下部四層為商業用房。

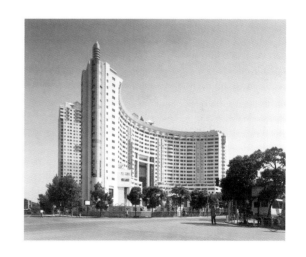

142 海華花園 *142頁*

位於上海打浦路徐家匯路口，係高級商業及公寓大樓。由5幢31層，98米高的商住樓組成，總建築面積10萬平方米。外部造型挺拔大方。

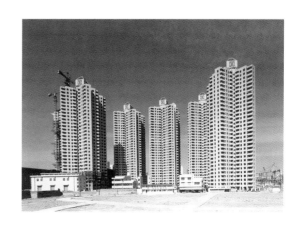

143　達安廣場　*143*頁

用逐漸退臺的形式將較大的體型化開，頂部的綠色尖頂又將建築物統一，色彩厚重典雅。

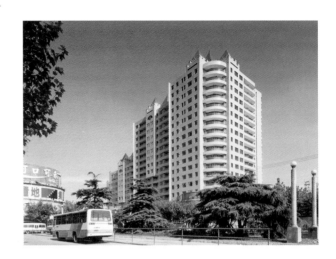

上海　城市別墅式住宅

90年代建造。本項目由珠江玫瑰園小區、加州別墅小區、虹橋美麗華小區、世外桃園小區組成。上海市建築設計研究院、香港華麗設計顧問公司等聯合設計。

144　世外桃園別墅　*144*頁

1996年建成，做西洋古典式高級別墅。別墅內部功能合理，外部造型美觀，色彩鮮明，富有個性。

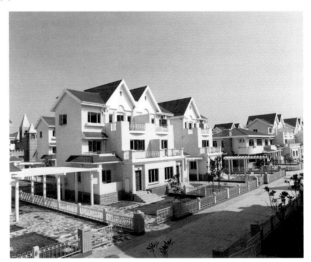

145　加州小別墅　*145*頁

1996年建成，位於上海市嘉定區江橋鎮。由2～3層的單體小別墅組成，總建築面積2.2萬平方米；由於地處城郊，強調與自然環境的結合。

146 虹橋美麗華別墅　*146頁*

1995年建成。小區位於上海市虹橋區水城路，由4幢17~18層，高60米的商住樓和8幢高級小別墅組成，總建築面積5萬平方米。別墅檔次較高，每户有室外游泳池；外形採用了一些歐式建築符號，室外鋪地精緻有趣。

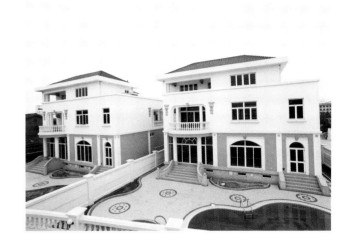

天津　寧發花園別墅村

1991~1992年建。爲天津市首批歐陸式花園別墅羣，總建築面積47000平方米，共142户。天津市建築設計院設計。

147 全景　*147頁*

別墅羣臨水而建，外部造型新穎別致，色彩豐富鮮明，配合綠樹紅花，環境優美。

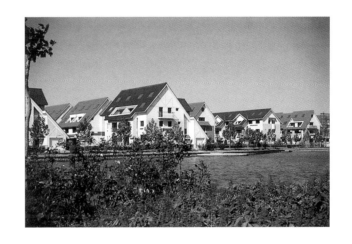

148 倣歐式住宅　*148頁*

建築造型具有典型的北歐建築特點，引進丹麥VELUX屋面窗，結合屋頂凹式陽臺、老虎窗等細部處理，創造了豐富的建築"第五立面"，美化了居住環境。攝影：顧放。

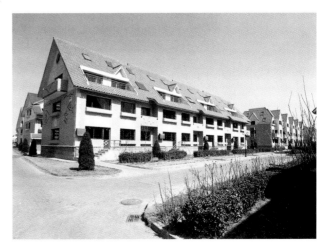

深圳　鯨山別墅區

用地9公頃，共有40餘棟住宅和一個活動中心，設計注重使用功能和自然環境的結合。

149　依山佈置的別墅　*149頁*

結合自然地形，建築依山佈置。綠樹叢中，青山腳下，但見粉牆紅瓦，美不勝收。

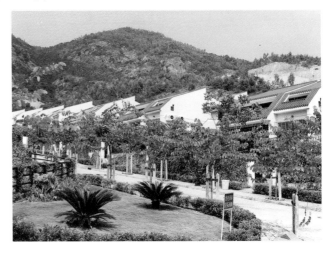

150　活動中心　*150頁*

活動中心建築面積約4000平方米，使用功能合理；外部造型注意和自然的結合，主體建築水平向舒展，局部做高聳的鐘樓，有強烈的對比效果；色彩與整個別墅區一致，鮮艷明快。

151　別墅外景　*151頁*

該別墅造型優美，弧形坡頂、簡潔的橫豎綫條構築了活潑獨特的外部形象。

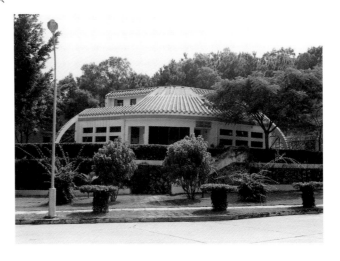

深圳　華僑城錦繡公寓

1990~1992年建。佔地0.6公頃，建築面積7460平方米；位於華僑城的東部，與"錦繡中華"遙遙相對。該設計平面佈局因地制宜，四個單元前後交錯，使總體平面成爲活潑、富有韻律感的琴鍵形，同時在建築物的前後形成了多個大小不等的綠化空間，環境優美。建設部華森設計公司設計。

152　遠景　*152頁*

良好的平面佈局使外形高低錯落有致，形成良好的觀賞天際綫；爲與對面"錦繡中華"内傳統形式的蘇州街相協調，屋頂設計成四坡頂；陽臺、樓梯及外門窗，均採用了圓的符號，窗下及陽臺均有弧綫形花壇，造型優美。

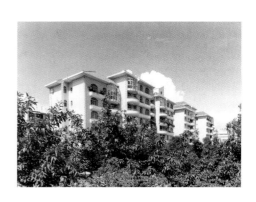

153　臨街近景　*153頁*

底層給住户開闢了小花園，並設有小轎車位；低矮精緻的鐵花飾圍墻，營造了濃郁的花園住宅氣氛。

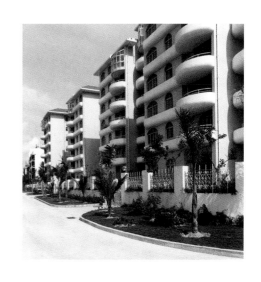

深圳　金碧苑居住區

1994年始建。位於深圳市北環路與銀湖路的交叉口，依臨金湖，枕鳳凰山，環境優美。規劃上採用順應山地坡向佈置道路與建築，前低後高，分類佈置，層層升起。景觀優美，又減少了投資。苑内建築類型較多，有各類別墅及各類公寓式住宅；建築造型活潑，色彩明快。建設部建築設計院設計。

154　全景　*154頁*

規劃上採用順應山地坡向佈置道路與建築，前低後高，分類佈置，層層升起。減少了投資，提高了環境效益。

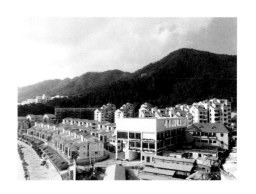

155 遠眺 *155頁*

整個別墅區輪廓綫起伏有致，與青山呼應，爲自然增添美景。

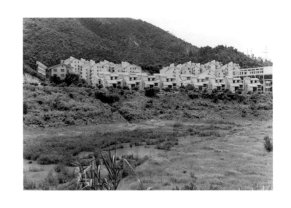

156 依山住宅羣 *156頁*

苑内建築類型較多，有各類別墅及公寓式住宅；建築造型活潑，色彩明快。

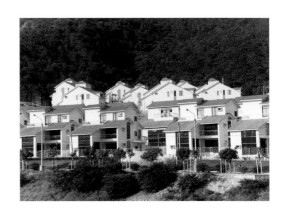

157 低層住宅與街景 *157頁*

低層住宅造型活潑，細部設計精緻。住宅入口的門柱、門燈、道路鋪裝及路墩，均可見到設計者的巧妙構思。

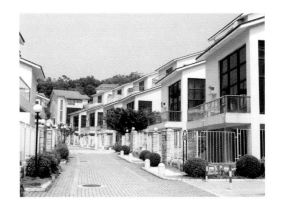

158 多層住宅與街景 *158頁*

彎曲的小徑，底景是尺度宜人的多層住宅。多層住宅底層局部架空，將綠化引入建築，使得環境内外滲透。

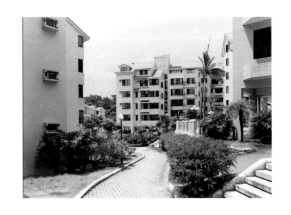

蘇州　桐芳巷小區

1992年～1996年建。小區位於蘇州市古城東北角，緊鄰著名私家園林——獅子林及拙政園，佔地3.61公頃，總建築面約5萬平方米。小區為舊區改造，在規劃構思上尊重原有地域文化，保護人文古跡，將原有道路拓寬利用，確定了巷—弄—支弄的道路格局，並形成了內部為居住，四周為辦公、商業服務的外鬧內靜、小巷通幽的居住環境。區內的紗帽廳、夢梅廳、獨角亭等具有歷史文化價值的古建築均得到了修復，並成為區內的新景。區內住宅有獨院式、公寓式等。層數為三層以下，粉墻黛瓦，富有蘇州園林建築特色。建設部中國城市規劃設計院、蘇州市建築設計研究院設計。

159　小巷人家　*159頁*

聯排式的獨院住宅，其帶石庫門的院墻打破了一般樓房正立面的單調感；後部的屏風墻層層叠叠，使天際輪廓豐富。粉墻黛瓦、小巷院落盡顯姑蘇民居的典雅風采。

160　住宅之間的月亮門洞　*160頁*

運用古典園林建築的一些語彙，有效地劃分了不同的空間，月亮門內是住戶的半私有空間，不允許小汽車進入；月亮門外是小區的公共空間，保證住戶正常的交通往來。

161 住宅後院的雲墻　*161頁*

　　起伏的雲墻，輪廓優美；花格漏窗，形式多樣；較好地繼承了蘇州傳統民居的形式。

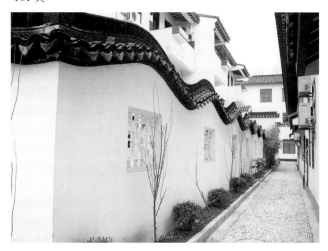

162 青篁幽徑　*162頁*

　　採用蘇州園林"小中見大"的處理手法，在狹窄的里弄中植幾莖青篁，設幾盞路燈，鋪一條石徑，就變幻出多重空間，構成一幅立體的圖畫。

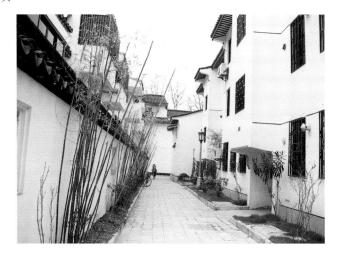

163 住宅簷口的藝術處理　*163頁*

　　簷口高低錯落，造型輕巧，前後疏密有致，空間變幻有序，勾畫出豐富的天際輪廓綫。

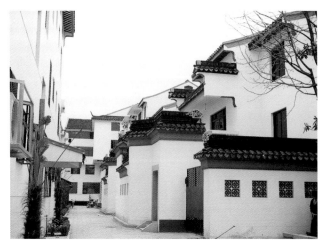

164　石子鋪築的小徑　*164頁*

卵石鋪築的石徑，親切自然。

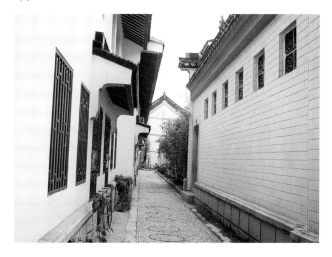

165　宅院門頭細部　*165頁*

將原有的古建細部修復一新，加以利用。

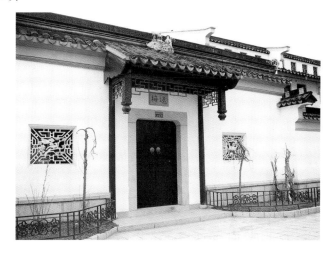

166　簷頭細部　*166頁*

滴水瓦當，石雕花飾均古色古香。

湖州　馬軍巷小區

1994年～1996年建。小區位於湖州市中心運河旁，基地狹長，環境優美；小區爲舊區改造，在規劃構思上尊重原有地域文化，保護人文古迹，將原有道路拓寬利用，進行了住宅的改造設計，小區沿主路佈置了三個住宅組團，沿老運河佈置公建，建築依水而築，外部造型借鑒了江浙民居的一些符號，營造了"小橋、流水、人家"的水鄉建築氣氛。湖州市建築設計院等設計。

167　小橋、流水、人家　*167頁*

精美的拱橋，粉牆黛瓦，層層叠叠的馬頭牆，勾畫了一幅詩意的江南水鄉民居的圖畫。

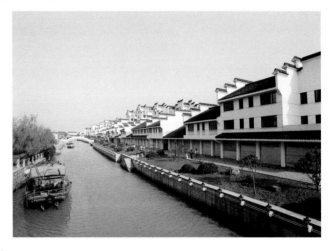

168　入口庭院　*168頁*

入口佈置自然庭院，作爲與城市空間的緩衝地帶。

169　街景　*169頁*

小區沿用原道路，曲折幽靜，有效地保證了居住區安靜的環境。層叠的馬頭牆，豐富了天際輪廓綫。

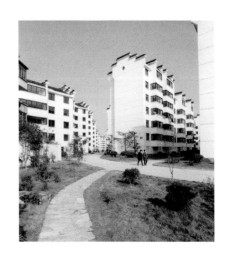

170 外景 *170頁*

沿古老的運河開闢一條綠化帶，給居民提供了休憩場所；面向運河層層展開的建築立面高低錯落有致，造型美觀。

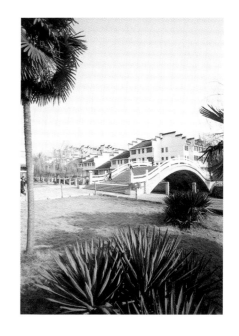

上海 御橋小區
1994年～1996年建。小區位於上海市浦東新區，是體現90年代上海住宅建設的又一力作。攝影：張菲菲。

171 中心綠地 *171頁*

以中心綠地為住宅小區的核心，是目前住宅小區設計的主流。御橋小區的中心設計以自然流暢為主綫，彎彎的小河，逶迤的石徑，隨意的堆石，配合草坪、樹木，構成了閑適、恬靜的園林環境。

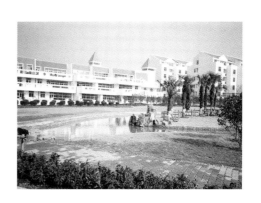

172 綠地中的石徑與小河 *172頁*

卵石鋪就的石徑一直延伸至小河里，草坪、水面沒有嚴格的分界綫，更體現了自然之美。

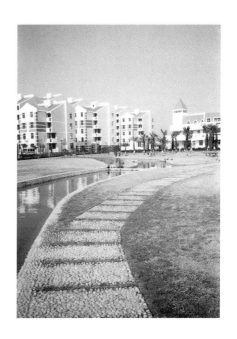

173 住宅外觀 *173頁*

小區住宅均爲多層，兩坡頂，採用不同的顏色將住宅立面分塊，效果顯著。山牆、陽臺等處均有精緻獨到的處理。

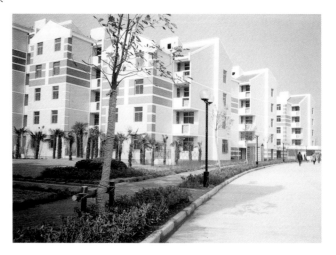

174 廣場鋪地的藝術處理 *174頁*

與中心園林的自然隨意不同，公建前的這塊廣場採用了幾何形拼圖，層疊的臺階、花池等處處露出人工雕琢的痕迹，極其形象地體現了上海這個國際化大都市的文化包容性。

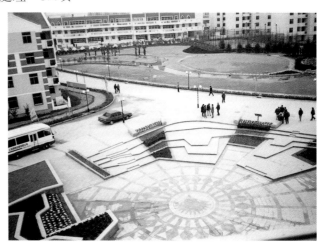

175 住宅之間的里弄式庭院 *175頁*

在綫型里弄式庭院中，通過植被的品種及顏色、鋪地磚的花型及鋪裝位置、路燈等打破其單調感。

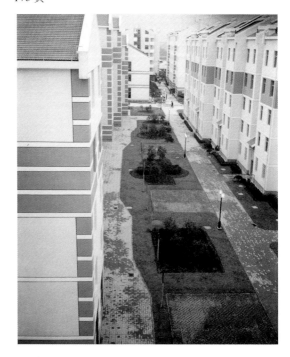

昆明　西華小區

1993年～1996年建，小區位於昆明市區西南部，總佔地10.04公頃，總建築面積14.60萬平方米，居住1877戶，6006人。小區採用以組團為核心的規劃結構，打破了以中心綠地為核心的常規作法，共有三個組團。將居住基本細胞—鄰里院落進行了優化完善，提出"綜合鄰里"的概念，豐富了鄰里的功能和空間景觀。還注意將當地的民族地域文化引入小區設計，住宅與綠化小品富有地方特色。昆明市城市規劃局、昆明市規劃設計研究院等設計。圖片提供張菲菲。

176　全景鳥瞰（屋頂有太陽能設施）　*176頁*

從空中俯瞰小區，三個組團各有自己的建築符號與色彩，組團之間的住宅有機地形成鄰里院落，豐富了鄰里的功能和空間景觀。屋頂統一安裝太陽能利用設施，保證了小區的整體環境。

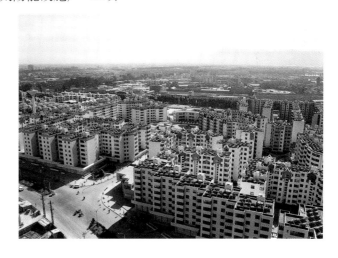

177　區標"西壽靈儀"　*177頁*

區標源自昆明古老的"碧雞棲落"神話傳說，在雕塑的基座上鎸刻有文采斐然的大觀樓長聯，象徵著千百户居民選良宅而安居樂業。區標後面為夏蓉里的住宅，夏蓉里寓於大觀樓長聯中的"九夏芙蓉"而命名，住宅屋頂外形倣傣族竹樓，色彩以淺黃色為主，鑲嵌咖啡色面磚。

178 秋韻里綠地和休息區　*178頁*

秋韻里寓於大觀樓長聯中的"二行秋雁"而命名，住宅風格吸收彝族民居土掌房的符號，色彩以淺紅色爲主，鑲嵌暗紅色面磚綫條。中心綠地有休息區、活動區、草坪，空間豐富有序。

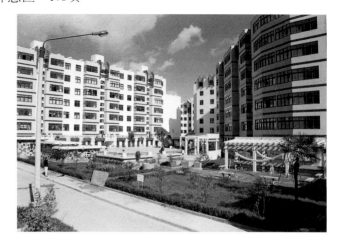

179 春怡里入口　*179頁*

春怡里寓於大觀樓長聯中的"三春楊柳"而命名，住宅風格吸收納西族井幹式民居的符號，色彩以白色爲主，住宅頂部鑲嵌明黃色面磚。入口小巧別致，其風格與整個組團一致。

180 春怡里綠地和小品　*180頁*

春怡里綠地植被突出春景，平面按較規則的幾何形佈置，大面積草坪上，植有雲南杜鵑、山茶、櫻花等地方樹種，紅砂石鋪裝小徑貫穿其中，富有雲南的地方特色。

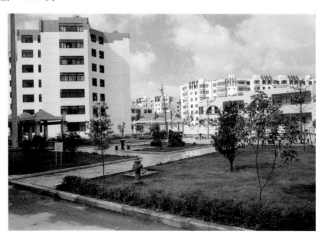

昆明　春苑住宅小區

1991年~1996年建。小區是優選競賽方案綜合而成，佔地15.34公頃，總建築面積約18.66萬平方米，居住3021戶，10271人。規劃淡化了居住組團，強化了鄰里院落；結合昆明四季如春的氣候，將條式住宅南北和東西向有機佈置，形成了較封閉的庭院空間；因地制宜地設計小區的環境，統籌考慮全小區的建築立面造型、外構件飾面、色彩和綠化等，分別確定5個不同的母題和基調，又相應借鑒傣、彝、佤、白、漢五個民族傳統民居符號、工藝品等進行別具特色的環境和小品設計，豐富了小區環境，也增加了住宅的識別性。雲南省規劃設計院、雲南省建築設計院等設計。圖片提供：陳文敏、顧奇偉。

181　中心鳥瞰　*181頁*

小區中心將文化站、幼兒園、綠地、建築小品等有機地組合在一起，形成有序的動態空間。在大片草坪中，佈置形狀自然的鋪地和水面，使整個中心呈現自然的美感。

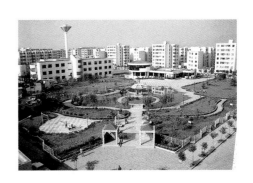

182　中心小品　*182頁*

雲南是一個多民族聚居的地方，春苑小區的建築小品採用了許多民族形式。中心公園的涼亭就帶有濃郁的傣民族風格。

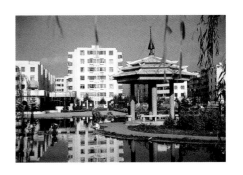

183　公共建築與雕塑　*183頁*

在小區的入口，矗立着"生命之樹常青"的主題雕塑。雕塑採用抽象的樹形，鮮艷的紅色，體現了昇騰向上的動勢。雕塑後面為小區的物業管理等公建，簡潔的體型、豎向的綫條和明快的色彩成為主題雕塑的最好背景。

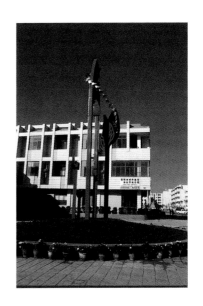

184 中心的公共建築 *184頁*

處於中心公園內的文化活動站，造型生動活潑，色彩明快大方，是整個小區中心的有機組成部分。

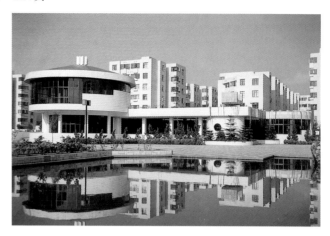

185 建築小品之一 *185頁*

中心公園入口處的門亭，柱子和簷部用石片貼面，融粗獷和精巧於一體，別具一格。

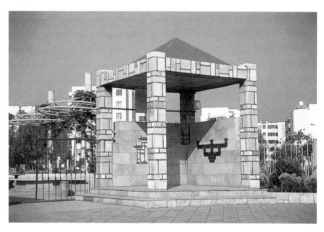

186 建築小品之二 *186頁*

休息圈椅與藤蘿架的巧妙結合，形成了良好的休憩環境。

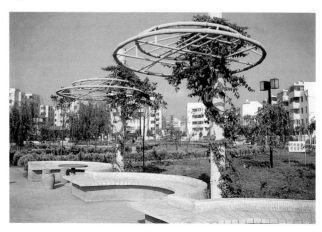

187 具有民族特色的壁畫之一　　*187頁*

在每個庭院的入口都做一些標誌性的小品。如在住宅的山牆上繪製少數民族的吉祥符號，既增加了住宅的識別性，又蘊含了生存發展的良好祝願。

188 具有民族特色的壁畫之二　　*188頁*

壁畫表現了雲南傣族民居——竹樓的特有風情。

189 具有民族特色的壁畫之三　　*189頁*

入口的門樓精巧別致，與山牆上的壁畫交相輝映，體現了雲南多民族大家園的特色風情。

參加編寫工作人員：劉叢紅　賈東東
主要攝影人員：姜書明　張廣源　孟子哲
　　　　　　　路　紅　陳伯熔　毛家偉

中國美術分類全集

中國現代美術全集

建築藝術　2

中國現代美術全集編輯委員會編

本卷主編	鄒德儂　路　紅
責任編輯	曲士蘊　王伯揚
版面設計	蔡宏生　趙　力　王　可
責任校對	翟美芝
責任印製	趙子寬　朱　筠
出　版　者	中國建築工業出版社

(北京西郊百萬莊100037)

發　行　者　中國建築工業出版社　聯合發行
　　　　　　新　華　書　店　總　店

製　版　者　北京廣廈京港圖文有限公司

印　裝　者　利豐雅高印刷（深圳）有限公司

1998年5月第一版第一次印刷

ISBN 7-112-03348-9/TU · 2589 (8492)

國內版定價：350圓

版權所有　翻印必究

圖書在版編目（CIP）數據

中國現代美術全集：建築藝術　2／《中國現代美術全集》編輯委員會編；鄒德儂　路紅　主編．—北京：中國建築工業出版社，1997
　ISBN 7-112-03348-9

Ⅰ．中…Ⅱ．①中…②路…Ⅲ．①藝術－作品綜合集－中國－現代②建築藝術－作品集－中國－現代Ⅳ.J121

中國版本圖書館 CIP 數據核字（97）第 22440 號